HISTOIRE DE LA PEINTURE HOLLANDAISE PAR HENRY HAVARD

PARIS
A. QUANTIN ÉDITEUR

Marius Michel del.

OUVRAGE PUBLIÉ SOUS LE PATRONAGE

DE

L'ADMINISTRATION DES BEAUX-ARTS

Tous droits réservés

BIBLIOTHÈQUE DE L'ENSEIGNEMENT DES BEAUX-ARTS

HISTOIRE

DE LA

PEINTURE HOLLANDAISE

PAR

HENRY HAVARD

NOUVELLE ÉDITION

PARIS

A. QUANTIN, IMPRIMEUR-ÉDITEUR

7, RUE SAINT-BENOIT.

A

MONSIEUR CHARLES CLÉMENT

Rédacteur du *Journal des Débats*, à Paris.

Mon cher ami,

Permettez-moi de vous offrir ce petit livre; non pas que j'aie la présomptueuse pensée qu'il puisse vous apprendre rien de neuf; car vous savez, aussi bien que personne, tout ce qu'il peut contenir. Mais vous possédez de chers enfants, auxquels vous vous efforcez d'inculquer l'amour des belles choses, et c'est à eux que je le destine. Ils y trouveront, avec l'histoire abrégée d'une grande école de peinture, un témoignage de l'affection et de l'estime que je ressens pour vous.

Henry Havard.

Paris, 15 novembre 1881.

HISTOIRE
DE LA
PEINTURE HOLLANDAISE

CHAPITRE PREMIER

LA PEINTURE HOLLANDAISE, SES ORIGINES
ET SON CARACTÈRE

I

La production artistique d'une grande nation n'est pas un de ces accidents fortuits dont on ne peut ni démêler les causes ni prévoir les effets. Elle est la résultante des aptitudes du peuple et de son caractère; elle est le reflet du milieu dans lequel elle a été appelée à se développer, et la conséquence du degré de perfection auquel est parvenue la civilisation qui lui donne naissance.

En elle paraissent se condenser toutes les forces vives de la race; tous les efforts tendent à amener son éclosion; toutes les admirations secondent son épanouissement; et c'est par elle surtout qu'on reconnaît ce dont un peuple est capable; car les grandes époques de l'Art

coïncident presque toujours avec celles où la prospérité publique atteint son plus haut sommet.

Il semble, en effet, qu'il y ait, dans la vie de chaque peuple, une époque bénie où tout resplendit à la fois. La puissance, la hardiesse, l'énergie se manifestent dans la vie politique, assurant le présent, préparant l'avenir, commandant au dehors l'admiration, et provoquant partout le respect. La fortune privée et la richesse publique, parvenues à leur apogée, permettent toutes les entreprises et légitiment toutes les audaces, pendant que la force ou l'élégance, l'énergie ou la grâce impriment aux arts leur cachet définitif.

Avant ce temps, on cherchait une voie ; tout était indécis ; l'inspiration étrangère dominait ; la personnalité de la race ne s'était point encore révélée dans toute sa vigueur ; les productions manquaient de cette estampille spéciale qui constitue l'originalité ; elles n'avaient pas revêtu la forme particulière propre au génie national.

A ce moment, tout se transforme. La nation entière entre en possession d'elle-même, on dirait qu'elle vient d'achever son apprentissage de la vie et qu'il lui est enfin permis « d'être soi » pendant quelque temps.

Alors, architecture, sculpture, peinture, littérature, tout brille, étincelle et flamboie comme un feu d'artifice merveilleux, fait de ce que l'homme a de plus noble dans l'esprit et de plus généreux dans le cœur.

Mais, hélas ! cette floraison magique ne dure qu'un temps ; on ne fait que passer sur ces prestigieux sommets, jamais on n'y demeure. La première pente gravie, il reste à franchir la seconde. Après avoir monté, il faut descendre ; tout décroit alors, tout s'étiole et diminue

En même temps que l'Art, les caractères s'amoindrissent ; l'amour de la gloire s'assoupit, l'enthousiasme se tempère, l'imagination devient sage et réservée, l'audace fait place à la prudence, et la hardiesse se laisse dompter par les calculs de la raison.

Telle est la commune histoire. Il semble qu'une destinée inéluctable, gouvernant la vie de tous les peuples, leur fasse parcourir à tous le même chemin ; et leur vie paraît sujette, comme celle des hommes, à ces trois périodes de jeunesse, de force et de sénilité auxquelles tout obéit en ce monde.

Mais si la marche est toujours la même, il s'en faut que les productions, qui servent à la contrôler, se ressemblent. Suivant le caractère d'un peuple, ses aptitudes, son énergie et ses tendances, suivant son génie en un mot, celles-ci revêtent une forme spéciale, un aspect particulier. Expression de ses sentiments, elles en conservent la marque, et à travers leurs lignes harmonieuses, on peut lire les vertus qui ont présidé à leur naissance, aussi bien que les défauts qui ont entravé ou modifié leur essor.

Buffon a dit que le style c'était l'homme ; avec combien plus de raison encore pourrait-on dire : « L'Art, c'est la nation, c'est le peuple ! » Chacune de ses manifestations artistiques est, en effet, pour la nation entière, comme la synthèse de ses aptitudes et de ses pensées dominantes ; c'est par là qu'elle peut souvent parler à la postérité et lui dire : « Jugez-moi preuves en main, c'est-à-dire sur mes œuvres. »

Plus qu'aucun autre pays, la Hollande nous fournit, grâce à son admirable école de peinture, la démonstration de cette grande loi.

Les premiers bégayements de son art semblent, comme partout ailleurs, empruntés à une initiation étrangère, et ses premiers ouvrages procèdent des influences du dehors.

Tout d'abord, c'est en Flandre qu'elle va chercher son inspiration et qu'elle trouve ses modèles. Tant que ses destinées sont régies par la maison de Bourgogne, elle ne connaît point d'autre foyer où elle puisse échauffer sa verve. Ses artistes n'ont aucune physionomie propre, aucun caractère national, et l'on peint dans les Pays-Bas du Nord comme à Gand ou à Bruges.

Lorsque la maison d'Autriche succède aux princes bourguignons, le centre d'inspiration se déplace. On franchit les plaines et les monts, on traverse les Alpes, et l'Italie apparaît comme l'inspiratrice par excellence, comme le modèle classique de l'art élargi, agrandi, sanctifié par la tradition. La Renaissance a chassé devant elle l'art gothique expirant, et Rome a remplacé la Flandre.

Puis, à son tour, la domination de la maison d'Autriche cesse de peser sur les provinces hollandaises. L'édifice qu'on croyait si robuste s'effondre au souffle d'une longue et terrible révolution. Les chaînes sont brisées. La patrie entre en possession d'elle-même, et c'est de son propre fonds que l'art national va tirer désormais son inspiration, ses procédés et ses moyens. Les spectacles qui l'entourent vont former la grande école coloriste du Nord, pendant que les nécessités religieuses et sociales donneront une importance dominante au naturalisme naissant.

II

Dès l'instant où elle prend définitivement possession d'elle-même, la peinture hollandaise nous apparaît avec une qualité dominante, qui demeurera, jusqu'à sa dernière heure, son caractère distinctif.

Le sentiment et l'amour de la couleur se manifestent avec une extrême intensité dans les ouvrages de tous ses artistes. C'est la couleur qui règne en maîtresse absolue sur leur généreuse phalange. Aucun d'eux ne cherche à se soustraire à cette prestigieuse domination. Tous, au contraire, lui payent tribut, tous lui rendent hommage; tous s'inclinent sous son sceptre féerique et se font les adeptes de son culte, les grands comme les petits, les sages comme les fous.

On a cherché beaucoup et longtemps la raison de cet amour si intense de la couleur. On s'est livré à une foule de suppositions assurément ingénieuses, mais qui toutes ont un défaut, celui de reposer sur des données fausses. On est parti de ce principe, que le climat de la Hollande *devait être* avant tout triste, obscur, noir et brumeux. Dès lors, on pouvait difficilement trouver dans l'observation de la nature la source d'une préoccupation dominante et générale; et c'est de cette façon que M. Edgar Quinet fut amené à supposer que la lumière dont s'éclairent d'une façon si intense les toiles des maîtres hollandais, avait été rapportée d'au delà des mers, rayon de soleil importé de Java, avec des oiseaux rares et des étoffes éclatantes.

Il ne faut pas craindre de trop insister sur ce point, car c'est là un fait assurément très curieux. De tous les voyageurs qui ont parcouru les Pays-Bas, il n'en est presque pas qui n'y soient arrivés avec un fort bagage d'idées préconçues, et qui y soient restés assez longtemps pour abdiquer leurs préventions singulières.

Prêtez l'oreille à leurs récits, ils vous apprendront que la Hollande a fabriqué tout ce qu'on voit chez elle ; ses ingénieurs ont reculé la mer, ses architectes ont bâti son sol, et ses peintres ont dû « inventer sa lumière ». M. Vitet, qui a visité, il y a bien des années, Rotterdam, Amsterdam et La Haye, a vu, c'est lui-même qui l'affirme, « tout le pays sous un ciel sombre et brumeux, sans transparence ni couleur ». M. Taine parle avec complaisance « du ciel charbonneux d'Amsterdam », et M. Charles Blanc, « du ciel voilé » de la Néerlande. Je ne cite que ceux-là, pour ne pas me laisser entraîner à d'inutiles redites. Je pourrais nommer tel *Guide*, imprimé à Londres, qui parle des brouillards de La Haye!

Il faut pourtant faire une bonne fois justice de cet étrange préjugé. Non, la Hollande n'est point un pays brumeux, charbonneux, sombre, sans transparence ni couleur ; c'est, au contraire, un des pays les plus lumineux qui existent. Son ciel chargé de vapeurs réfléchit la lumière avec une intensité surprenante. Les nuages, qui le sillonnent presque constamment, projettent sur la campagne leurs ombres nettement marquées, mais transparentes, et divisent ainsi la plaine infinie en grands plans tour à tour sombres et éclairés. Or, les couleurs, tous les peintres le savent, ne valent point par elles-

mêmes. Ce qui leur donne leur éclat, c'est le contraste qu'elles forment avec leurs voisines immédiates ; c'est aussi la quantité d'ombre ou de lumière, de blanc ou du noir qui entre dans leur composition. Les contrastes et les *valeurs,* voilà ce qui exalte ou diminue leurs vibrations, augmente ou réduit leur puissance. Eh bien, ces larges bandes brunes qui coupent le paysage, doublent la coloration des parties éclairées, et la plaine qui s'étend à perte de vue devient, par cette succession de parties lumineuses et obscures, la campagne la plus colorée peut-être qui soit dans toute l'Europe centrale.

Ajoutez que les couleurs, qui tachent cette campagne hollandaise, sont bien propres à se faire valoir. L'humidité constante des *polders* communique à ces prairies sans fin une éternelle teinte verte, toujours fraîche et vive, qui forme en quelque sorte la base du paysage. Au-dessus le ciel, au-dessous l'eau, qui reflète le ciel, sont l'un et l'autre d'un blanc d'argent ou d'un azur excessivement pâle. Puis, entre le ciel et le sol, les maisons aux toits rouges, aux murs bruns, les grands moulins noirs aux ailes bariolées d'ocre ou de safran, complètent une palette d'une vivacité inouïe. Le brun opposé au blanc, le rouge au vert, l'orange au bleu, peut-on rêver rien de plus contrastant, de plus chaud et de plus énergique ?

Pour tous ceux qui ont longuement parcouru les interminables plaines de la Hollande, qui ont navigué sur ses canaux et ses fleuves, ce contraste apparaît si frappant, qu'on se demande comment tant d'hommes instruits, tant de critiques experts ont pu passer à côté de ce spectacle sans en saisir le caractère.

Un fait cependant eût dû les faire réfléchir. A défaut de la nature, il leur eût suffi de contempler les œuvres des paysagistes. Ou bien les tableaux de Ruisdaël, d'Hobbema, de Paul Potter sont autant de mensonges, ou la nature hollandaise est autre qu'on ne l'a dépeinte dans les livres.

« Dites-moi, s'écrie Lamennais en parlant de ces maîtres illustres dont je viens de tracer les noms, dites-moi par quelle mystérieuse magie ils nous retiennent des heures entières, plongés dans une muette contemplation, devant ce que la nature a de plus ordinaire et de plus simple en apparence? Une prairie avec un ruisseau et quelques vieux saules, une vallée que traverse un courant grossi par l'orage, dont les derniers restes, où se jouent les feux du couchant, fuient et se dissipent à l'horizon. Sur une grève déserte, une cabane au pied d'un rocher nu, la mer au delà, une mer agitée, et dans le lointain, une voile qui s'incline, entre deux lames, sous l'effort du vent. »

Le secret de cette mystérieuse magie, nous le connaissons à présent. Pour devenir des magiciens, il a suffi à ces excellents artistes de saisir la nature sur le fait, et de n'en point vouloir faire un décor pompeux et menteur.

« Il faut, écrivait Paul Delaroche, qu'un artiste oblige la nature à passer à travers son intelligence et son cœur. »

Les peintres hollandais avaient mis, dès le XVII^e siècle, cette belle maxime en pratique. C'est à cela qu'ils doivent d'être, encore aujourd'hui, en possession d'un charme que la mode ni le temps n'ont pu leur ravir.

Pour être émouvants, il leur a suffi d'être émus ; pour paraître émus, il leur a suffi d'être vrais.

Mais à la couleur ne se borne point l'action que l'étude attentive de la nature exerça sur le talent de ces excellents artistes. A examiner leurs œuvres nous allons découvrir encore d'autres preuves non moins décisives de son influence, en même temps que nous constaterons la pression que le milieu dans lequel ils vivaient a exercée sur le choix de leurs sujets et sur la marche générale de leur école.

III

Dans les pays brûlés par le soleil, où l'air desséché s'est dépouillé de toute humidité vaporeuse, ce que nous appelons la perspective aérienne n'existe pour ainsi dire pas.

Les contours sont d'une netteté et d'une précision brutales ; les tons, entiers et violents, sont sans charme pour l'œil ; les couleurs dures et crues arrêtent à peine le regard ; les formes prennent une importance extraordinaire. Par contre, les grandes lignes sont plus fièrement écrites, et l'esprit de l'artiste, subissant forcément l'influence des spectacles qui l'environnent, s'habitue à la prépondérance du contour. Dans ces pays, l'étude de la nature produit inévitablement des dessinateurs.

Là, au contraire, où une brume légère règne perpétuellement dans l'atmosphère ; là où une vapeur argentée s'interpose entre l'œil et les objets qu'il contemple, les contours se trouvent forcément estompés, et les lignes

perdent leur précision. Par contre, les couleurs font des taches .qui (conséquence même de l'indécision des formes) ont une tendance marquée à se fondre sur leurs limites. L'effet répété, constant, permanent d'un pareil spectacle sur l'œil de l'artiste se devine assez. Jamais un raisonnement n'aura sur lui l'influence d'un spectacle *vu*. Parlant aux yeux de ses contemporains, c'est par les siens que le peintre apprend le langage dans lequel il s'exprime. Dès lors, on s'explique comment, non seulement Venise, la Hollande et la Flandre, pays humides par excellence, mais encore l'Angleterre elle-même, ont été des pépinières de coloristes et n'ont produit que fort peu de dessinateurs.

Le milieu social dans lequel se développa la peinture hollandaise, dans cette période de son histoire qu'on peut appeler indépendante, eut également une très grande influence, non seulement sur le choix des sujets, mais encore sur la manière de les traiter.

En Hollande, pour me servir de l'expression de M. Vitet, « le pays n'était plus catholique et s'était fait républicain ». Dès lors, plus d'églises à orner, plus de palais à décorer et, comme conséquence, plus de saints, plus de madones, très peu de ces grandes compositions qu'on nommait des « histoires ».

La mythologie et les allégories, en outre, ne devaient guère convenir. L'austérité protestante qui avait chassé Jésus, la Vierge et les saints de ses sanctuaires, ne pouvait pas décemment ouvrir les portes de ses monuments aux trop légères divinités de l'Olympe.

Pas de prince non plus. Que seraient devenus, dans cet ingrat séjour, les peintres qui se sentaient la faculté

de faire grand, sans l'amour-propre et la vanité, qui n'abdiquent jamais tous leurs droits ? Grâce à ces deux sentiments, et malgré l'absence de prétextes sacrés aussi bien que de protecteurs couronnés, les peintres hollandais ne chômèrent point toutefois. Les hôtels de ville remplacèrent les palais, les *doelen* et les asiles de charité tinrent lieu de temples et d'églises. Puisqu'il n'était plus possible de se faire peindre comme les puissantes familles d'Italie, d'Allemagne ou de Flandre, à genoux aux pieds de la Vierge, ou sous l'égide de quelque bienheureux patron, on se passa bravement du personnage sacré qui n'était là que comme excuse, et les gardes civiques, les régents, les magistrats gratifièrent de leur image en pied, non plus les temples de la foi, mais les palais municipaux, les hôpitaux et les salles de tir.

Comme toutes ces œuvres étaient des portraits, il fallait que les images fussent ressemblantes. Du reste, tous ces braves n'y entendaient point malice et ne tenaient que médiocrement à être idéalisés. Il en résulta que le peintre, tenu de serrer la nature de très près, s'habitua à ne plus travailler sans consulter le modèle ; et la peinture, se rapprochant de plus en plus de la réalité, le *naturalisme,* dans sa meilleure acception, jaillit des influences du climat, additionnées des obligations imposées par les mœurs.

En outre, comme le remarque fort bien Lamennais : « Là où le coloris est la préoccupation principale de l'artiste, l'art tend naturellement à se matérialiser. » Aussi n'est-ce point le mousquet sur l'épaule ou la lance au poing qu'on représenta le plus souvent ces milices civiques, ces bourgeois militaires, gardes nationaux d'une

époque où le ridicule n'avait pas encore effleuré de sa griffe les prétentions du soldat-citoyen. Ce ne fut pas la loi sous les yeux qu'on peignit les prudents magistrats, honnêtes gens que la morgue et l'intolérance n'avaient point encore guindés et roidis. Ce fut le verre en main, la face animée par les gais propos, la bouche ouverte pour chanter, pour discourir ou pour boire.

Des hôtels de ville, des *doelen*, l'habitude de ces joyeux spectacles passa dans les maisons bourgeoises, et bientôt il n'y eut plus de demeure, publique ou privée, qui ne se trouvât en possession de quelqu'un de ces sujets tapageurs, banquets officiels, festins familiers ou scènes de cabaret, dans lesquels le plaisir est la loi générale, où la gaieté s'excite au contact des vins rouges ou blancs, où l'ivresse prochaine se manifeste déjà par des tendances communicatives et de bruyants éclats.

Et voilà comment la gaieté devint un des caractères très marqués de toute l'école hollandaise.

L'*extériorité*, pour me servir du terme technique, découle au reste des qualités mêmes de l'école. Presque tous ses aimables adeptes peignent, non pour prouver, mais pour peindre, pour conter. Jamais il ne leur vient à l'esprit qu'une œuvre d'art peut avoir une portée philosophique. Sauf un (et celui-là est, à cause de cela même, le plus grand de tous), sauf un, il n'en est point à qui l'on puisse supposer une intention sublime, et c'est s'exposer à de gros mécomptes, que de vouloir prêter à leurs ouvrages des prétentions qu'ils n'ont jamais eues.

Cette *extériorité*, que nous venons de constater, se manifeste encore par une tendance très remarquable et

qu'il ne nous est pas permis de passer sous silence : le mépris absolu, complet de ce qu'on est convenu d'appeler « la vérité historique » et un très mince souci des archaïques restitutions. Rien ne surpasse, en effet, l'aimable fantaisie avec laquelle ces peintres joyeux interprétèrent les scènes de l'Ancien Testament et les fables de la mythologie grecque.

Dignes héritiers de l'école primitive flamande qui parait les saints et les apôtres des costumes de son temps, ils ne prirent point la peine, comme les Italiens, de créer un monde de convention pour y faire asseoir Jésus et pour y faire mouvoir ses disciples. Non seulement, comme le remarque M. Thibaudeau, Rembrandt emprunta à la Hollande les types qui lui servirent à représenter « les saintes images du Christ », mais il alla chercher à la synagogue voisine la défroque de ses pharisiens, et pour que les critiques à venir n'ignorassent point quel cas il faisait de la tradition, montrant un amas de sabres, de turbans et de fourrures, il s'écriait avec une noble conviction : « Voilà mes antiques ! ».

Tels sont les traits principaux de l'école hollandaise, née du sol, en jaillissant si bien, que tous ceux d'entre ces braves artistes qui abandonnèrent leur patrie, qui désertèrent les Provinces-Unies pour s'en aller en pays étranger, abdiquèrent par ce seul fait leurs qualités originales, modifièrent le caractère de leur art et transformèrent leurs procédés.

Qui retrouverait, en effet, dans Berghem, dans Karel Dujardin, dans Bamboche, dans Asselyn, dans tous ces « joyeux déserteurs », comme les appelle un critique éminent, l'inspiration calme et recueillie de Van Goyen,

d'Hobbema ou de Paulus Potter? Qu'ont-ils fait de cette observation sincère, tranquille, qui distingue l'aîné des Palamèdes, les deux Ostade, Brekelenkam, Pieter de Hooch et Van der Meer de Delft? — Tous ceux qui s'éloignent de ce ciel argenté, de ces eaux réfléchissantes, de ces maisons rouges, de ces vertes prairies, désapprennent le charme pénétrant que leur avait enseigné leur patrie.

On le voit, l'école hollandaise, dans sa période de maturité et de grandeur, n'emprunte rien au dehors; elle tire tout de son propre fonds. — Mais ici un scrupule se fait jour et une question se pose. Existe-t-il vraiment une école hollandaise?

Qu'il existe un art hollandais, possédant ses caractères particuliers, son existence propre, une vitalité exceptionnelle, ayant produit une quantité de chefs-d'œuvre qu'on ne peut confondre avec ceux d'aucun autre temps et d'aucun autre pays, le fait est indiscutable, et prétendre le nier, ce serait vouloir fermer les yeux à l'évidence. — Mais une école?

Une école, en effet, se compose d'un ou de plusieurs maîtres, d'élèves, et surtout d'une esthétique particulière, d'un enseignement spécial renfermant des principes particuliers, qui, se transmettant d'une génération à l'autre, finissent par constituer une tradition.

Or, s'il nous est facile de trouver des maîtres en abondance, des disciples ou des élèves qui deviennent à leur tour des maîtres excellents, il nous est à peu près impossible de rien découvrir qui ressemble à cet enseignement spécial dont nous parlons, ni surtout rien qui se rapproche en quoi que ce soit d'une tradition.

C'est, au contraire, par une liberté absolue d'allures, par une excessive indépendance, aussi bien dans la conception de leurs œuvres que dans leur exécution, que tous, maîtres et élèves, se distinguent. Dans les autres pays, à côté de quelques grandes figures rayonnant de l'éclat du génie, on voit apparaître une armée de disciples qui peignent avec plus ou moins de talent, mais dans le même style. Dans l'art hollandais il n'en est point ainsi. Chacun tire de son côté; chacun a son individualité distincte et facilement reconnaissable; chacun a son charme particulier et ses nuances personnelles; en un mot, chacun a son originalité.

Un seul de tous ces peintres eut vraiment des disciples, dans le sens étroit du mot, c'est-à-dire qu'il apprit autre chose à ses élèves que la pratique du métier, le côté technique de la peinture. Celui-là, c'est Rembrandt, et vainement en chercherait-on un autre qui ait transmis à ceux qui recevaient ses leçons les grandes idées qui l'animaient, les principes qu'il croyait justes et les procédés par lesquels on les peut appliquer.

Or, de l'aveu de tous les critiques, Rembrandt est une figure exceptionnelle dans l'art de son pays. M. Ch. Blanc l'appelle « une exception dans l'école de Hollande », M. Vitet nous le montre, « sans jamais être sorti de son pays, le moins hollandais des peintres et qui semble isolé parmi cette jeunesse qu'il instruit, qu'il domine, qu'il éclaire de son génie ».

Eh bien, malgré cette puissance insolite, malgré cette influence exceptionnelle, malgré ses qualités persuasives et l'autorité qu'il sut s'arroger sur eux, nous verrons bientôt que Rembrandt n'exerça jamais qu'un em-

pire limité sur ses élèves. Aucun d'eux, en effet, ne procède complètement de lui.

A quelques-uns, comme à Maas, par exemple, il n'apprend que les secrets de ses empâtements robustes et de son admirable clair-obscur. D'autres, comme Gérard Dov, ne retiennent de ses enseignements que sa merveilleuse façon de distribuer la lumière et de rendre la transparence des ombres. Pour le reste, ils diffèrent tellement, qu'on se demande s'il est bien vrai qu'ils aient fait leur apprentissage sous lui. Plus heureux avec Van den Eeckhout, Govert Flink, Ferdinand Bol et Fabricius, il leur transmet en partie son style, ses préoccupations, sa façon de comprendre et de distribuer les masses, d'agencer et de ménager la lumière. Il leur inocule, si je puis dire ainsi, jusqu'à son interprétation pittoresque de l'histoire et des saintes Écritures. Mais à une ou deux exceptions près, dès que ces disciples fervents s'éloignent du maître et cessent de subir son autorité directe, leur nature indépendante reprend le dessus, et peu à peu ils cherchent à se faire une manière personnelle ; ce qui les conduit à méconnaître d'abord et à dédaigner ensuite les traditions magistrales qu'ils avaient reçues.

Cette absence d'enseignement, de principes arrêtés et d'esthétique spéciale, ce défaut d'autorité et d'influence chez les maîtres, ce manque d'unité de préoccupations, de but commun et d'idéal identique, nous semblent suffisants pour répudier ce nom d'« École » qu'on a trop généralement admis ; et c'est l'histoire de la « Peinture hollandaise » que nous allons essayer d'écrire.

CHAPITRE II

LA PREMIÈRE PÉRIODE

'IL est assez facile de démêler, dans les conditions climatériques des Pays-Bas et dans les caractères typiques de la nation, les origines véritables du grand art hollandais, par contre, étant donné l'état de nos connaissances, il est fort malaisé d'en retrouver les traces historiques.

La raison de ce fait est facile à saisir. La Néerlande n'a point eu ce bonheur de posséder, alors que les souvenirs étaient encore frais et les traces faciles à démêler, un Vasari qui se fît l'historien de ses vieux peintres. Le premier écrivain qui s'occupa des artistes hollandais, Carel Van Mander, appartient au XVIIe siècle, c'est-à-dire à une époque où le *gothique* commençait à devenir odieux. En outre, lorsque Van Mander prit la plume, deux grands événements s'étaient accomplis, qui avaient jeté un singulier désarroi dans la connaissance des œuvres anciennes.

La Réformation, en dépouillant les églises, en supprimant les abbayes et détruisant les monastères, en livrant aux « briseurs d'images » tous les tableaux de

sainteté sortis du pinceau des maîtres primitifs, avait porté à l'histoire de l'art un coup terrible ; pendant que l'émancipation des Provinces-Unies, en faisant disparaître des hôtels de ville et des palais princiers l'image de souverains, de gouverneurs, d'officiers dont le souvenir était abhorré, avait achevé d'en obscurcir les origines. Par suite de cette double destruction, en quelque sorte méthodique, il est une certaine quantité de peintres dont nous savons les noms et dont les œuvres nous sont totalement inconnues, et ceux dont on ignore et les œuvres et les noms doivent être plus nombreux encore.

Depuis lors, une sorte de fâcheux dédain pour ces *primitifs,* pour ces maîtres de la première heure, un patriotisme mal entendu, qui ne veut pas faire remonter l'art hollandais au delà de l'émancipation politique, un exclusivisme orthodoxe, qui tient pour non avenu tout ce qui a précédé l'émancipation religieuse, ont éloigné les historiens néerlandais de l'étude de ces époques originelles, et l'obscurité, bien loin de diminuer, a été en s'accroissant chaque jour.

Carel Van Mander, dont je parlais à l'instant, et tous les biographes qui l'ont suivi, aussi bien Houbraken que Campo Weyerman, aussi bien Sandrart que Descamps, placent tout au commencement de l'École les frères Van Eyck, et ne remontent pas plus haut.

On pourrait difficilement (il faut bien l'avouer) choisir un début plus lumineux, plus brillant, plus magnifique ; mais est-ce bien là un début ? L'art merveilleux de ces deux frères n'est certes pas une improvisation. Il est la réalisation d'un idéal, l'apogée d'une manière, et le couronnement d'une esthétique spéciale, particulière,

qui semble, sous leur pinceau, avoir dit son dernier mot.

Leur pratique, en effet, est accomplie, supérieure à la nôtre, puisqu'avec des préoccupations différentes nous n'y trouvons rien à reprendre. Leurs œuvres ont en outre traversé plus de siècles que celles de nos jours n'en traverseront. Aujourd'hui encore, elles ont conservé toute leur fraîcheur, et depuis eux on a perdu le secret de cette sérénité douce et puissante, de cette simplicité de facture, de cette concision expressive, de cette propriété de moyens, de cette richesse et de cet éclat, qui forment l'apanage de leur admirable talent.

Que la perfection absolue de leurs ouvrages ait jeté un tel éblouissement qu'elle ait effacé tout ce qui n'était pas eux, il n'en faut point être surpris.

Les frères Van Eyck ont eu cet insigne bonheur, réservé dans l'histoire de l'humanité à un très petit nombre de génies, de venir exactement au jour et à l'heure qui convenaient à leurs merveilleuses aptitudes. Ils sont apparus à cet instant précis où la Société, répudiant les abstractions de la scolastique, allait, en enfantant tout un monde de réalités, préparer la généreuse éclosion de la Renaissance.

Un siècle plus tôt ou un siècle plus tard, leur rôle dans l'histoire de l'art eût été moindre, car il ne leur eût pas été donné d'être les interprètes inspirés de cette magique évolution.

Mais ces interprètes ne se contentent point de nous redire les pensées qui dominent en leur temps; ils ne se bornent pas à nous émouvoir par l'élévation de leur idéal et par l'ampleur de leur génie. On se sent encore écrasé par leur miraculeux savoir, par cette expérience

consommée qui se manifeste ainsi dès le principe ; et, malgré soi, on leur cherche des précurseurs.

On se demande s'il faut voir en eux des magiciens qui ont tout inventé, ou s'ils ne sont pas plutôt les successeurs, les descendants de ces miniaturistes de la cour de Bourgogne, les continuateurs de ce Jean de Bruges, peintre du roi Charles V [1], dont ils ont agrandi le cadre, élargi les moyens et transformé la technique, en l'amenant du premier coup à sa perfection ?

Ne sont-ils pas encore les élèves d'une école de peinture, déjà fertile en œuvres secondaires aujourd'hui hélas ! disparues, mais dont on retrouve des traces dès le xiiie siècle, sur les rives du Rhin et de la Meuse, école qui, par ses productions antérieures, aurait préparé leur avénement et avancé leur éclosion ?

Les biographes nous les montrent à Gand, où ils se sont fixés au milieu d'une corporation de peintres existant déjà depuis nombre d'années. Est-ce là qu'ils apprirent les secrets de cette peinture ferme et pleine, de cette grâce naïve et forte, de ce clair-obscur ingénu, de cette subordination savante, qui impriment à la moindre de leurs œuvres un caractère grandiose et magistral ? — Mais alors, quels maîtres leur révélèrent cet art, ces procédés, cette science, ces secrets ?

Faut-il penser, au contraire, que ces admirables

[1]. Voir à La Haye, au Musée *Meermanno Westreenianum*, la « Vulgate » exécutée par ce peintre et sur le frontispice de laquelle est représenté le portrait du roi Charles V vu de profil. Devant le roi une figure agenouillée représente Jean Vaudetar, le donateur qui offre cette bible au roi. Ces deux portraits, remarquables comme carnation, et qui sont d'un caractère individuel très marqué datent, ainsi que nous l'apprend la dédicace, de l'année 1371.

moyens, ces procédés surprenants faisaient partie de leur bagage et qu'ils les apportaient avec eux? Mais alors, où les avaient-ils pris? On dit qu'ils furent d'abord les élèves de leur père. C'est donc à Maaseijck dans le Limbourg, sur les bords de la Meuse, à mi-chemin entre Maastricht et Roermond, qu'ils firent leur éducation; c'est donc là qu'ils reçurent leur éducation première.

A Maastricht, dès le xe siècle, nous trouvons un grand mouvement de vie et d'art, un saint vénéré auquel on élève un magnifique sanctuaire, pour lequel on cisèle des bijoux précieux, et des générations de sculpteurs qui décorent, dans le plus pur style roman, les vieilles basiliques de Saint-Servais et de Notre-Dame. A Roermond, nous voyons, dès les premières années du xiie siècle, le comte Gérard III de Gueldre grouper une légion d'architectes et de sculpteurs pour édifier le fameux *Munster*. Nous y voyons aussi une fabrique de vitraux, célèbre pendant tout le moyen âge. Quoi d'étonnant, dès lors, qu'il y eût dans ces parages une école de peinture forte et habile, décorant déjà dans un style ample et noble les églises et les châteaux?

Les peintures murales découvertes à Haarlem, à Deventer et à Maastricht même, dans l'église des Dominicains, prouvent assez que ces vastes décorations, embrassant des centaines de personnages de grandeur naturelle, étaient, en ces temps, la parure ordinaire des sanctuaires catholiques. Malheureusement, ces ouvrages, peu durables, ont disparu sous le badigeon dont les a couverts la propreté hollandaise. Mais qui interdit d'y voir la source où les jeunes VAN EYCK se sont abreuvés,

l'école où ils ont reçu les premières notions de leur art admirable ?

En outre, cette fabrique renommée de vitraux ne nous semble-t-elle pas un champ naturel d'études pour ces esprits chercheurs, et n'est-ce pas dans ses laboratoires qu'ils ont pu découvrir les admirables secrets de cette peinture à l'huile, que du premier coup ils allaient porter à sa perfection ?

Certes, ce serait résoudre un grand et beau problème que d'élucider ce premier point et de relier entre eux ces chaînons primordiaux. Mais notre ambition ne va pas aussi loin. Aussi bien, dans cette rapide étude sur l'école hollandaise, ce n'est même pas aux glorieux frères Van Eyck qu'il nous faut remonter.

Moins généreux que les anciens biographes, nos critiques contemporains refusent en effet à l'art hollandais ces illustres précurseurs. Ils les réclament pour l'art flamand, et il faut bien convenir qu'ils n'ont pas absolument tort. Leur revendication s'appuie sur des raisons d'une indiscutable valeur.

Le premier peintre dont Van Mander nous livre le nom comme ayant vu le jour en Hollande, comme y ayant travaillé, et qui, par ce fait, devient en quelque sorte le fondateur de l'école, est un certain Aalbert van Ouwater qui passa de son vivant, et même longtemps après sa mort, pour un peintre éminent. On ignore la date de sa naissance et celle de son décès. On ne sait même point exactement le temps où il vécut. Mais on croit qu'il fut contemporain des Van Eyck. Ce qu'affirment ses vieux biographes, par exemple, c'est qu'il s'était fait une réputation méritée par la façon dont il dessinait les mains et

les pieds, par l'habileté avec laquelle il drapait ses personnages, et enfin par le naturel qu'il apportait dans l'exécution des paysages. Ce dernier trait a son importance et mérite d'être noté.

Malheureusement, aucune œuvre bien authentique de cet artiste de la première heure n'est parvenue jusqu'à nous. Quelques paysages, qu'on prétendait être de lui, et qui figuraient, au xvie siècle, dans la galerie du cardinal Grimani, ont disparu. La *Pieta* du musée de Vienne, que Passavant lui attribue, est un bon tableau d'un maître hollandais primitif, mais ne comporte aucune certitude d'attribution. Sur ce premier peintre, sur son style, son idéal, ses procédés, nous sommes donc réduits aux conjectures.

Aalbert van Ouwater eut pour élève un certain Gérard ou Geertjen [1], qui s'étant fixé à Haarlem pour y apprendre la peinture, et ayant élu domicile dans un hospice ou couvent, appartenant aux chevaliers de Saint-Jean, fut à cause de cela baptisé Geertjen van Sint-Jan. On n'est guère mieux renseigné sur la vie de ce nouvel artiste ; on sait toutefois qu'il mourut jeune. Il s'éteignit, à peine âgé de vingt-huit ans, et cependant ayant produit d'assez belles œuvres pour qu'Albert Dürer, dans son voyage en Hollande, se soit cru obligé d'aller les voir, et pour que l'illustre maître, les ayant vues, en ait parlé avec éloge.

L'ouvrage le plus important qu'on ait connu de lui était un triptyque qui fut exposé longtemps dans l'église Saint-Bavon, à Haarlem. A l'époque des guerres de

1. Ce nom est un diminutif de Gerrit ou Gérardus.

l'indépendance, des soldats lacérèrent le panneau central ; seuls, les deux volets furent conservés, ils figurent aujourd'hui à la galerie impériale de Vienne. Ce sont deux belles peintures, traitées, au point de vue de l'exécution, avec une habileté supérieure, mais d'un ton brun et lourd. Les figures, qui sont des portraits, manquent de distinction ; quant aux draperies, elles sont d'un modelé superbe. L'influence d'Ouwater apparaît, dans ces deux volets, par le soin avec lequel est composé le paysage. Quant au style général de l'œuvre, il semble faire remonter celle-ci aux environs de 1450, plutôt après qu'avant.

A cause de leur ressemblance avec ces peintures, M. Waagen attribue à GEERTJEN deux autres volets qui figurent à Prague dans la galerie des États. Mais ce n'est là qu'une présomption, et la certitude fait défaut.

Avec DIRCK ou THIERRY[1] BOUTS ou STUERBOUT, nous sortons un peu de ces brouillards obscurs, et bien que nous n'ayons que des dates approximatives, encore pouvons-nous, par quelques points de repère, limiter le champ de nos suppositions. DIRCK BOUTS, qui longtemps fut uniquement connu sous le nom de TIERRY VAN HAERLEM, à cause de son lieu de naissance, appelé ainsi par Vasari qui admira ses ouvrages, et par Carel van Mander qui lui consacra une courte biographie, DIRCK BOUTS naquit, suivant M. Wauters, en 1391, et en 1405 suivant M. Van Even.

On ignore quel fut son maître. M. Waagen, s'appuyant sur le témoignage d'un écrivain du XVIe siècle, Jean

1. Dirck est l'abréviation de Diederick, qui signifie à la fois Didier et Thierry.

Molanus, prétend qu'il reçut d'abord les conseils de son père ; mais ce même Molanus raconte que le vieux Bouts n'existait plus en 1400, ce qui rend ces leçons assez invraisemblables. On a également prononcé le nom d'Hubert van Eyck, mais comme une simple hypothèse et qui même n'a rien de bien sérieux. On n'est guère mieux renseigné sur les premiers travaux de l'artiste, mais on est à peu près d'accord sur l'époque où il quitta définitivement Haarlem et la Hollande, pour venir s'établir à Louvain. Ce fut en 1458, suivant M. Wauters, et suivant M. Van Even, en 1462. Quoi qu'il en soit, Bouts devint en peu de temps le plus accrédité et le plus fameux des peintres de sa ville d'élection.

Les magistrats de Louvain lui décernèrent le titre de peintre officiel de leur cité[1], et les ouvrages qui nous ont été conservés montrent qu'il était digne à tous égards de cette haute distinction. Quoique ses personnages soient souvent un peu longs et un peu roides, son dessin est élégant. Son coloris est clair, distingué, brillant. Le rouge et le vert prennent sous son pinceau l'éclat du rubis et de l'émeraude. Ses draperies sont d'un moelleux peu ordinaire, et n'ont pas cette sécheresse de plis particulière à Jean van Eyck et à plusieurs de ses élèves. Ses chairs, en outre, sont d'une tonalité chaude, vivante, et ses ombres d'une transparence remarquable. Mais son mérite se fait jour surtout dans la façon pittoresque, originale, dont il distribue ses compositions, dédaignant les habitudes d'équilibre et les exigences de

1. Son vrai titre était « portraiteur de la ville », et lui fut accordé en 1461, date qui semble donner raison à M. Wauters.

symétrie auxquelles sacrifiaient presque tous les artistes

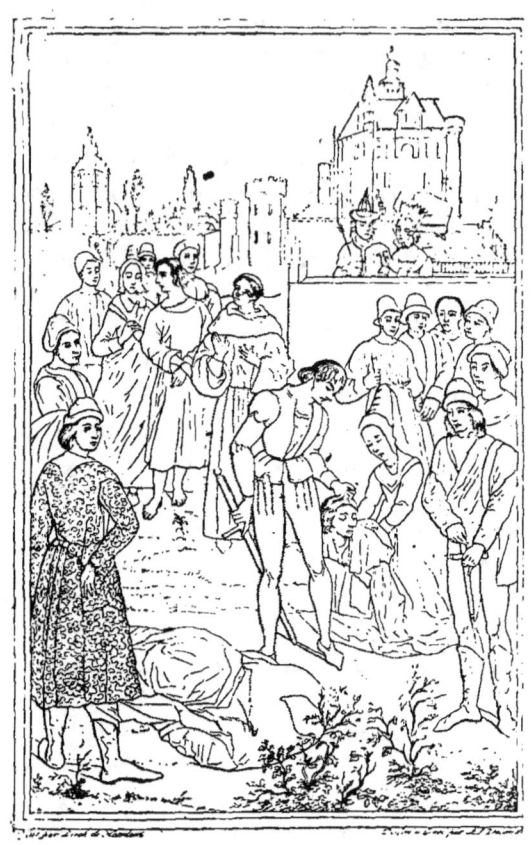

FIG. 1ʳᵉ. — DIRCK BOUTS dit DE HAERLEM
La Justice de l'empereur Othon. Le seigneur injustement décapité.
(Musée de Bruxelles.)

de son temps. Enfin Bouts est encore remarquable par le

soin et la distinction avec lesquels il agence les paysages qui servent de fond à ses tableaux.

Parmi les principaux ouvrages qu'il peignit pour la ville de Louvain, on cite *le Martyre de saint Érasme* et *la Cène,* qui lui furent commandés par la confrérie du Saint-Sacrement; puis, en 1468, un an après avoir terminé le second de ces triptyques, il livra au conseil deux tableaux représentant *la Sentence inique de l'empereur Othon,* qui lui furent payés 230 couronnes, somme considérable pour le temps.

Le sujet de ces deux beaux ouvrages, dont les figures sont de grandeur naturelle, est emprunté à la chronique de Godefroy de Viterbe, écrite au xiie siècle. Pendant un voyage que l'empereur Othon III fit en Italie, sa femme s'éprit d'un gentilhomme de la cour, qui, marié lui-même à une femme qu'il aimait, repoussa les avances de sa souveraine. Au retour de son mari, la princesse accusa le gentilhomme d'avoir voulu abuser d'elle, et, sur cette dénonciation qu'aucune preuve ne confirmait, l'empereur fit décapiter le gentilhomme qu'il croyait coupable. Cependant la veuve du gentilhomme vint appeler de l'injuste sentence qui avait frappé son mari et subit l'épreuve du fer rouge sans ressentir le moindre mal. Convaincu par ce miracle, Othon fit saisir l'impératrice et lui fit expier sur le bûcher l'iniquité de sa dénonciation.

Ces deux tableaux, qui sont à tous les égards des morceaux d'un intérêt capital, furent commandés au peintre pour orner la salle de justice de l'hôtel de ville. Ils devaient servir d'enseignements aux magistrats et les préserver de toute répression irréfléchie. Aujourd'hui,

après avoir passé par la collection du roi Guillaume II,

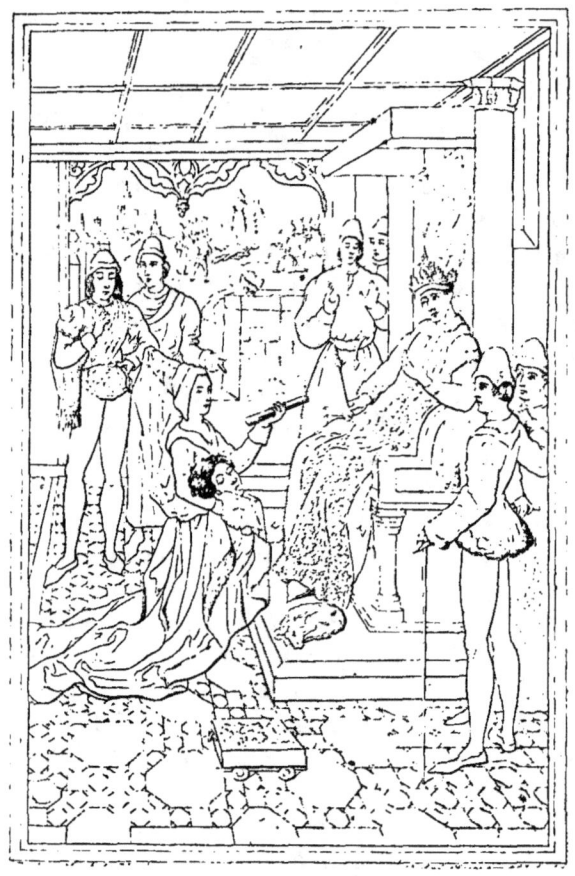

FIG. 2. — DIRCK BOUTS dit DE HAERLEM.
La Justice de l'empereur Othon. La châtelaine prouvant l'innocence de son époux.
(Musée de Bruxelles.)

de Hollande, ils font partie du musée de Bruxelles.

Bouts peignit encore pour la ville de Louvain un *Jugement dernier*, et pour diverses corporations ou pour des particuliers de nombreux tableaux, parmi lesquels les plus célèbres sont : le *Judas*, l'*Abraham* et la *Récolte de la manne*, aujourd'hui à Munich; le *Martyre de saint Hippolyte*, maintenant à Bruges; l'*Élie dans le désert* et la *Première célébration de la Pâque juive*, actuellement à Berlin. Il travaillait à un polyptyque dont les panneaux comptaient douze pieds de haut, quand la mort vint le surprendre. Il mourut en 1479, très âgé par conséquent, puisque, suivant M. Wauters, il aurait compté quatre-vingt sept ans, et soixante-quatorze suivant M. Van Even.

Si Dirck Bouts appartient par son lieu de naissance à l'art hollandais, il déserta si bien sa patrie et se fixa si résolument dans le Brabant, que ce dernier pays pourrait le réclamer, en quelque sorte, par voie d'annexion. Avec Cornelis Enghelbrechtsz, il n'en est pas de même. Cette fois, nous nous trouvons en face d'un peintre vraiment hollandais, par droit de naissance, par le lieu de son activité et aussi par le caractère de son talent.

Cornelis vit le jour à Leyde l'année même où Dirk Bouts achevait les deux tableaux de *la Sentence inique*, c'est-à-dire en 1468. On ignore quel fut au juste son maître. On sait que son père, Enghelbert de Leyde, fut graveur, et son intervention se présente d'autant plus vite à l'esprit que, suivant Rathgeber et quelques autres biographes, cet Enghelbert aurait fait de la peinture. Mais il semble que c'est surtout en s'inspirant des ouvrages de Jan van Eyck, que Cornelis perfectionna son talent. On nous dit qu'il peignit avec beaucoup de maestria à la

détrempe et à l'huile, et qu'il couvrit de ses compositions les murs de sa ville natale. Malheureusement, le temps devait avoir promptement raison de ces vastes et fragiles ouvrages, et les hommes, plus incléments encore que le temps, n'ont laissé parvenir jusqu'à nous que deux peintures de ce maître, qu'il serait cependant si intéressant de bien connaître.

De ces tableaux, le plus considérable, qui mesure de 1m,46 de large sur 1m,89 de haut, et provient du cloître du Marais-Notre-Dame (*Klooster Marienpoel*), est conservé au musée de Leyde. Sur le panneau du milieu, on voit *le Christ en croix*; les deux volets représentent *le Sacrifice d'Abraham* et *le Serpent d'airain*. Dans ce bel ouvrage, qui dénote une originalité singulière, le peintre s'écarte des maîtres qui l'ont précédé. Sa couleur, plus fluide, plus transparente, a moins de brillant que celle de l'école de Bruges, et ses types, franchement copiés sur la nature, présentent déjà ces déformations étranges et caractéristiques que nous retrouverons plus tard chez Brauwer, chez Ostade, chez Steen et chez Cornelis Dusart; enfin ses carnations, d'un brun chaud, mais lourd, ne rachètent pas absolument ce que son dessin a parfois d'incorrect et de rude.

CORNELIS ENGHELBRECHTSZ mourut en 1553 dans sa ville natale. Il laissait trois fils qui furent ses élèves, et, dit-on, des peintres de valeur : CORNELIS (1493-1544), qu'on nomma le Jeune, pour ne pas le confondre avec son père, et qu'on désigne aussi sous le nom de KUNST, c'est-à-dire « Art », sans qu'on ait pu savoir au juste si c'était là un surnom qui lui fut donné ou le vrai nom de sa famille; LUC, né en 1495 et surnommé KOK

(cuisinier), parce que sa peinture ne lui permettant pas de pourvoir à l'entretien de sa famille, il était forcé d'avoir plusieurs cordes à son arc ; et enfin Pieter Cornelis, qui porta comme son aîné le surnom de Kunst.

Le premier de ces trois fils alterna entre sa ville natale et Bruges, allant de l'une à l'autre, suivant qu'il était plus ou moins chargé de commandes. De son vivant, il passa pour un artiste de premier ordre, et nous sommes, là-dessus, obligés de nous en rapporter à ses contemporains, car rien de ce qu'il peignit ne nous est connu. Pour le second, nous savons seulement que, peu fortuné et faisant assez mal ses affaires, il se rendit en Angleterre, où la réputation de générosité qu'on avait faite à Henri VIII l'attira ; et une fois la Manche traversée, nous perdons complètement ses traces. Quant au troisième, nous ne connaissons ni la date de sa naissance ni celle de sa mort. Nous savons seulement qu'il fut un peintre de vitraux remarquable.

Mais n'eussions-nous conservé aucun tableau de Cornelis Enghelbrechtsz, n'aurait-il eu aucun de ses fils pour continuer la tradition inaugurée par lui, que son nom n'en serait pas moins illustre, car il eut cette insigne bonne fortune d'avoir pour élève un des maîtres les plus célèbres de l'école hollandaise. Ce fut lui qui forma Lucas de Leyde.

Né en 1494, fils d'un peintre de vitraux renommé en son temps, Lucas de Leyde commença à dessiner presqu'en venant au monde. A neuf ans, il maniait habilement la pointe et gravait d'après ses propres dessins. A douze ans, il étonna les artistes, ses contemporains, par la fougue, la puissance, la sûreté d'une peinture à la

détrempe, où il avait représenté *Saint Hubert*. Malgré tous les efforts de son père, Hugo Jacobsz[1], et de sa mère pour modérer son ardeur, il dessinait nuit et jour, et constamment d'après nature.

Avec de pareilles dispositions, Enghelbrechtsz ne put guère enseigner à son élève que la pratique du métier, et le jeune Lucas eut bientôt fait de surpasser son maître en talent et en renommée. Malgré ces débuts éclatants, Lucas de Leyde ne s'éleva point toutefois, comme peintre, à la hauteur où s'étaient placés les grands maîtres de l'école de Bruges, et son dessin moins élégant, sa touche plus maigre, sa couleur moins éclatante, ne lui permirent jamais d'atteindre à la sereine grandeur des Van Eyck et de Memling.

Par contre, sa préoccupation constante de la nature lui fit chercher partout autour de lui des modèles, et sous ce rapport il fut le digne précurseur des naturalistes hollandais. Sa promptitude à s'emparer de tous les spectacles qui se déroulaient sous ses yeux l'amena, en outre, à fixer par le crayon ou par la pointe les scènes triviales, les menus accidents de la vie, les types qui se rencontraient sur sa route, et par là il devint le créateur de la *peinture de genre*, dans laquelle ses compatriotes allaient bientôt exceller.

Ajoutons que le burin en main, lorsqu'il se contente

[1]. Les noms de famille n'existaient pas, à cette époque, dans la petite bourgeoisie hollandaise ; et pour se distinguer le fils faisait suivre son prénom du prénom de son père mis au génitif et accompagné du substantif *zoon* (fils). Ainsi Hugo, fils de Jacob, s'appelait *Jacobszoon* et par abréviation *Jacobsz*, tandis que son fils Lucas prenait le nom de *Huigenszonn*, ou *Huigensz*, ou *Huigensen* ce qui est le même nom sous différentes formes.

de graver, ses imperfections disparaissent. On n'aperçoit

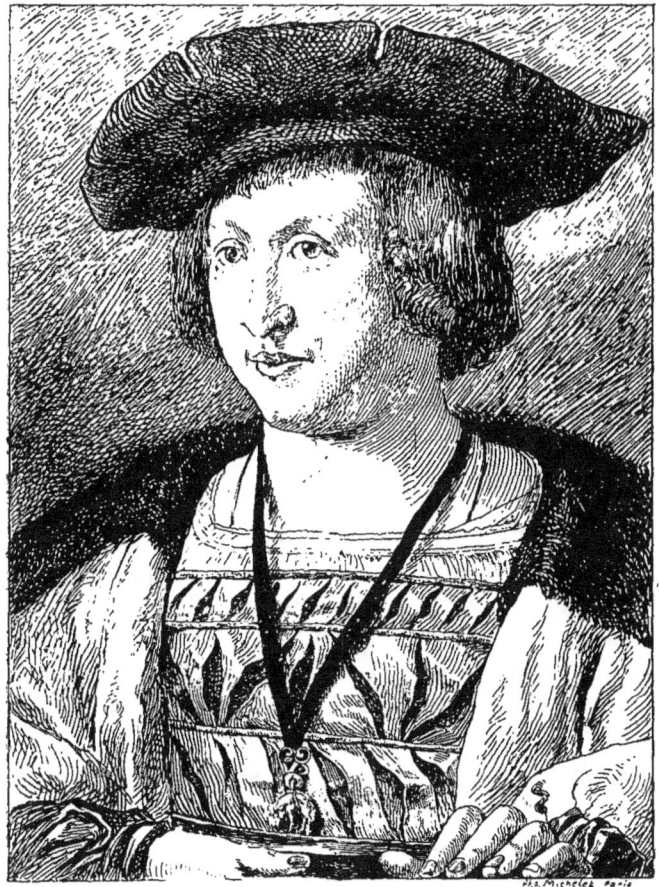

FIG. 3. — LUCAS DE LEYDE.
Portrait de Philippe de Bourgogne. (Musée d'Amsterdam.)

en lui que le dessinateur absolument maître de ses

moyens, l'observateur délicat, l'artiste amoureux avant
tout de la vérité. Vasari parle de ses eaux-fortes avec la
plus vive admiration; il l'égale aux plus fameux graveurs
de son temps; il le place même avant Albert Dürer,
auquel il reproche d'être moins vrai et plus confus.

Ces jugements, que la postérité a presque intégrale-
ment confirmés, ces louanges hautement méritées,
Lucas de Leyde eut le bonheur de les entendre de son
vivant dans toutes les bouches. Dürer lui-même le vint
voir, lui témoigna toute l'admiration qu'excitait en lui
son magnifique talent, et l'on rapporte que les deux
peintres peignirent réciproquement leurs portraits sur
le même panneau, voulant attester ainsi l'amitié et la
considération qui les unissaient l'un à l'autre.

Fêté, célébré, enrichi par la vente de ses œuvres,
ayant eu ce relatif honneur d'être admis à peindre le
souverain de son pays et les plus puissants personnages
de sa cour, Lucas résolut de voyager, à l'instar de son
célèbre ami, et de parcourir le monde, en quête d'hon-
neurs et de réputation. Il visita la Hollande, traversa
la Zélande, s'arrêta à Middelbourg, où il se lia avec
Jean de Mabuse, partit avec lui pour Gand, passa à
Malines, séjourna à Anvers, répandant partout l'argent
à pleines mains et menant grande vie.

Mais ce voyage qui devait, pensait-il, augmenter la
gloire de son nom et affermir sa fortune, lui coûta la
santé et hâta sa fin. Il revint à Leyde, malade, épuisé,
perclus de douleurs, accusant les artistes jaloux de ses
succès de l'avoir empoisonné, et pendant six années
qu'il continua de vivre, il fut toujours alité, en proie à
une langueur douloureuse, contre laquelle il luttait en

travaillant avec acharnement. Il ne cessa toutefois de dessiner que deux jours avant sa mort, qui arriva en 1533. Il avait à peine trente-neuf ans.

Malgré cette fin prématurée, Lucas de Leyde laissa après lui un bagage des plus complets et des plus brillants. Son œuvre gravé, catalogué par Bartsch, ne compte pas moins de soixante-quatorze numéros, et renferme un grand nombre de pièces hors ligne. Ses dessins sont fort nombreux et presque tous infiniment spirituels. Ses tableaux nous ont été moins heureusement conservés. Néanmoins, on trouve encore de beaux échantillons de son talent à Vienne, à Madrid, à Saint-Pétersbourg et surtout en Angleterre. Le Louvre, malheureusement, ne possède rien de lui, et l'on ne retrouve en Hollande que deux de ses ouvrages : *le Jugement dernier,* conservé à Leyde, vaste triptyque qui a beaucoup souffert des injures du temps et de la maladresse des restaurateurs, et un *Portrait de Philippe de Bourgogne* qui appartient au musée d'Amsterdam.

Jan Mostaert, né à Haarlem en 1474 et mort en 1555 ou 1556, est, dans le sens le plus exact du mot, le contemporain de Lucas de Leyde. Son maître fut, prétend-on, Jacques de Haerlem, bon peintre, à ce que dit Van Mander, mais si peu connu, qu'il doit à son élève le peu que nous savons de lui.

Non content d'être un artiste de mérite, Jan Mostaert fut en outre un érudit et un homme distingué. C'est à ces qualités, paraît-il, qu'il dut, presque autant qu'à son talent, d'être pendant dix-huit années le peintre ordinaire de Marguerite d'Autriche, tante de Charles-Quint. Cette princesse, pour l'attacher plus directement à sa

personne, le fit gentilhomme de sa maison et lui commanda les portraits des principaux personnages de la cour impériale. Indépendamment de ces commandes spéciales, il exécuta un certain nombre de tableaux religieux. Malheureusement, ces derniers furent en partie détruits lors de l'incendie de Haarlem, où il s'était retiré à la mort de sa protectrice (1530), et où il vécut ensuite honoré, considéré, tenant un des premiers rangs parmi les artistes de son pays.

Jan Mostaert est le dernier, par ordre de date, des peintres de l'école hollandaise auxquels on peut donner le nom de *primitifs* et qui respectent dans leur style, dans la composition générale de leurs œuvres, ce qu'on est convenu d'appeler les traditions gothiques. Cependant si l'on étudie les deux curieuses peintures du musée de Bruxelles, qui représentent des *Épisodes de la vie de saint Benoît*, les deux portraits et la *Deipara Virgo* du musée d'Anvers, on peut voir que le peintre n'avait pas impunément fréquenté la cour de la Gouvernante. Son coloris est chaud, clair, puissant; ses figures sont élégantes, et l'on sent qu'elles doivent être ressemblantes; mais l'influence de la Renaissance et la connaissance des Italiens apparaissent déjà, et font prévoir l'évolution à laquelle nous allons assister.

Toutefois, avant de clore cette première partie de notre étude, il nous faut encore mentionner un certain nombre de peintres de moindre renommée, dont les noms sont parvenus jusqu'à nous.

Par ordre de date, nous citerons Jérome van Aeken, originaire de Bois-le-Duc, et qui, du nom de sa ville natale, fut appelé Jérome Bos, né en 1450, mort en 1516.

Aeken fut un des premiers artistes néerlandais qui peignirent à l'huile. Sa verve féconde se traduisit par des compositions compliquées, étranges, et parfois teintées de fantasmagorie. Dans le même genre et à la même époque, Jan Mandyn se faisait remarquer à Haarlem par ses diableries et ses bambochades. Plus tard, Mandyn vint s'établir à Anvers, où il mourut en 1520. Ce fut chez lui, dit-on, que logea Pieter Aartzen, surnommé, à cause de sa haute taille, *Pierre le long* (Lange Pier), quand il vint dans cette ville pour se perfectionner dans la peinture. Faut-il voir dans les sujets familiers auxquels Lange Pier accorda une faveur toute spéciale l'influence de Mandyn sur son élève? Ces intérieurs modestes, ces cuisines rutilantes sont-ils une réminiscence de son vieux maître? Le fait semble peu probable, car, né en 1507, notre peintre était bien jeune lorsque Mandyn mourut. Retourné plus tard à Amsterdam, sa ville natale, Lange Pier sut y conquérir une haute position et remplit même, si nous en croyons M. Kramm, les fonctions d'échevin. Le certain, c'est qu'il y mourut en 1572 ou 1573, honoré et entouré de l'estime publique, laissant un fils, Aart Pietersz (1541-1603), qui fut, lui aussi, un artiste de mérite et se distingua dans la *nature morte*.

David Jorisz fut loin d'avoir une fin aussi calme. Originaire de Delft, où il naquit en 1501, il se fit remarquer comme peintre sur verre et comme graveur. Sa manière, qui s'approche de Lucas de Leyde, faisait rechercher ses dessins et ses planches, mais il se mêla au mouvement anabaptiste qui éclata aux premières années du XVIe siècle, prétendit être prophète, se donna comme une incarnation nouvelle de David, se fit appeler fils de

Dieu, et finalement dut s'enfuir de sa ville natale, pour éviter la répression terrible qui frappa ses disciples et ses partisans. Sa mère, qu'il avait convertie à ses singulières doctrines, fut décapitée en 1537 ; quant à lui, il se réfugia à Bâle, où il vécut jusqu'en 1556, caché sous le nom de Jan Van den Broeck ou Van den Burg.

Il ne nous reste plus à mentionner, parmi ceux que leur style peut faire ranger dans les primitifs, que Jacob Cornelisz et son fils, Dirck Jacobsz (1497-1567), et Jan Swart ; mais ces différents peintres appartiennent déjà à la période de transition, sinon par leurs œuvres, du moins par leurs élèves.

Jan Swart, originaire de Groningue, où il naquit en 1469, fut, en effet, un des premiers peintres néerlandais qui visitèrent l'Italie et s'en allèrent au delà des monts chercher une esthétique nouvelle. Nous savons par Lomazzo qu'il habita Venise, où il étudia les chefs-d'œuvre de Bellin et de Giorgione. Il se faisait appeler, dans la ville des doges, *Giovanni de Frisia* ou *da Graningie*. De retour dans sa patrie, il s'établit à Gouda, où il fonda une école et enseigna les principes qu'il avait appris au milieu des lagunes.

Quant à Jacob Cornelisz, il fut le second maître de Jan Schoorl, qui allait achever de révolutionner l'école. Toutefois il ne paraît pas, ni par le triptyque du musée de Bruxelles qu'on attribue à Jan Swart ni par les tableaux corporatifs de Dirk Jacobsz, qu'on voit à Amsterdam — étranges et primitives compositions — que nos deux peintres aient, quant à eux, beaucoup profité des nouveautés qui devaient transformer, en quelques années, la manière, le goût et le style des peintres hollandais.

CHAPITRE III

LA PÉRIODE DE TRANSITION

Au moment précis où nous sommes parvenus, une première évolution s'accomplit dans la peinture hollandaise. L'esprit qui anima la Renaissance italienne avait depuis longtemps franchi les Alpes. Les campagnes de Charles VIII, de Louis XII et de François I^{er} dans la Lombardie avaient amené une transformation dans le goût de la noblesse française. Des artistes, attirés par de royales faveurs, avaient quitté la Péninsule et étaient venus prêcher à Lyon, à Fontainebleau, à Paris, un nouvel évangile artistique. Sous l'influence de leurs leçons, l'architecture, la sculpture et la peinture elle-même étaient entrées dans une voie brillante, inexplorée jusque-là, et, renonçant aux traditions du passé, on inaugurait une ère nouvelle, qui promettait d'être féconde en chefs-d'œuvre de toutes sortes.

En Allemagne, sous l'influence de la maison d'Autriche, un mouvement pareil s'était produit. La grande allure et la magnificence des tableaux importés d'Italie, les récits des voyageurs, l'éclat merveilleux que répandait autour de lui ce siècle d'or qui porte encore aujourd'hui

le nom de deux papes, Jules II et Léon X, et mieux que cela, la haute protection accordée par Charles-Quint à certains maîtres de Florence et de Venise, avaient ouvert les yeux aux moins clairvoyants. Depuis le fameux séjour d'Albert Dürer sur les bords de l'Adriatique, c'est d'au delà des Alpes qu'on attendait la lumière, l'inspiration et les modèles. La sève originale ne demandait qu'à s'assouplir et à se plier à ce joug nouveau, que l'on était bien près de considérer comme un affranchissement.

Les Pays-Bas, situés au nord des possessions autrichiennes, furent plus longtemps préservés de cette pacifique invasion. La distance d'abord, la puissance de l'école primitive ensuite, sa juste célébrité, sa sereine grandeur, les racines profondes qu'elle avait poussées au cœur même de la nation, étaient autant d'obstacles qui s'opposaient à une intrusion rapide de principes si différents de ceux qui avaient prévalu jusque-là.

Malgré cet éloignement, malgré cette résistance, la révolution fit, cependant, comme la tache d'huile, elle s'étendit, s'élargit, gagna de proche en proche et, à mesure que les idées philosophiques se répandaient dans la littérature, l'esprit public s'habitua à accepter sans répugnance les influences artistiques du dehors.

Coïncidence curieuse, étonnante et cependant logique : l'art, protégé par les papes, pénétra dans les Pays-Bas, juste à l'époque où les cœurs et les esprits se détachaient de la religion de Rome et commençaient à repousser l'autorité du pape.

Au moment où nous nous trouvons, le vieil art et la vieille foi sont, en effet, à la veille de sombrer, celle-ci emportant celui-là; tous deux sont prêts à disparaître

à la moindre provocation, à s'effondrer sous la même tempête. Dans le domaine religieux, ce sont les Espagnols qui, par leurs exactions, vont provoquer et amener la catastrophe; dans le domaine de l'art, la transformation s'opérera d'une façon plus douce. Détail piquant, c'est un favori de la cour pontificale, un protégé d'Adrien VI, qui se chargera de la provoquer.

Physionomie à la fois intéressante et curieuse que celle de Jan Schoorl, ce perturbateur bien intentionné, ce réformateur sans le savoir, qui va opérer la transition. Aventureux par nature, voyageur par tempérament, ne pouvant tenir en place, il promène un peu partout son humeur vagabonde. Tout à l'heure nous l'avons aperçu à Haarlem, chez Mᵉ Jacob Cornelisz; le voici maintenant à Utrecht, chez Jean Gossaert, puis il séjourne à Spiers, où il apprend l'architecture et la perspective, et à Nurenberg, où Albert Dürer lui donne des conseils et des leçons. Enfin il arrive en Italie. Il s'arrête un instant à Venise, profite d'une occasion, s'embarque pour la terre sainte, visite le monastère de Sion, se rembarque pour Malte, passe par Rome, sollicite d'être présenté au pape, et, grâce à son titre de compatriote, obtient la faveur de faire son portrait. Entre temps, il admire l'art nouveau, peint d'après Raphaël, dessine d'après Michel-Ange, se prend de passion pour les antiques, devient conservateur du Belvédère, puis, quand on le croyait définitivement fixé dans la ville éternelle, retourne brusquement à Utrecht, y ouvre un atelier, fait de nombreux élèves, leur explique les merveilles qu'il a vues, les amène à partager son enthousiasme pour les chefs-d'œuvre qui l'ont ébloui, et

implante dans les Pays-Bas l'art italien tel qu'il le comprend et tel qu'on l'interprétait à son époque.

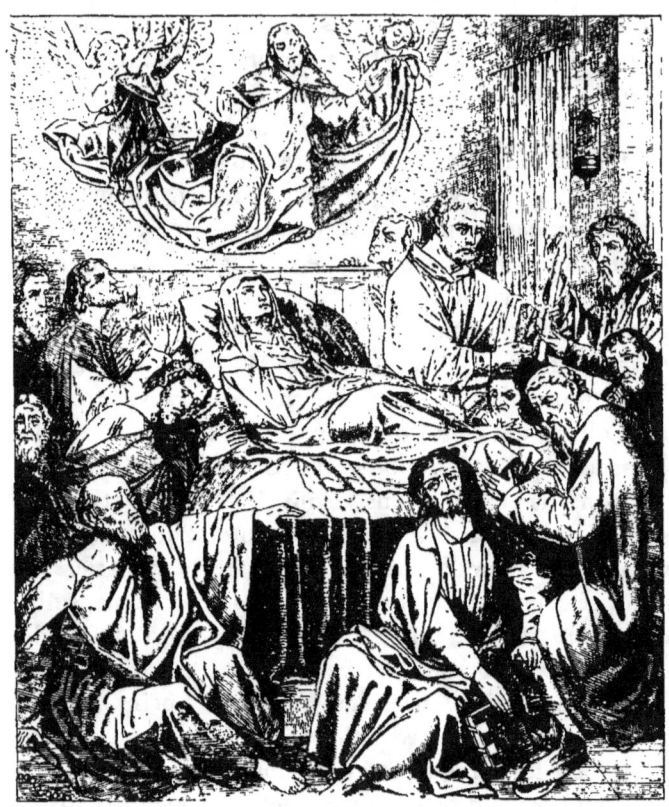

FIG. 4. — JAN SCHOORL.
La *Mort de la Vierge* (Académie de Bruges).

Son exemple et ses préceptes ne tardent pas à porter leurs fruits. Aussi bien à Haarlem, où entre temps il

transporte son domicile, qu'à Utrecht, où il revient une fois encore et où il meurt en 1562, âgé de soixante-sept ans, il laisse des disciples convaincus ; qui demeurent fidèles à ses leçons. A son instigation, une légion de peintres surgissent, qui ambitionnent, eux aussi, de devenir les Raphaël et les Michel-Ange de leur pays ; HEEMSKERCK, HUBERT et HENDRICK GOLTSIUS, BLOCKLAND, CORNELIS VAN HAARLEM marchent sur ses traces, et le dépassent même dans la voie irrégulière et malencontreuse qu'il a brusquement ouverte. JAN SCHOORL, en effet, conserve encore dans ses œuvres une dignité, une réserve qu'on cherchera vainement dans ses successeurs. Ses tableaux connus, *la Vierge assise avec l'Enfant dans un paysage,* qu'on montre à Utrecht ; son *Baptême du Christ,* qu'il exécuta pour Simon Saan et qu'on a pu voir au musée de Rotterdam avant l'incendie qui le dévora, sa *Mort de la Vierge* sont d'un grand artiste qui connut Raphaël, l'admira, chercha respectueusement à s'en inspirer, mais n'eut jamais le fol espoir de l'égaler. Si son coloris est brillant, si son dessin est habile, sa science, par contre, ne recherche point un vain étalage ; elle s'enveloppe, au contraire, d'une douce et convenable modestie. Malheureusement, avec ses successeurs il n'en est plus ainsi.

Il ne faut pas, du reste, s'en montrer trop surpris. Au moment où JAN SCHOORL alla demander à l'Italie ses enseignements, l'art italien entrait en pleine décadence. Ses élèves, quand ils refirent son pèlerinage, ne trouvèrent plus, en fait de préceptes, que ceux que pouvait donner une école descendant rapidement vers son déclin. Au lieu de saines et fortes traditions, ils rapportèrent une ostentation de faux savoir, une prétention

voisine du pédantisme qui ne pouvait que paralyser leurs heureuses qualités.

Avec Maarten van Veen, qui prit le nom de Heemskerck, à cause de son lieu de naissance, nous voyons, en effet, toute dignité, tout calme, toute sérénité disparaître. Les corps se contorsionnent, les draperies se soulèvent et se tordent en mille plis qui sentent la convention, pendant qu'on découvre, à travers les attitudes cherchées et prétentieuses, au milieu des raccourcis multipliés sans raison et sans besoin, l'étalage exagéré d'une science trop désireuse de se faire connaître.

Il ne faudrait point toutefois conclure de ces défauts, que Maarten van Heemskerck soit sans mérite, comme on l'a maladroitement et trop souvent répété. C'est un brave peintre, plein de feu et de fougue quand il a le pinceau à la main, conservant au milieu de ses réminiscences une allure très personnelle, et ayant fait preuve, au début de sa vie, d'une très réelle vocation.

Né en 1498, fils de cultivateurs, il eut tout d'abord à vaincre les répugnances de son père contre la peinture. On ne lui laissa qu'à regret commencer, chez Cornelis Willems d'Haarlem, un apprentissage qui, bientôt même, fut interrompu par le mauvais vouloir paternel. Forcé de retourner aux travaux de la ferme, il s'échappa du logis, s'enfuit à travers champs et se réfugia à Delft, où il entra chez un peintre nommé Jan Lucas. Ce Jan Lucas était un artiste des plus médiocres; voyant combien il apprenait peu à pareille école, Maarten le quitta et se fit admettre chez Jan Schoorl, où ses progrès furent si rapides qu'en peu de temps il s'attira l'attention des connaisseurs et la jalousie de son maître.

LA PÉRIODE DE TRANSITION. 51

C'est alors qu'il partit pour l'Italie. Il séjourna sur-

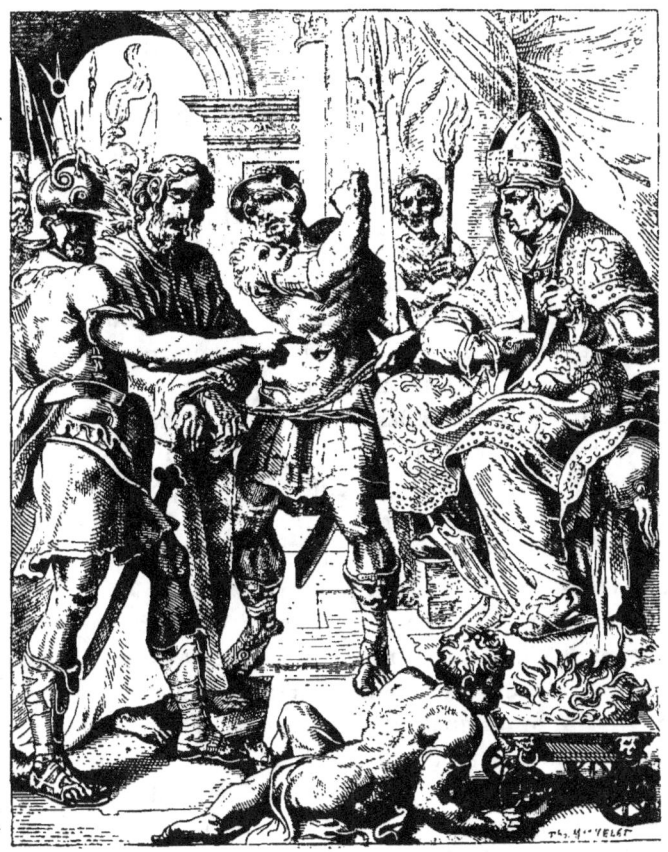

FIG. 5. — MAARTEN VAN HEEMSKERCK
Jésus devant Pilate.

tout à Rome, où il copia et recopia Michel-Ange, et rentra dans son pays avec un bagage plus que com-

plet d'attitudes contorsionnées et de raccourcis extravagants.

A son retour en Hollande, Heemskerck se fixa à Haarlem, où il fut pendant vingt-deux ans marguillier de sa paroisse. Puis, en 1572, redoutant les horreurs et les périls du siége qu'allait subir sa ville d'adoption, il se retira à Amsterdam avec son élève, Jacob Rauwaerts; il avait alors soixante-quatorze ans. Il y vécut deux ans, ayant eu la douleur de voir Haarlem saccagée et ses œuvres dispersées, brûlées en partie et en partie expédiées en Espagne. Néanmoins, il avait tant produit que, aujourd'hui encore, ses tableaux ne sont point rares. On peut contempler de lui de remarquables compositions aux musées de Bruxelles, de La Haye, de Haarlem. Ses ouvrages sont, en outre, très répandus en Allemagne. Le musée de Munich, à lui seul, en possède onze. M. Michiels en a catalogué cent vingt-neuf!

C'est également de l'atelier de Jan Schoorl que sortit l'excellent peintre de portraits Antonie de Moor, qui, pendant son séjour en Espagne et en Portugal, au service de Charles-Quint, se fit appeler Antonio Moro, nom sous lequel il est généralement connu. Né en 1512, à Utrecht, après quelques années passées chez Schoorl, il partit, lui aussi, pour l'Italie, où bientôt son talent fut remarqué. Sur la recommandation du cardinal Granvelle, l'empereur l'envoya à Lisbonne pour peindre la famille royale. De là il se rendit en Angleterre pour faire le portrait de la reine Marie, portrait qu'il rapporta au roi d'Espagne. Cette mission de confiance l'avait bien mis en cour. Il jouissait auprès de Philippe II d'une faveur peu commune, quand un événement demeuré

inconnu le força à quitter brusquement l'Espagne pour

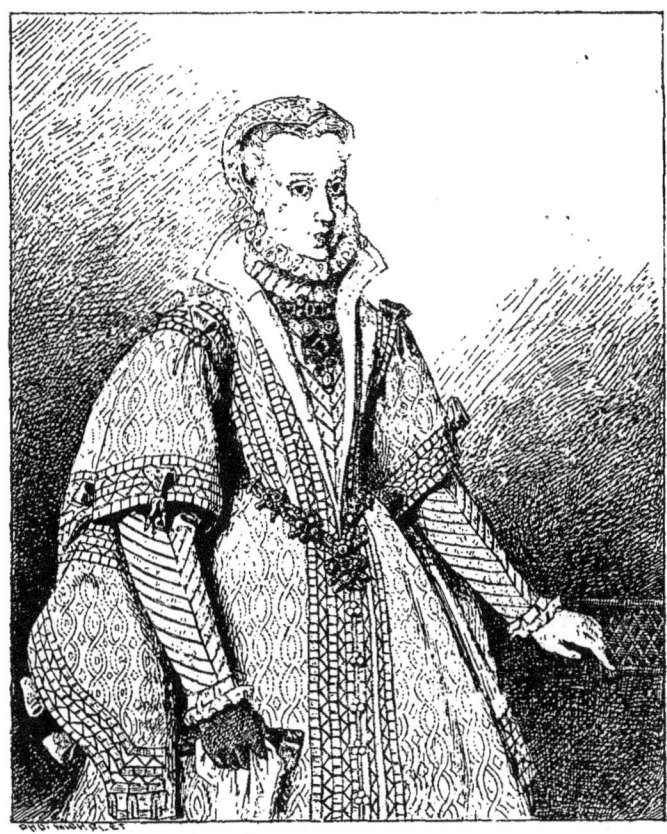

FIG. 6. — ANTONIO MORO.
La Fille de Charles-Quint. (Galerie du Prado.)

se réfugier à Anvers, où il devint le peintre favori du duc d'Albe. Il mourut dans cette ville en 1581.

Malgré son séjour en Italie et les conseils éclairés dont il fut entouré, Moro ne sut point, dans ses tableaux historiques, se garantir des écarts de l'école de Jan Schoorl; mais, en revanche, dans ses portraits, la beauté magistrale du dessin, la transparence de la couleur, le fondu de la touche, la vérité de la pose, le goût qui préside à l'ajustement, le placent au premier rang des maîtres de son époque.

Parmi les portraits qu'exécuta Antonio Moro, un des plus connus est celui d'Hubert Goltsius (musée de Bruxelles). Peintre lui-même, mais surtout érudit, imprimeur, historien et numismate, Hubert Goltsius (1526-1583) appartient seulement par son lieu de naissance au groupe d'artistes néerlandais dont nous retraçons l'histoire. Toute sa vie se passa à Bruges, et la peinture ne l'occupa qu'à ses moments perdus. Mais il prépara dans les arts la réputation de ce nom de Goltsius, que son cousin Hendrick (1558-1617) devait achever de rendre célèbre.

Toutefois, c'est beaucoup moins par ses rares tableaux, d'un faire lourd et d'une couleur sans transparence (témoin les figures du musée de La Haye), que par ses nombreuses et charmantes gravures que Hendrick Goltsius conquit cette étonnante notoriété qu'il a conservée intacte à travers les siècles. Comme graveur, en effet, il a su se placer au premier rang de ses contemporains. Personne, en son temps, ne mania le burin avec plus de légèreté, plus d'adresse, et j'ajouterai avec plus de variété, car dans sa production il faut faire deux parts très distinctes : l'une où, s'inspirant de Lucas de Leyde et d'Albert Dürer, il reste fidèle aux traditions archaïques;

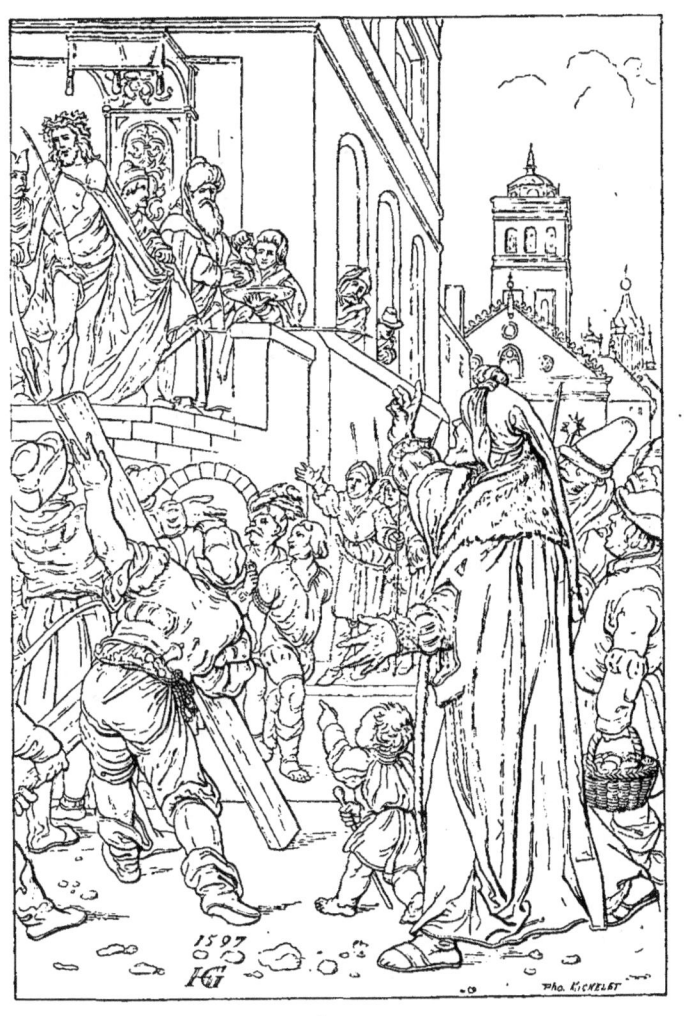

FIG. 7. — JÉSUS ET PILATE.
Eau-forte de Hendrick Goltsius.

l'autre où, s'abandonnant à ses tendances novatrices, au goût de son époque, à la mode de son temps, il s'inspire de Michel-Ange, et, redondant et maniéré, enveloppe dans des draperies invraisemblables le jeu violent de ses contractions musculaires. Du reste, aucun sujet ne l'effraye, aucun motif ne le déroute. Scènes sacrées et profanes, mythologie, allégorie, portraits, paysage même, il aborde tout avec une infatigable fécondité et une variété surprenante d'exécution.

C'est également beaucoup moins par ses peintures que par d'autres travaux, que Jan Vredeman de Vries a conquis sa grande réputation. Né à Leeuwarden en 1527, il s'appliqua à étudier Vitruve et Serlio, et l'architecture devint bientôt, avec la perspective, sa préoccupation dominante. Dans cette branche, il se montra rapidement d'une supériorité indiscutable, et les beaux albums qu'il nous a laissés sont encore consultés avec fruit. Même lorsqu'il peint, les figures de ses avant-plans, bien qu'elles fournissent les titres de ses compositions, ne sont là (on le voit du premier coup) que comme accessoires. La principale affaire, aux yeux du peintre, ce sont les belles architectures dont il enveloppe ses personnages, et toute sa science, comme aussi toute son attention, sont concentrées sur la fidèle observation de la perspective aérienne et linéaire.

Hendrick van Steenwick (1550-1604) fut l'élève de Jan Vredeman, le suivit dans une partie de ses pérégrinations à Hambourg et en Flandre, demeura à Anvers, où il forma de nombreux élèves, notamment Pieter Neefs, et finalement se fixa à Francfort, où il mourut. Steenwick passe avec raison pour avoir perfectionné ce

genre de peinture. C'est à lui qu'on est redevable de ces premiers intérieurs d'églises gothiques et de ces temples luthériens, animés de petites figures à la mode du temps, qui plus tard devinrent la spécialité de plusieurs peintres d'intérieurs. Il fut aussi le premier à rendre l'effet des cierges et des torches sur les formes architecturales. Comme créateur d'un genre nouveau, il mérite donc qu'on retienne son nom. Ses principaux tableaux à Amsterdam, La Haye, Vienne, attestent qu'il a largement mis à profit l'enseignement de son maître. Mais c'était malheureusement un peintre incomplet. Fort habile à représenter les architectures, il était incapable de peindre les personnages, et, pour l'*étoffage* de ses intérieurs, il était obligé de se faire aider par quelques confrères plus habiles. C'est ainsi qu'un grand nombre de ses tableaux ont été animés par les Francken.

Hendrick Vroom, contemporain de Steenwick, fut, lui aussi, un inventeur. Né en 1566, après avoir visité les Flandres, où il se lia avec Paul Bril, il parcourut l'Italie, l'Espagne et l'Angleterre, revint à Haarlem, sa ville natale, et y peignit les premières marines qu'on connaisse. Ses tableaux qui eurent, par le charme de la nouveauté, un succès facile à comprendre, ont, depuis, beaucoup perdu de leur valeur aux yeux des amateurs et des artistes. La gloire maritime de la Hollande, alors à son aurore, poussait ses compatriotes à rechercher avec avidité ses compositions. Les hauts faits de Willem Barentsz, de l'amiral Heemskerck, de Piet Hein, étaient dans toutes les bouches, et l'on souhaitait d'avoir leurs exploits sous les yeux. La grande marine qu'on peut voir de lui au musée de Haarlem,

aussi bien que la page historique du musée d'Amsterdam, attestent, à vrai dire, une main habile et soigneuse, mais la perspective y est étrange, et la façon dont l'eau est rendue montre que la peinture de marines est encore là dans sa plus tendre enfance.

Ces peintres créateurs de genres nouveaux ne doivent pas, toutefois, nous faire perdre de vue ceux qui, dans des données plus élevées, dans les tableaux religieux, dans les compositions mythologiques ou d'histoire, suivirent la trace de Jan Schoorl et de Maarten van Heemskerck, et cherchèrent à transplanter l'art de Michel-Ange sur les rives de la mer du Nord et sur les bords du Zuiderzée.

Le plus connu de ces étranges classiques est Cornelis Cornelisz, que du nom de sa ville natale on appela Cornelis van Haarlem. Il naquit en 1562, et, dès son jeune âge, marqua des dispositions pour la peinture. Ces dispositions se firent jour surtout pendant le siège de Haarlem. Ses parents, en quittant brusquement la ville, avaient laissé la garde de leur maison et de leur fils à Pieter Aartsen, dont nous avons parlé déjà. En le voyant peindre, Cornelis sentit sa vocation se déclarer d'une façon irrésistible. Le siège fini, il ne voulut point quitter son maître; jusqu'à l'âge de dix-sept ans, il resta avec Pieter Aartsen et devint, grâce aux leçons de ce peintre habile, un artiste accompli. Puis, comme beaucoup de ses confrères d'alors, Cornelis fut pris du besoin de voyager. Il vint à Rouen, d'où la peste le chassa, puis à Anvers, où il travailla chez Pierre Coignet, et quand il rentra dans sa ville natale, il était peut-être le plus savant des artistes de son pays; mais il allait de-

venir le plus fatigant et l'un des plus déplaisants peintres de l'école.

Le besoin de montrer sa science, d'étaler son savoir,

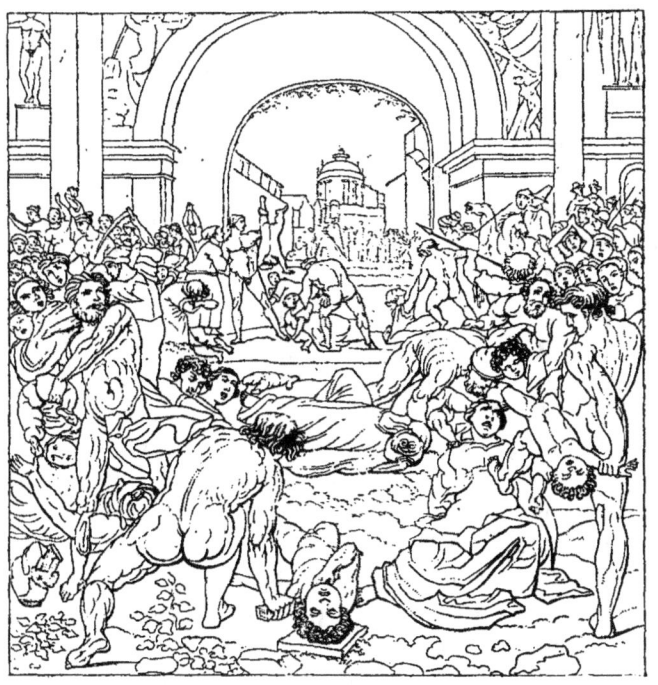

FIG. 8. — CORNELIS VAN HAARLEM.
Le Massacre des Innocents. (Musée de La Haye.)

de faire preuve d'une habileté supérieure, le poussa, en effet, à entasser dans des compositions énormes les difficultés les plus étranges et les moins nécessaires à la bonne exécution du sujet choisi. Son *Massacre des*

Innocents, par exemple, dont il donna plusieurs répétitions, avec ou sans variantes, et qu'on peut voir à la fois aux musées d'Amsterdam et de La Haye, est une véritable orgie de muscles inutilement contorsionnés. La *Bethsabée au bain,* du musée de Berlin, et l'*Adam et Ève* d'Amsterdam, moins compliqués, montrent encore une ostentation d'érudition et un fatigant pédantisme. Toutefois, et malgré ces défauts, il est difficile de ne pas reconnaître la puissance de ce peintre si étrange, la correction absolue de son dessin, la finesse de sa touche, que viennent malheureusement atténuer un manque de goût souvent fâcheux et une couleur lourde et parfois conventionnelle.

C'est dans cette catégorie de peintres savants et prétentieux, qu'il convient de ranger encore Pieter Montfoort, plus connu sous le nom de Blockland, et Pieter Lastman. L'un et l'autre toutefois sont beaucoup moins déplaisants que Cornelis, qui, dans ce mauvais genre, semble occuper un point tout à fait culminant. Ce sont eux, en outre, qui préparent la transition nouvelle.

Pieter Montfoort (1532-1583), tour à tour établi à Utrecht et à Delft, est à la fois le maître d'Abraham Bloemaert (1565-1647), le peintre par excellence des allégories majestueuses, et celui de Cornelis Ketel et de Michiel van Mierevelt, maîtres qui appartiennent bien plus à la troisième période de l'art hollandais qu'à la seconde.

Quant à Pieter Lastman, né en 1562, établi à Rome en 1604, où il s'abandonne à l'influence d'Adam Elzheimer, la grande réputation, qu'avaient conquise son nom et ses œuvres, quand il revint se fixer à Amsterdam, ne

l'aurait sans doute point immortalisé, s'il n'avait eu la bonne fortune de compter au nombre de ses élèves

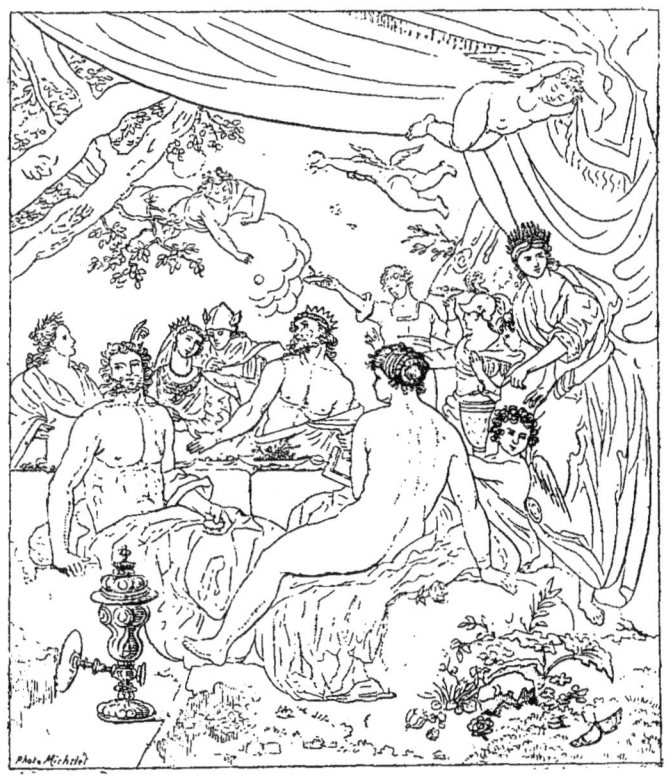

FIG. 9. — ABRAHAM BLOEMAERT.
Le Festin des Dieux. (Musée de La Haye.)

le génie le plus merveilleux de l'école hollandaise. Sans le bonheur insigne qu'il eut d'être le maître de Rem-

brandt, son *Repos pendant la fuite en Égypte,* du musée de Berlin, son *Ulysse et Nausicaa* de Brunswick, ses peintures d'Augsbourg et de Rotterdam, malgré l'ampleur et la redondance qu'elles doivent à l'enseignement de Cornelis van Haarlem (dont Lastman fut le fidèle disciple) n'auraient point suffi, en effet, à illustrer son nom.

Nous en aurions fini avec ces peintres qui marquent la période transitoire de l'art hollandais, si nous n'avions encore un mot à dire de trois artistes de mérite qui se rattachent à ce groupe *italianisant.* Nous voulons parler des frères Dirck et Wouter Crabeth de Gouda, et de Gérard Honthorst.

Dirck et Wouter Crabeth (1560-1620?) furent les premiers peintres de vitraux de leur temps, et grâce à eux les magnifiques verrières de l'église de Gouda peuvent compter parmi les plus belles pages de cet art très savant, libre, généreux, mais quelque peu emphatique, qui marque en Hollande la fin du xvie siècle et le commencement du siècle suivant.

Quant à Gérard Honthorst (1592-1662), le dernier de ces maîtres vagabonds qui vont chercher au delà des monts leur inspiration et leurs modèles, ce n'est plus Raphaël et Michel-Ange qui l'inspirent; le Caravage est son maître préféré. Ses brusques contrastes d'ombres opaques et de lumière éclatante, ses effets lumineux empruntés aux lueurs d'une torche ou d'un flambeau, le naturalisme de ses ouvrages le firent grandement rechercher en Italie, où ce genre était à la mode. Il eut au delà des Alpes pour ardent protecteur le marquis Giustiniani, et ce fut sans doute pour plaire à son Mécène qu'il changea son nom contre celui plus poétique

de *Gherardo della notte*. Mais, malgré ces nobles suffrages, il ne paraît pas que « Gérard de la nuit » ait beaucoup réussi dans sa propre patrie et, si l'on y rencontre encore quelques-uns de ses tableaux, par contre on ne s'aperçoit pas qu'il y ait fait des élèves.

FIG. 10. — GERARD HONTHORST.
L'enfant prodigue (Dusseldorf).

CHAPITRE IV

LA GRANDE ÉPOQUE

LA période dans laquelle nous allons entrer maintenant est à la fois la plus brillante, la plus féconde de l'École hollandaise, en même temps que la plus personnelle et la plus originale.

Entre temps, et sous l'action des derniers événements, les destinées politiques de la Hollande se sont transformées. Fidèle miroir des aspirations nationales, l'art va subir à son tour, et parallèlement, des transformations analogues.

L'Espagnol, qui non content d'écraser le peuple sous les plus lourds impôts et de lui refuser les libertés nécessaires, prétendait encore tenir les esprits en tutelle et opprimer les consciences, a été honteusement chassé du pays. Les bandes de soudards, qui l'aidaient à maintenir sa sombre domination, ont été rejetées au delà des frontières, et sont tenues en échec par les armées de la République. Les Provinces-Unies, désormais groupées par le pacte d'Utrecht, portent haut et ferme le drapeau de l'indépendance, traitent d'égal à égal avec celui qui se disait leur maître, et, sous l'empire de la constitution

qu'elles se sont librement donnée, le pouvoir et les fonctions publiques se concentrent dans les mains d'une aristocratie bourgeoise, instruite et puissante, avide de science et de richesses, assez audacieuse pour tout entreprendre, assez tenace pour mener ses entreprises à bonne fin.

Le brillant héroïsme, la volonté implacable, l'infatigable persévérance qui ont aidé le peuple à reconquérir sa liberté et son autonomie se sont reportés maintenant sur d'autres objets. La mer, qui entoure les Pays-Bas de toutes parts et menace perpétuellement leur existence, est devenue un nouvel élément de fortune. Les armateurs la couvrent de leurs vaisseaux, une légion de marins avantureux s'élancent dans toutes les directions à la découverte de plages lointaines, à la conquête de continents inconnus, et, au hasard de leurs courses vagabondes, ces hardis routiers de l'Océan s'attaquent aux flottes de l'Espagne, pillent ses navires de commerce, s'emparent de ses galions. L'or coule à pleines barriques dans ce pays hier encore pauvre, et avec la richesse se développent la recherche des belles choses, le goût de la somptuosité et l'amour de l'art.

Pour répondre à ces besoins nouveaux, de toutes parts jaillit une myriade d'artistes éminents. Non seulement à Haarlem et à Leyde, ces foyers primitifs de l'art néerlandais, mais à Delft, à Utrecht, à Dordrecht, à La Haye, dix écoles se forment, et le moment n'est pas loin où Amsterdam va resplendir d'un incomparable éclat.

De tous côtés et dans tous les genres des maîtres exquis apparaissent. Toutes les branches de la peinture sont exploitées avec succès. Plusieurs genres nouveaux

sont créés, atteignent de suite à leur apogée, enfantent des chefs-d'œuvre que nul n'égalera dans la suite, et s'élèvent à des hauteurs qui ne seront plus dépassées.

Toutefois, il s'en faut de beaucoup que cette éclosion merveilleuse de talents si divers et qui paraît si spontanée soit, ainsi qu'on l'a cru et qu'on l'a maladroitement répété, un effet du pur hasard, un résultat accidentel, une aventure en quelque sorte fortuite. Certes, la nature et le milieu jouent dans l'histoire de l'École hollandaise un rôle prépondérant, nous l'avons déjà démontré, mais en art, comme en tout autre domaine, on est toujours le fils de quelqu'un; et c'est pourquoi nous avons tant insisté sur les deux premières périodes parcourues par l'école hollandaise. Il importait de bien faire voir d'où le « Siècle d'or » de l'art hollandais était sorti.

L'initiation, on a pu le remarquer, a été double. Elle est venue d'abord de la vallée du Rhin et de la Flandre, ensuite de l'Italie et de l'Antiquité rajeunie par la Renaissance. La seconde éducation n'a pas été moins utile que la première. Après avoir sacrifié aux aspirations hiératiques, après avoir accepté l'art comme une interprétation poétique et purement contemplative des spectacles qui frappent nos regards, il fallait, pour que l'École entrât dans sa vraie phase de grandeur, que l'homme, que l'artiste, descendant de ces hauteurs par trop conventionnelles, daignât s'intéresser aux événements qui l'entourent. Il fallait qu'il enlevât ses créations aux limbes dans lesquelles il les avait fait se mouvoir jusque-là, pour les replacer dans leur milieu. Or on ne doit pas s'y tromper, c'est le mouvement philosophique de la Renaissance qui décida, aussi bien dans les lettres et

dans les arts que dans la vie sociale, de cette transformation.

La période de transition avec ses exagérations, sa science poncive, son débordement de pédantisme, en un mot avec tous ses excès, n'est qu'une étape, il est vrai, dans l'évolution qui nous occupe, mais c'est une étape nécessaire, indispensable, sans laquelle le « Siècle d'or » de l'École n'eût certainement point atteint les merveilleux sommets auxquels nous allons le voir s'élever.

Au moment de prendre définitivement possession de lui-même, l'art hollandais est, en effet, admirablement préparé. Il se trouve approvisionné de matériaux superbes, d'éléments incomparables, qui se complètent et se groupent pour rendre son essor plus brillant et plus rapide. La nature s'est chargée de former ses adeptes coloristes, et la bande des doctes *italianisants* leur a impitoyablement appris le dessin. Enfin les circonstances au milieu desquelles il se meut, l'obligent à l'observation et lui imposent ses tendances naturalistes; et c'est de ces trois éléments, mélangés à peu près à dose égale, qu'il tirera sa nouveauté, sa force, son importance, son caractère et sa grandeur.

Ajoutez que presque toutes les spécialités qui le feront si varié, si mouvementé, si nouveau, existent déjà ou apparaissent à l'état embryonnaire, n'attendant plus pour se développer que le souffle vivifiant qui va mettre en ébullition toutes les branches de l'activité nationale.

Dès l'aurore de l'École, dès ses premiers pas, dès les premiers ouvrages de Dirck Bouts, nous avons vu apparaître l'amour du paysage et la préoccupation qu'il

inspire. Déjà même avant ce premier maître, les miniaturistes hollandais avaient montré dans leurs exquises compositions quelle importance les champs et les bois, les frais ruisseaux et les verdoyants pâturages prenaient à leurs yeux émus. Depuis lors, tout cela n'a fait que grandir.

Les tableaux d'intérieur, de leur côté, avaient trouvé dans ces mêmes miniaturistes leurs premiers interprètes, avant que DE VRIES et STEENWICK leur eussent apporté la consécration de leur talent. La peinture de marines avait été inaugurée par VROOM, alors que le vieux ENGHELBRECHTSZ avait déjà pris à partie ces typés singuliers, populaciers et vulgaires, dont OSTADE, BRAUWER, STEEN et DUSART vont tirer, dans la suite, un parti si surprenant.

On le voit, la semence était répandue, elle n'avait plus qu'à germer. C'est ce qu'elle fit avec une abondance inattendue, extraordinaire, merveilleuse; car partout et presque en même temps, dans tous les formats et dans tous les genres, on vit une nuée d'artistes de premier ordre se manifester par des ouvrages d'une valeur surprenante et d'une originalité imprévue.

Il serait curieux d'étudier sur chaque point, et dans chaque ville, le développement rapide et spontané de cette admirable efflorescence. Mais, nous l'avons dit en commençant, ce qui partout ailleurs serait possible est impraticable dans l'École dont nous retraçons l'histoire.

S'il existe quelques nuances à peine saisissables entre la façon dont on peint à Haarlem et celle dont on peint à Delft, si le groupe des artistes de Leyde présente quelques différences avec celui d'Amsterdam, ces diver-

gences, ces dissemblances ne sont point telles qu'elles puissent permettre un classement sérieux. En outre, dans toutes ces villes, on aborde tous les genres à la fois. A Delft, Mierevelt peint le portrait, Palamedes les *sociétés*, Van der Meer les tableaux de genre : à Haarlem, c'est Frans Hals et son frère Dirk, les Ruysdael et les Ostade qui tiennent les mêmes emplois. Enfin tous ces peintres ne sont point sans faire preuve de quelque humeur voyageuse. Je ne parle pas seulement des Asselyn, des Both, des Berghem et des Carel Dujardin, qui franchissent les monts et les plaines et s'en vont emprunter au Midi son soleil éclatant et ses sites accidentés ; mais Jan Steen, qui peignit tour à tour à Leyde, à La Haye et à Delft, mais Paulus Potter, né à Enckhuyzen, formé à Delft, établi à La Haye, et tant d'autres en leur vivant tout aussi peu rassis, tout aussi agités et remuants, où les fixer, où les établir à demeure ?

De même pour les plus grands. Van der Helst, né à Haarlem, vient à Amsterdam et y exécute ces admirables chefs-d'œuvre qu'on connaît. Laquelle de ces deux villes est en droit de le réclamer ? C'est à Leyde que Rembrandt voit le jour et c'est là qu'il débute, mais c'est sur les bords de l'Y qu'il se marie, qu'il existe, qu'il enseigne et produit. Parmi ses élèves, Flinck est de Trèves ; Bol, de Dordrecht, et Gérard Dov, de Leyde ; faudra-t-il briser les liens de l'école et les restituer tous les trois à leur pays natal ? Le problème, on le voit, ne laisse pas que d'être fort compliqué et presque impossible à résoudre. La prudence exige donc que nous procédions autrement. Puisque le lieu d'origine et le

centre d'activité ne nous sont que d'un secours médiocre, divisons nos artistes par genres ou par spécialités.

Les grandes divisions qui s'offrent tout de suite à notre esprit sont au nombre de cinq :

1º L'histoire, la figure et le portrait ;

2º Les tableaux de genre, intérieurs, *sociétés, conversations* et scènes paysannes ;

3º Le paysage, les vues de ville ;

4º La marine ;

5º La nature morte.

Malgré la netteté de cette classification, souvent encore il nous arrivera d'être embarrassés, parce que bon nombre de ces maîtres aimables ont tour à tour abordé des genres différents. Ceux-là, nous les rangerons à la spécialité qu'ils ont le plus généralement cultivée, sans oublier cependant qu'ils ont parfois donné leurs noms à des travaux d'un autre ordre, à des ouvrages d'un autre goût.

De même pour la classification. Après avoir établi chronologiquement les prémisses de l'école, afin de bien montrer quelle avait été sa marche dans le principe et par quels développements elle avait passé, nous allons maintenant procéder par ordre de mérite. La plupart des peintres qui vont défiler sous nos yeux sont contemporains, dans le sens le plus étroit de ce mot, et ce n'est pas aux quelques années qui les séparent qu'on peut mesurer la portée de leur enseignement ou la grandeur de leur influence.

CHAPITRE V

LES PEINTRES D'HISTOIRE ET DE PORTRAITS

Puisque nous sommes résolus à ranger nos peintres par rang d'illustration, nous allons nous occuper du premier d'entre tous les maîtres hollandais, de REMBRANDT, mais non sans avoir, au préalable, donné un salut à MIEREVELT, à RAVESTEYN et à THOMAS DE KEYZER, qui furent, avec des talents divers et une valeur inégale, les promoteurs de la peinture de portraits en Hollande.

MICHIEL VAN MIEREVELT, fils d'un orfèvre-graveur, naquit en 1568, à Delft. De bonne heure il montra un goût prononcé pour le dessin. Tout jeune encore, il grava un certain nombre de planches, puis alla à Utrecht, chez BLOCKLAND, où il étudia la peinture, revint à Delft, peignit d'abord des natures mortes et des intérieurs, puis s'adonna au portrait et obtint, dans cette spécialité, un succès sans précédent. Sa peinture, mince, propre, finie, un peu froide, était faite pour plaire à son élégante clientèle. On peut dire que ce fut lui qui généralisa dans les Provinces-Unies l'habitude de se faire portraire. Sandrart rapporte que, de son aveu même, MIEREVELT aurait peint près de dix mille portraits.

Quoiqu'on ait la certitude qu'il se soit fait aider par

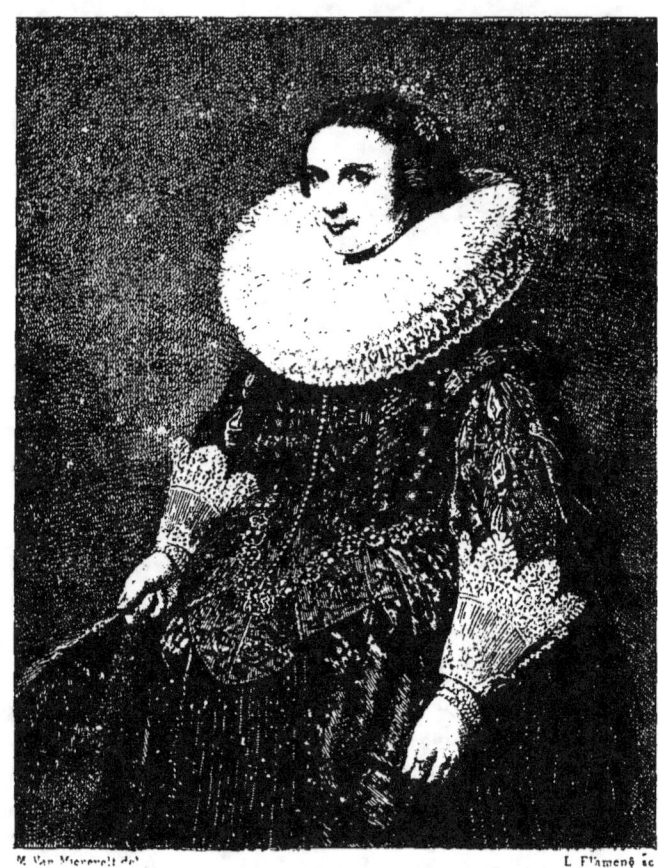

FIG. 11. — MICHEL VAN MIEREVELT.
Portrait de femme. (Collection de M. de Bussières.)

son petit-fils Jacob Delff (1619-1661), il est croyable

que ce chiffre est fort exagéré. Il mourut en 1641, chargé d'honneurs et d'années, et possesseur d'une fortune considérable. Son principal élève, Paulus Moreelse (1571-1638), natif d'Utrecht, où il retourna après avoir fait à Delft son apprentissage, égala son maître, sinon en renommée du moins en talent. Il apporta même dans ses ouvrages une intensité de vie qu'on chercherait vainement dans les peintures de Mierevelt. Fort apprécié de ses contemporains, non seulement comme peintre mais encore comme homme, Moreelse exerça à Utrecht les importantes fonctions de bourgmestre. Il mourut riche et entouré de l'estime générale.

Comme Mierevelt, Thomas de Keyzer eut pour père un artiste. Il était le second fils de l'éminent sculpteur Hendrick de Keyzer. On croit qu'il naquit à Amsterdam en 1595; on sait qu'il se maria en 1640 et qu'il mourut en 1679. C'est à cela que se bornent les renseignements biographiques qu'on a sur sa personne. Sa peinture, d'une couleur franche et vive, d'une touche hardie, d'une puissance peu commune, l'accent de vérité qu'il sait mettre dans ses physionomies, le placent au premier rang des portraitistes hollandais.

Quant à Jan van Ravesteyn, né en 1580 et mort en 1665, sa brosse large, grasse, peignit les premières assemblées de gardes civiques, les premières réunions de régents, qui appartiennent véritablement par leur style, par l'abondance de l'exécution et par la qualité de leur couleur, à l'École hollandaise parvenue à son apogée.

En tout autre pays et en tout autre temps, ces artistes, ces grands artistes, devrions-nous dire, seraient

capables de nous retenir de longues heures. Plus d'un parmi eux est de taille à illustrer une école. Mais quelque talent qu'ils dépensent, quelque habileté qu'ils déployent, de quelque esprit ingénieux qu'ils fassent preuve, tous pâlissent devant l'auréole de gloire qui entoure le nom et les œuvres de Rembrandt. Celui-ci n'est pas seulement le plus grand peintre qui ait illustré la Hollande, c'est un des plus merveilleux génies dont l'art du nord de l'Europe ait le droit de se montrer fière; car on peut dire de lui qu'il est à la fois le Titien et l'Albert Dürer de son pays.

Comme Albert Dürer, en effet, il est un des plus grands « inventeurs » que l'on connaisse. Rien n'effraye sa vaste intelligence; il fouille dans son imagination comme dans un réservoir inépuisable, et chacune des compositions qu'il en tire possède un tel cachet d'originalité et de sentiment, qu'on éprouve tout de suite cette impression, qu'elle lui appartient tout entière. D'autres, en effet, s'efforceront de lui ressembler; mais lui, il ne ressemble à personne, pas même à Pieter Lastman, son dernier maître.

Non seulement tous les personnages qu'il représente lui appartiennent, mais encore la lumière dans laquelle ils se meuvent, les costumes qu'ils revêtent, leurs attitudes, leurs gestes, jusqu'à leur expression. Il a pu les voir ainsi dans la rue, à la synagogue ou sur les quais, les rencontrer dans le *Jodenstraat* qu'il habita longtemps. Mais en les faisant passer sur la toile, il les transforme. Ce ne sont plus des hommes qu'il nous montre, ce sont des caractères qu'il développe devant nos yeux surpris. Certains de ses rivaux peuvent être plus bril-

lants, plus tapageurs, plus à l'effet, nul n'est plus poi-

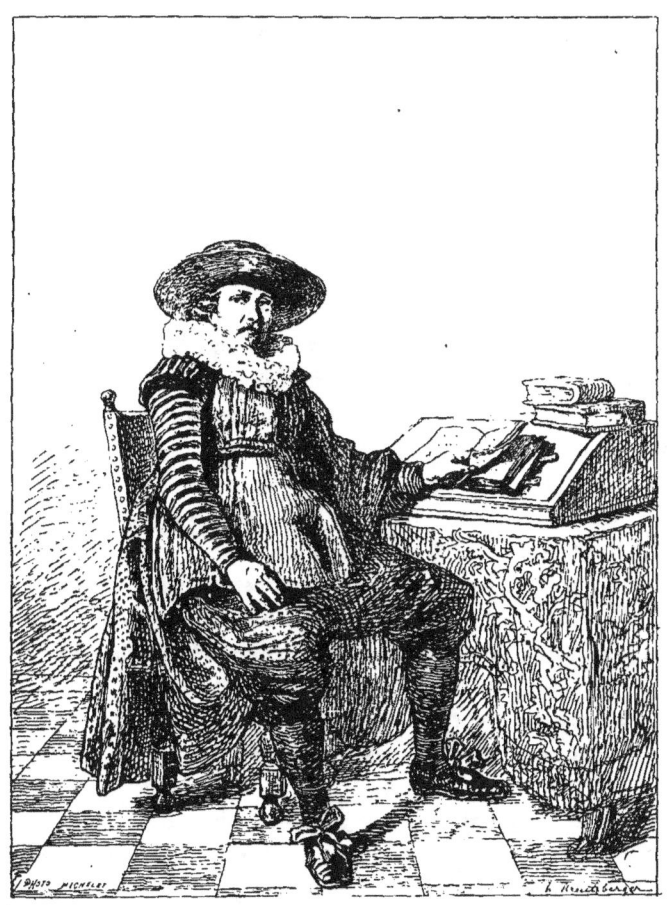

FIG. 12. — THOMAS DE KEYSER.
Portrait d'homme. (Musée de La Haye.)

gnant ni plus humain. Dans la plupart de ses œuvres,

ce côté poignant est si développé, que l'on est saisi par elles, troublé, émotionné, sans bien savoir au juste ce qu'elles représentent. Dans sa *Ronde de nuit,* par exemple, chef-d'œuvre de sa maturité, on ne sait guère d'abord ce qu'on a sous les yeux. Un écriteau pendu à la muraille nous apprend que tous ces gens qui se meuvent et s'agitent ne sont point des héros, mais de simples citoyens, soldats pour un instant. Une ombre, portée par la main du capitaine, nous révèle qu'il fait jour, ce dont on a longtemps douté. Mais le reste, qui le sait? Ces gens, où vont-ils? d'où viennent-ils? que veulent-ils? Qui nous dira s'ils courent à l'ennemi ou s'ils reviennent du tir? — Personne. — Et cependant il est impossible de regarder ces groupes sans ressentir une rapide émotion. Cette vie qui circule partout, ce mouvement, cette agitation, nous gagnent et nous enveloppent. On croit exister au milieu de cette cohue, et l'on ne s'occupe plus si c'est le soleil ou une lampe qui illumine tout ce monde; on sent que c'est un éclair du génie.

Certes, nous n'avons point la prétention d'expliquer en quelques lignes les merveilleux secrets de ce peintre sublime. Mais il est certains côtés de son talent qui sont si saisissables, certains procédés dont il tire des effets si surprenants, qu'il nous paraît impossible de les passer sous silence. Ce sont, en effet, ces grandes lois de la peinture, non pas apprises par lui chez Lastman, Pinas ou tout autre, mais enfantées ou retrouvées par son génie qui constituent sa véritable gloire d'inventeur.

Nous avons dit tout à l'heure que Rembrandt était un peintre de caractère. Rien n'est plus vrai. Ce qu'il a peint, en effet, ce n'est pas tel ou tel homme, c'est

FIG. 13. — REMBRANDT VAN RYN.
La Ronde de nuit. (Musée d'Amsterdam.)

l'homme. Ce qu'il a représenté dans ses vastes compositions, ce n'est pas tel individu isolé, telle classe spéciale, telle nature particulière C'est l'humanité. A regarder toutes ses figures, on démêle non seulement la profession, le tempérament et l'humeur de ses personnages, mais aussi les idées de leur temps et jusqu'à leurs aptitudes spéciales. Comme si leurs corps n'étaient qu'une lanterne transparente, laissant voir la flamme qu'elle contient, on devine, à travers leurs traits, le feu interne qui les fait agir, les désirs qui les émeuvent, les passions qui les tourmentent, en un mot, c'est le caractère de chacun d'eux qu'on aperçoit sous les touches colorées qui le représentent; et chacun de ces caractères est si essentiellement humain que, tant que l'humanité pourra contempler ces pages merveilleuses, elle s'y reconnaîtra avec une émotion indiscutable.

Or, pour opérer ce miracle, REMBRANDT appela au secours de son infatigable imagination, outre son talent d'observation, trois moyens ou plutôt trois procédés inconnus ou, pour mieux dire, négligés avant lui : d'abord cette exactitude, cette vérité dans les physionomies et dans l'action qu'on qualifie de *naturalisme ;* en second lieu, la simplification par l'ordonnance de la lumière, et enfin l'éloquence, souvent même la violence des contrastes.

L'exactitude de la physionomie est facile à reconnaître dès le premier coup d'œil qu'on jette sur son œuvre. Chaque trait, en effet, y est si bien saisi et si sincèrement rendu, que l'on n'en peut supposer un autre à sa place. Chaque figure et dans chaque figure le regard, aussi bien que le sourire ou la contraction du visage, sont si bien dans l'idée qu'on se fait du person-

nage, qu'il ne vient pas à l'esprit qu'il puisse avoir une autre expression. Enfin chaque personnage est luimême si bien composé, si bien à sa place, qu'il semble impossible qu'on puisse le sortir de la scène ou le remplacer par quelque autre, sans enlever à la composition une partie de son sens et de sa force.

Ce caractère de vérité apparaît peut-être moins clairement dans l'action. Il saisit moins tout d'abord; mais dès qu'on observe l'œuvre dans son ensemble, il devient presque aussi évident. En effet, il n'est pas un personnage enfanté par le génie de REMBRANDT qui ne soit représenté dans l'action caractéristique de sa vie ou de sa profession, et ce n'est pas là, pour leur auteur, un mince mérite.

Au moment de l'efflorescence de l'art hollandais, c'était, en effet, une coutume générale et pour ainsi dire naturelle, de représenter à table les confréries et les associations. Il semblait, à en croire ces peintures civiques, que toutes ces sociétés de tir et de bienfaisance avaient été fondées bien moins pour former des soldats ou pour distribuer des secours, que pour fournir à leurs membres de légitimes occasions de célébrer Bacchus et de banqueter joyeusement. D'un autre côté, la bourgeoisie patricienne se faisait un plaisir de copier les allures altières des anciens maîtres du pays, et, dans les portraits, s'appliquait à imiter les seigneurs ou les dames espagnoles, à se donner des airs de vice-rois ou de vice-reines, à prendre des allures de capitans. Que de portraits sont là pour attester cette manie singulière! REMBRANDT, lui, ne voulut jamais accepter ces compromis fâcheux, et, chaque fois qu'il représenta un person-

nage ou un groupe, il le peignit dans l'*action* que comportaient sa situation sociale, ses aptitudes, son caractère.

Veut-il nous montrer un corps savant, une corpo-

FIG. 14. — REMBRANDT.
La Leçon d'anatomie (Musée de La Haye).

ration, une *gilde* quelconque? Il n'appelle pas à son secours les verres ni les plats. Il ne groupe pas ses modèles autour d'une table, dans une salle de banquet ou dans une chambre d'auberge. Sont-ce des chirurgiens? Il les place autour d'un cadavre, et le plus autorisé d'entre eux, la pince en mains, explique, comme dans *la Leçon d'anatomie*, une opération difficile ou une découverte nouvelle. Sont-ce des marchands? Il les ras-

semble autour d'une table avec les livres de la corporation sous les yeux : tels sont les *Syndics des drapiers*. Veut-il nous montrer des gardes civiques, des soldats-citoyens? c'est dans l'agitation d'une prise d'armes qu'il nous les fait voir. Contemplez sa *Ronde de nuit*.

Dans le portrait isolé, nous rencontrons absolument la même préoccupation. Qu'il soit peint ou gravé, chaque personnage représenté montre tout de suite ce qu'il est. Point n'est besoin, en effet, quand on visite la collection Six, de contempler longtemps le portrait d'Anna Wijmer pour découvrir en elle l'image d'une maîtresse de maison accomplie. Elle se repose un instant et paraît écouter. Mais on sent que son esprit est ailleurs, qu'il est aux soins du ménage, et l'on est certain qu'elle n'a qu'à étendre le bras pour mettre la main sur le panier aux clefs. Le bourgmestre Six, lui, se dispose à sortir. Il va courir la cité, ou se rendre à l'hôtel de ville pour délibérer comme il convient à tout bon édile; ou bien encore le voilà qui lit quelque morceau de jurisprudence communale, quelque arrêté dont le reflet éclaire sa figure. Coppenole, le célèbre calligraphe, nous apparaît une plume à la main; Cornélis Sylius, le savant, avec un livre; et Lutma, l'orfèvre-ciseleur, a près de lui un bassin ciselé où tient une statuette.

Chacun, on le voit, est à sa place et dans son milieu. Sur chaque visage, dans chaque attitude se reflètent les pensées dominantes et les préoccupations spéciales de celui que le peintre a voulu nous montrer. Et de cette parfaite concordance entre ce qu'on sait du personnage et ce qu'on en voit, il résulte que le tableau cesse d'être le portrait d'un individu pour devenir en quelque sorte

un type. Ajoutons que ce type est si vrai, si saisissant, et reste si profondément gravé dans l'esprit, qu'il serait impossible, à aucun de ceux qui ont contemplé ces pages merveilleuses, d'imaginer les personnages qu'elles nous montrent autrement qu'ils ne sont représentés. Bien mieux, dans chacune de ces figures on retrouve tellement un caractère, que si l'on veut se figurer une patricienne amsterdamoise de la première moitié du xviie siècle, il suffira d'avoir vu ce portrait d'Anna Wijmer, dont nous parlions à l'instant, pour qu'il nous revienne forcément à l'esprit. Si c'est l'image du bourgmestre que vous évoquez, celle de Jan Six vous apparaîtra tout de suite, et, pour peu qu'on parle d'un médecin, le docteur Tulp sortira de son cadre pour venir se fixer dans votre cerveau.

Ce premier point expliqué, passons aux procédés techniques employés par REMBRANDT, et qui lui ont permis d'exprimer sa pensée avec une telle intensité que, jamais depuis lors, aucun autre maître n'a pu l'égaler en puissance.

De tous ces procédés, l'ordonnance de la lumière est incontestablement celui qu'il est le plus facile de constater, c'est celui qui a le plus frappé les peintres et les critiques, celui dont on s'est le plus préoccupé. On a presque tout dit sur cette magie de la lumière, mais personne ne s'est avisé d'en chercher les causes voulues. C'est pourtant là le plus intéressant, à ce qu'il semble. Essayons donc de combler cette lacune.

REMBRANDT, dans la solitude de sa vaste intelligence, est peut-être le seul des maîtres du Nord qui ait bien compris que les spectacles de la nature, pour être rendus

saisissants, devaient être simplifiés. Les Égyptiens, les Grecs et après eux les Florentins, avaient déjà mis en pratique cette grande loi esthétique de la synthèse, et leurs œuvres les plus admirables sont précisément celles où les parties secondaires, les faits accessoires, volontairement négligés, ne laissent devant les yeux que les grands caractères de la figure ou de la scène qu'ils représentent.

Ce que les Égyptiens, les Florentins et les Grecs avaient obtenu par la pureté des lignes et la simplicité des contours, REMBRANDT, lui, s'efforça de l'obtenir et l'obtint par sa répartition de la lumière. Alors que les vieux peintres allemands, les Flamands primitifs, les Hollandais de la première heure et même certains de ses contemporains s'étaient efforcés de répandre sur toutes leurs compositions une clarté à peu près uniforme, donnant un même relief et une importance égale à tous les objets, traitant avec une précision inexorable les points les plus accessoires, ne voulant rien oublier, ne sachant rien négliger, REMBRANDT, lui, en grand maître qu'il était, procéda d'une toute autre manière. Il mit en lumière les faits importants et plongea dans l'ombre tout le reste, simplifiant de cette façon la scène ou la figure qu'il voulait représenter, concentrant dès le principe toute l'attention sur le point essentiel et empêchant ainsi qu'elle ne s'égarât et ne s'éparpillât sur les faits secondaires. On a dit que sa façon d'éclairer était conventionnelle. On a accusé sa lumière d'être arbitraire. Rien n'est plus vrai. Mais c'est justement ce qui fait son mérite. REMBRANDT a su se servir des moyens qui étaient à la portée de tous et les a transformés pour leur faire pro-

duire des effets inconnus avant lui. Certainement cette lumière est conventionnelle, au point de vue de la froide logique. Certainement elle est arbitraire, au point de vue de la rigide exactitude, mais non pas au point de vue des idées qu'elle aide à exprimer.

La puissance des ombres, en effet, n'est pas chez Rembrandt un moyen de voiler des parties faibles ou d'escamoter des difficultés. Elle n'est point un subterfuge empreint d'une certaine brutalité; son clair-obscur ne se transforme pas, comme chez le Caravage et certains maîtres de la décadence italienne, en nuages opaques et noirs. Les ombres sont, au contraire, transparentes et lumineuses. Au travers, on aperçoit tous les accessoires qui peuvent compléter l'action ou expliquer la scène. Ceux-ci ne sont pas escamotés, ils sont en leur place, conservent leur formes et leurs dimensions, mais, grâce au clair-obscur, ils n'ont que juste l'importance qui leur est due. L'œil les aperçoit, les regarde avec curiosité, mais revient toujours à la partie saillante, à la partie en lumière qui, dans tous les tableaux du grand maître, est la partie essentielle de la composition.

Après la simplification par les jeux de lumière, le procédé auquel Rembrandt dut le plus de sa force et de son énergique vitalité est certainement la science des contrastes. Cette science, qui, en littérature, a produit de si puissants effets, paraît avoir été comprise par lui dès la première heure. Dès le principe de son œuvre, on sent toute l'importance qu'elle prend à ses yeux. Pendant toute la durée de sa féconde carrière, elle sera l'une de ses constantes préoccupations. Ajoutons enfin

que jamais aucun peintre n'en poussa plus loin l'étude et ne sut la mettre en œuvre d'une façon aussi variée aussi magistrale et surtout aussi saisissante.

Rembrandt appliqua à ses ouvrages, soit peinture, soit gravure, cette science des contrastes de trois façons différentes ; mais en faisant toujours concourir ces trois façons à l'unité de l'action et sans produire jamais de disparates. La première fut le contraste des clartés et des ombres, la seconde le contraste dans la facture, laissant des parties inachevées et finissant les autres avec une délicatesse de touche, que Gérard Dov ou Miéris n'ont pas dépassée, et enfin le contraste des attitudes, des sentiments et des caractères, appliqué aux différents personnages qui composent ses tableaux.

Nous nous sommes déjà occupés du constraste des clartés et des ombres, nous n'y reviendrons pas. Le contraste de facture, lui, est une observation nouvelle ; il faut donc nous y arrêter un instant. Nous avons dit qu'il apparaît dès les premières œuvres du maître. En effet, considérons le *Siméon au Temple,* l'un des premiers tableaux qu'il ait peints, et notons les différences de facture qui existent entre les diverses parties. Dès ce premier examen, nous aurons une idée fort exacte des moyens employés et des résultats obtenus. La scène se passe dans le Temple. Le groupe principal, qui représente Siméon et la Sainte Famille, est d'un fini parfait. Un escalier, tout chargé de personnages et qui aboutit au trône du grand prêtre, est également achevé avec le dernier soin. On peut compter les personnages, distinguer leurs costumes et démêler les moindres détails de leurs ajustements. Pour le peintre, ces deux parties com-

posent tout le tableau. Voilà ce qu'il faut regarder : le culte nouveau qui se lève et le culte ancien qui va disparaître bientôt, l'un en plein soleil, rayonnant la lumière presque autant qu'il la reçoit; l'autre, dans une ombre douce comme un crépuscule; mais tous deux finis avec soin et parfaits de facture. Le reste est accessoire, et voyez comme cet accessoire est traité. L'architecture du Temple est à peine indiquée, volontairement négligée, exécutée à coups de manche de brosse, et c'est par une ébauche que le maître termine une œuvre délicate dont il a si précieusement ciselé les groupes principaux.

Dans la *Leçon d'anatomie*, même observation. Le cadavre, c'est-à-dire la science qu'il s'agit de célébrer, devient, en dépit de la nature du tableau (qui n'est, somme toute, qu'une réunion de portraits), le fait principal. C'est lui qui nous dira et la profession et la préoccupation de ceux qui l'entourent. C'est donc sur le cadavre que tombe la lumière. Les portraits viennent ensuite, savamment gradués. Les physionomies se projettent en dehors de l'ombre dans laquelle baignent les corps, puis tout le reste est seulement ébauché. D'architecture, à bien prendre, il n'y en a pas. On ne sait si l'on est dans une salle de dissection, dans un cellier ou dans une cave. Le livre, les pieds du cadavre, toutes ces parties accessoires, qui ne doivent point attirer l'œil, sont largement indiquées, à peine faites et même, disons-le, volontairement mal faites.

Dans l'*Apparition de l'ange à la famille de Tobie*, qui est à notre Louvre, nous trouvons encore exactement les mêmes procédés répondant aux mêmes préoccupa-

tions. — Quel est l'important? C'est l'ange qui se manifeste d'une façon extraordinaire, insolite, n'apparaît que quelques instants et qu'on ne reverra plus. C'est pourquoi l'ange est d'une facture soignée. Ses cheveux, que le vent soulève, ses ailes, ses vêtements, tout est détaillé avec soin. Puis viennent les personnages qui le contemplent, tous dans des attitudes diverses, exprimant un saint étonnement mêlé d'une crainte respectueuse; et ces personnages sont d'une facture moins serrée, mais cependant suffisante. Pour le reste, la maison, le chien, le sol, le paysage, tout cela existe à peine.

L'œuvre gravé de Rembrandt présente absolument les mêmes caractères. La *Résurrection de Lazare* puise une intensité de sentiment extrême dans la variété et la violence d'attitudes des personnages vivants, contrastant avec l'inerte et pénible redressement du cadavre rappelé à la vie. Combien d'autres planches renferment de ces oppositions? Pour ne parler que de la plus illustre de toutes, la *Pièce aux cent florins* est partagée en deux parties distinctes: l'une, finie avec un soin extrême, poussée à la perfection, représente les gens qui croient; l'autre, esquissée seulement, nous montre les Pharisiens qui doutent, les sceptiques, les rieurs et les railleurs.

Mais le plus remarquable, c'est que, dans l'ordre moral de la composition, la loi des contrastes est tout aussi régulièrement observée. Regardez *le Bon Samaritain*; il a gravi le perron de l'auberge et recommande au maître de la maison de bien soigner le blessé qu'il a recueilli. Pendant ce temps, des domestiques enlèvent le pauvre homme et s'apprêtent à le monter dans une

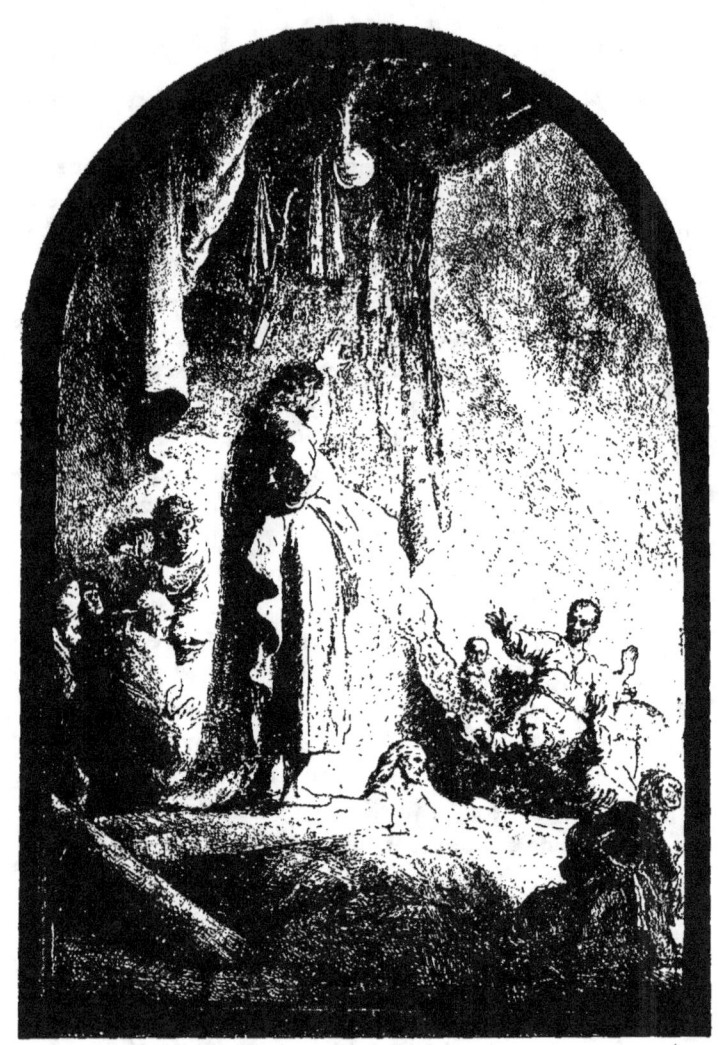

FIG. 15. — REMBRANDT.
La Résurrection de Lazare. *Fac-similé* de l'eau-forte de Rembrandt

chambre. C'est assurément la l'image la plus naturelle et la plus vivante de ce sentiment si élevé qu'on appelle la charité. Au premier plan, que voyons-nous? la bestialité la plus triviale sous la forme d'un chien qui s'oublie. Dans *la Descente de croix,* les disciples qui entourent le Christ, qui le soutiennent, qui portent ses membres ou retiennent son suaire ont l'air profondément ému. Une douleur poignante, une désolation anxieuse se lit dans leurs yeux, sur leur visage, dans leurs gestes et dans leurs attitudes. Au premier plan, les mains derrière le dos, le nez au vent, le ventre rebondi, une sorte de commissaire de police pharisien assiste à la « levée du corps » avec l'indifférence d'un fonctionnaire ne voyant, dans cette lugubre scène, qu'un acte courant de son ministère. Dans le *Jésus prêchant,* pendant que tous les assistants semblent absorbés par la sainte prédication et écoutent la parole sacrée avec un recueillement profond, au premier plan, un petit enfant, couché à plat ventre, trace avec son doigt des figures sur le sol, — et la distraction de cet enfant, tout comme l'indifférence du pharisien obèse et la bestialité du chien, rendent plus saisissante et la charité du Samaritain et la désolation des disciples et l'attention des auditeurs.

Par cette diversité de moyens, de procédés ingénieux, savants et surtout admirablement raisonnés, REMBRANDT s'est mis, on le voit, au premier rang des *inventeurs,* de la peinture. Nous avons donc eu raison de dire qu'il est l'Albert Dürer de la Hollande, avec cette réserve toutefois qu'il surpasse Albert Dürer de vingt coudées. — Plus maître de son art, plus complet que le maître allemand,

nous allons voir qu'il mérite également d'être appelé le Titien de son pays.

Il y a, en effet, entre le magicien hollandais et le grand maître de l'école vénitienne, des rapports nombreux et pour ainsi dire évidents. Certes, leur idéal n'est pas le même. Mais, poursuivant chacun une voie différente, il leur arrive plus d'une fois de se rencontrer au passage et de se tendre la main, comme deux proches parents. Cette parenté éclate, pour ainsi dire, dès qu'on les met en présence. Au Louvre, par exemple, avec ces deux merveilleux portraits qui se font pendant dans le salon carré, mais surtout à Florence, au palais Pitti, dans la salle de Vénus.

Pour être juste, toutefois, nous devons reconnaître que, supérieur par l'invention et plus profondément penseur que son rival vénitien, le maître hollandais lui est de beaucoup inférieur dans l'expression de la beauté, telle que nous la comprenons. Comme une foule d'autres peintres hollandais, REMBRANDT paraît n'avoir pas eu le sens de cette régularité de traits, de cette pondération de formes, de cette élégance, de cette grâce qui, pour nous, constituent le beau. C'est une note qui lui manque, un sentiment qui lui fait défaut. Cette délicatesse, ce choix, qui constituent le goût, sont la moindre de ses préoccupations, et son pinceau caresse des laideurs repoussantes avec la même complaisance qu'il pourrait apporter à reproduire un chef-d'œuvre parfait. Qu'on ne vienne pas dire, en effet, que c'est l'amour de la vérité qui l'entraîne, ce serait une injure inutile faite à la nation hollandaise. Qu'on ne vienne pas non plus le transformer en un pontife de la *chose vue*. Il n'y a qu'à

prendre son œuvre et à voir la place que l'hiérologie et l'allégorie y tiennent pour se refuser à une pareille explication de son manque de goût. Où a-t-il vu Jésus? où a-t-il rencontré Marie, saint Joseph et les apôtres? Où a-t-il, dans son pays, découvert ces rochers, ces grottes, ces montagnes et ces ruines qui meublent ses compositions? Il eût pu choisir comme modèles de jolies filles et de beaux garçons, mais il semble qu'il ait pris un malin plaisir à étudier le bizarre, à cultiver l'étrange.

C'est dans les nudités surtout que ce manque de goût se révèle. On dirait que, pendant que les Italiens, fidèles au précepte de Raphaël, s'efforçaient de peindre la nature, « non telle qu'elle est, mais telle qu'elle doit être », REMBRANDT et un certain nombre de ses compatriotes aient pris à tâche de la représenter telle qu'elle ne doit point être. Car ces poitrines tombantes, ces jambes cagneuses, ces ventres flasques, ces chairs molles, ces charpentes mal construites, ne sont, il faut l'espérer, que des exceptions malheureuses, et qu'ils auraient dû se garder d'imiter.

Avec une pareille puissance de conception, avec un génie aussi inventif s'appuyant sur des bases si larges et si solides, il n'est pas étonnant que REMBRANDT soit parvenu à triompher de cette furie d'indépendance qui semble être un des caractères distinctifs du tempérament néerlandais. Il eut donc des élèves, des disciples, et nous entendons par ce mot des imitateurs. Mais, avant de nous occuper d'eux, résumons en quelques mots l'existence de l'homme de génie dont nous venons d'analyser le talent et d'étudier les œuvres.

REMBRANDT naquit à Leyde le 15 juillet 1607. Son

père, qui se nommait Harmen Gerritsz van Ryn, était meunier. Il avait, en 1589, épousé la fille d'un boulanger, Neeltjen Willems. Les parents, ambitieux pour leur fils, le placèrent à l'école latine, avec l'espoir qu'il prendrait ses grades. Ils voulaient en faire un homme de loi. Mais REMBRANDT s'accommoda mal de ce régime; les études classiques n'étaient pas son fait; la vocation le tourmentait, et ses parents, pressés par ses obsessions, finirent par l'envoyer à l'atelier de JACOB VAN SWANENBURGH. SWANENBURGH était un artiste de médiocre valeur, mais il avait fait le voyage d'Italie, et ce fait suffisait à lui donner un certain relief. Après avoir travaillé trois ans dans son atelier, REMBRANDT obtint d'être envoyé à Amsterdam, chez PIETER LASTMAN. On croit qu'il ne demeura point longtemps chez ce nouveau maître. Le certain, c'est qu'il revint à Leyde, où, en 1628, GÉRARD DOV venait lui demander des leçons. Ses premières œuvres datées sont de 1627; en 1630, il avait déjà conquis une certaine réputation comme peintre et comme aquafortiste. Il en profita pour retourner à Amsterdam, où il s'établit et demeura jusqu'à la fin de ses jours.

REMBRANDT, en effet, ne voyagea pas. Il ne visita ni l'Allemagne ni l'Italie. C'est à peine même s'il parcourut la Hollande. La Frise et la Gueldre reçurent sa visite, surtout à l'époque et à l'occasion de son mariage. Peut-être visita-t-il Clèves, mais ce déplacement fut tout à fait accidentel et n'eut aucune influence sur son talent. En 1634, il se maria. Il épousa une jeune fille de bonne famille, Saskia van Ulenburch, qu'il semble avoir beaucoup aimée, car elle tient une place considérable dans son œuvre. Saskia mourut jeune;

elle avait eu quatre enfants dont aucun ne survécut à son père, et dont un seul, Titus, vécut assez âgé pour que les biographes aient eu à s'occuper de lui. Rembrandt épousa à une date inconnue une certaine Catharina van Wijck, dont il eut deux enfants. Il eut encore un enfant d'une autre femme, Hendrickie Jaghers, qu'on croit avoir été sa servante.

Malgré ses brillants débuts, il s'en faut que Rembrandt ait mené une existence fortunée et paisible. A la mort de sa femme, son patrimoine se trouva dissipé; la dot de Saskia avait été entamée, et le peintre endetté fut déclaré insolvable (1656). Ses biens furent saisis, inventoriés et vendus. Rembrandt, qui jusque-là avait habité sa propre maison, située à l'entrée du quartier juif, et par conséquent non loin du centre de la ville, s'en fut habiter, sur le canal des Roses (Rozengracht), un logis de plus modeste aspect. Ces revers, dont on n'a pu jusqu'à présent pénétrer la cause, n'abattirent point toutefois son courage. Il travailla au contraire avec un redoublement d'énergie, et ses œuvres les plus fameuses coïncident avec les époques les plus troublées de son existence.

Il mourut en octobre 1669, toujours insolvable, malgré sa production incessante et malgré les puissantes ressources que devaient apporter dans son intérieur le prix de ses leçons et l'abondante collaboration de ses élèves. Ceux-ci furent, en effet, très nombreux. Les plus célèbres sont : Jacob Backer (né en 1609 à Harlingen, mort en 1651); Ferdinand Bol (né à Dordrecht en 1611, mort en 1681); Govert Flinck (né en 1615 à Clèves, mort en 1660); Jan de Wet (né à Hambourg en 1617 (?);

Willem de Poorter, Johannes Victor, Gerbrandt van den Eeckhout, (1621-1674) ; Philips de Koninck (1619-1689) ; Juriaen Ovens (1619-1678) (?) ; Adriaen Verdoel (né en 1620) ; Fabricius (1624-1654) ; Samuel Hoogstraaten (1627-1678) ; Drost (1630-1690) ; Nicolas Maas (1632-1693) ; Aart de Gelder (1645-1727) et vingt autres ; Leupenius, Furnerius, Jacob la Vecq, Christoph Pandiss, Hendrik Heerschop, J. Micker, Constantinus van Renesse, Herman Dullaert, Michiel Willemans, Johann Ulrich Mayr, Frans Wulfhagen, Gerard Ulenburg, Godfried Kneller, etc., etc., dont les œuvres sont aujourd'hui à peu près ignorées, ou du moins si peu connues, que leur principal titre de gloire est d'avoir fréquenté l'atelier du vieux maître.

Parmi ces élèves, les deux qui jetèrent le plus vif éclat furent Ferdinand Bol et Govert Flinck. Né à Dordrecht en 1609, Ferdinand Bol, de deux ans seulement moins âgé que Rembrandt, fut un des premiers élèves qui fréquentèrent son atelier. Très heureusement doué, il s'assimila promptement les procédés de son maître et ne tarda pas à exceller dans son art. Les portraits qu'il exécuta encore tout imbu de ce fécond enseignement sont des morceaux superbes, dignes des plus belles collections. Le Louvre possède quatre tableaux de Ferdinand Bol, et l'un d'eux a reçu les honneurs du salon carré ; c'est dire le cas qu'on en doit faire. Une *Réunion de Régents,* qu'on peut voir encore au *Leprozenhuis* d'Amsterdam, pour lequel elle a été peinte, est un des plus magnifiques ouvrages qu'ait produits l'École hollandaise. Malheureusement Bol ne resta point fidèle à ces préceptes féconds. Il voulut s'émanciper de cette

tutelle. Il sacrifia au goût de son temps, il renonça à ces belles images sobres et graves, à cette peinture

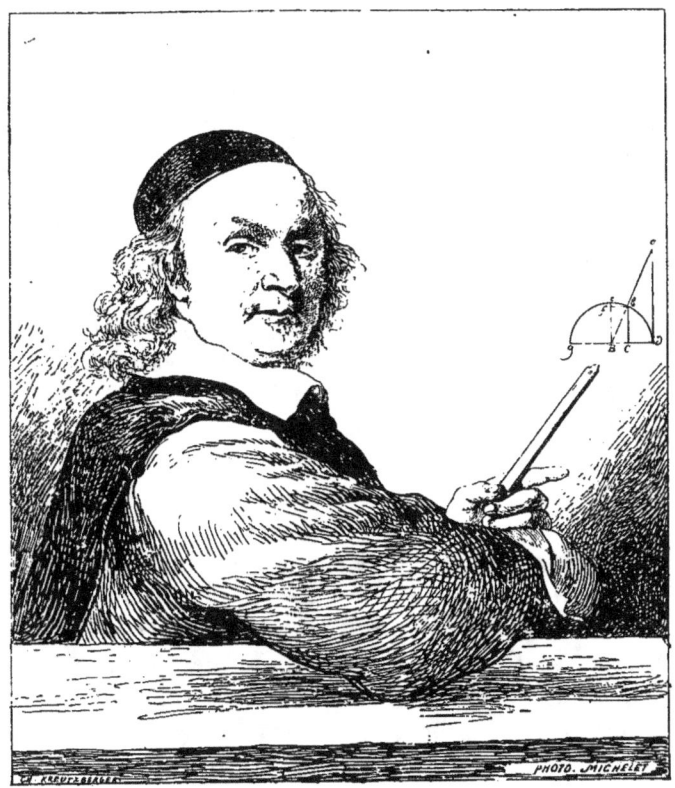

FIG. 15. — FERDINAND BOL.
Portrait d'un professeur. (Musée du Louvre)

sévère, contenue, à ce clair-obscur puissant, pour chercher dans les allégories débordantes et dans l'imitation

de Rubens une nouvelle source de succès. Mal lui en prit. Ses dernières œuvres, peintes en pleine lumière, sont très inférieures aux premières. La couleur en est dure, criarde, discordante. Quant aux compositions, elles sont le plus souvent emphatiques et prétentieuses.

Il semble que, jusqu'aux environs de 1660, Bol soit demeuré le digne élève de REMBRANDT (Sa toile du *Leprozenhuis* est de 1649 et son chef-d'œuvre du Louvre est de 1659). A partir de ce moment, les commandes officielles gâtèrent à la fois son goût et son pinceau. L'Allégorie de *la Paix* (1664), qu'il peint pour l'hôtel de ville de Leyde, *la ville d'Enckhuyzen,* qu'il représente dans une nouvelle allégorie, ses grandes compositions de *Fabricius dans le camp de Pyrrhus,* de *Moïse,* de *l'Élection des soixante-dix,* qu'il exécute pour l'hôtel de ville d'Amsterdam, accusent la transformation de son talent ; une peinture de gardes civiques qu'on peut voir à Gouda en marque le déclin.

GOVERT FLINCK, lui non plus, ne demeura point fidèle à l'homme de génie qu'il eut le bonheur d'avoir pour maître. Né à Clèves en 1615, sa vocation, qui se manifesta de très bonne heure, fut entravée par son père, homme à cerveau étroit, blanchisseur de son état, et qui méprisait les artistes. Il ne fallut rien moins que les prédications d'un nommé LAMBERT JACOBZS, anabaptiste fervent doublé d'un artiste habile, qui vint à Clèves dans le but de convertir les habitants aux doctrines mennonites, pour que le père FLINCK abdiquât ses préjugés et consentît à ce que son fils embrassât la profession de peintre. GOVERT suivit son maître à Leeuwarden, où il se lia avec ABRAHAM LAMBERTZ, le fils de LAMBERT,

Jacobsz, qui devait dans la suite se faire un nom justement célèbre dans les arts, et avec Jacob Backer, né en 1608, plus âgé par conséquent de sept années et qui l'accompagna à Amsterdam, chez Rembrandt On sup-

FIG. 17. — GOVERT FLINCK.
La Bénédiction d'Isaac. (Musée d'Amsterdam.)

pose que ce fut vers 1634 que les deux jeunes gens débarquèrent dans la capitale hollandaise. Les premières toiles signées par Govert Flinck portent la date de 1637 (*Jeune Militaire,* musée de l'Ermitage), *la Bénédiction d'Isaac* (Amsterdam), datée de 1638, accuse la plénitude de son talent. A partir de 1642, il obtint des commandes

officielles et fut chargé de peindre des réunions de gardes civiques et de régents. A ce moment, l'enseignement de REMBRANDT fait encore sentir toute son influence dans les œuvres de FLINCK. Sa touche est large, sa couleur franche, vibrante, ses attitudes simples, naturelles, ses physionomies frappantes de vérité. Sans avoir la puissance de BOL, il approche cependant si près de REMBRANDT, que les contemporains avouent ingénument que, de son vivant même, on vendait, sous le nom de son maître, certaines œuvres échappées à son pinceau. Une nouvelle commande officielle qui lui fut donnée en 1647 dénonce une première évolution dans son talent. En reproduisant les portraits des arquebusiers de la *Bannière d'Orange,* il se rapproche de VAN DER HELST, baignant ses personnages dans une lumière douce, égale, uniforme, mettant toutes ses figures au même point, et oubliant déjà ces grands principes de subordination dont REMBRANDT avait tiré de si merveilleux effets. Enfin, en 1648, dans son vaste tableau de *la Paix de Munster,* son évolution est complète. C'est aux Flamands qu'il demande ses modèles, et les commandes que lui confient les magistrats d'Amsterdam ne font qu'aggraver son apostasie. Son *Salomon demandant à Dieu la sagesse* et son *Marcus Curius Dentatus,* qu'on peut encore voir au palais royal d'Amsterdam, prouvent qu'il n'avait conservé du merveilleux enseignement de son maître qu'une grande vigueur de touche et une connaissance supérieure de la technique de son métier.

FLINCK mourut en 1660. BACKER, son camarade de Leeuwarden, était mort en 1651. On sait peu de chose

sur le compte de ce dernier. Ses contemporains disent seulement qu'il travaillait avec une facilité et une rapidité extraordinaires. Ses portraits, qu'on rencontre à Dresde et à Munich, la *Réunion d'archers,* qu'on peut voir à l'hôtel de ville d'Amsterdam, dénotent un réel talent, mais leur couleur maussade et leurs carnations déteintes plaisent peu.

Parmi les élèves de REMBRANDT, ceux qui après BOL et FLINCK se rapprochent le plus du maître, comme peintres de portraits et d'histoire, sont : CAREL FABRITIUS, JOHANNES VICTOOR ou FICTOOR et NICOLAAS MAAS. On ne sait presque rien de FABRITIUS, si ce n'est la date de sa mort (1654), et par ricochet celle de sa naissance, car Bleysvijk rapporte qu'il mourut à l'âge de trente ans. Il étudia d'abord à Amsterdam, chez REMBRANDT ; Samuel VAN HOOGSTRAATEN, qui fut son condisciple chez le grand maître, nous a conservé quelques-unes de ses reparties ingénieuses, qui font bien juger de son esprit et de son instruction. On ne sait point quel fut le lieu de sa naissance, mais tout donne à supposer qu'il vit le jour à Haarlem ; du moins sa famille devait être originaire de cette ville. Agé d'environ vingt-cinq ans, il vint s'établir à Delft, y épousa une personne de qualité et fut tué lors de l'explosion du magasin de poudre. Mort jeune, il a peu produit, et le petit nombre d'ouvrages de sa main, qui nous ont été conservés, ne portent même plus son nom. Ils figurent sous celui de REMBRANDT dans les collections publiques et privées. Celles de ses œuvres qu'on a pu retrouver et authentiquer sont du plus haut mérite. Sa *Décollation de saint Jean,* au musée d'Amsterdam, son *Portrait d'homme,* au musée de Rotterdam,

son *Chardonneret*, que possède M^me Lacroix, à Paris, font honneur non-seulement au peintre, mais à l'école.

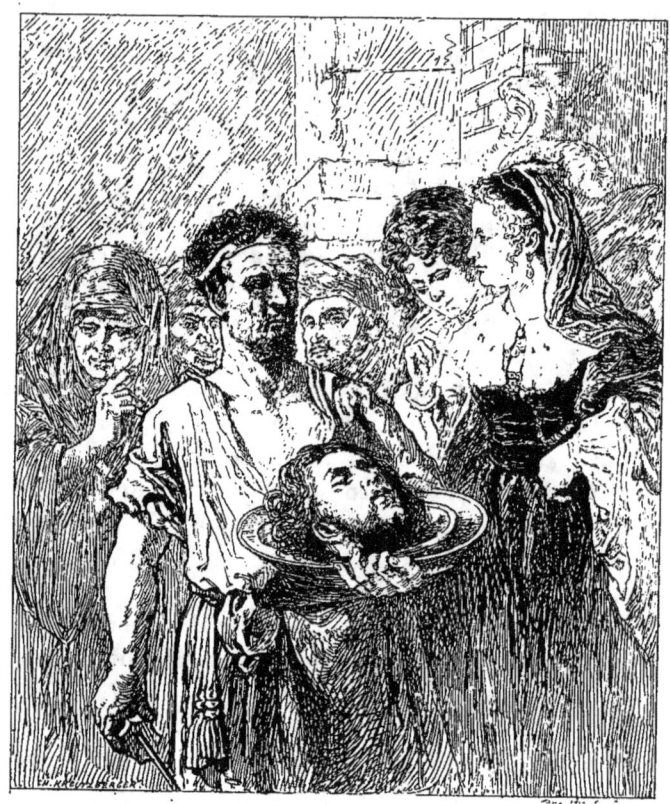

FIG. 18. — CAREL FABRITIUS.
La Décollation de saint Jean. (Musée d'Amsterdam.)

JOHANNES VICTOOR, sur l'existence duquel on est encore moins bien renseigné que sur celle de FABRITIUS, est du

moins plus connu par ses œuvres. Il est probable qu'il fréquenta l'atelier de Rembrandt à la même époque que Flinck, parce qu'on trouve entre diverses compositions de ces deux peintres[1] des analogies flagrantes. Sa couleur est abondante et ses compositions sont traitées avec soin, mais il manque de finesse, son coloris est sans souplesse et la lumière générale qui éclaire les œuvres de son maître lui fait absolument défaut. Son *Isaac et Iacob,* du Louvre, son *Joseph expliquant les songes,* du musée d'Amsterdam, son *Tobie,* du musée de Munich, sont de bonnes, honnêtes et solides peintures, mais rien de plus. Victoor a aussi traité de petits sujets, des scènes de la vie courante où l'on retrouve ses qualités et ses défauts.

C'est plus spécialement par ses tableaux de chevalet que Nicolaas Maas se distingue; mais comme il a peint quelques vastes compositions, notamment la *Jeune Fille accoudée à sa fenêtre,* du musée d'Amsterdam, et qu'on lui attribue toute une série de portraits de grandeur naturelle nous avons cru devoir lui réserver une place dans cette première division des peintres hollandais.

A l'encontre de Victoor, Nicolaas Maas est peut-être celui des artistes sortis de l'atelier de Rembrandt qui mania la lumière avec le plus d'éclat. Ses intérieurs ensoleillés par un rayon qui frappe contre la muraille ont un aspect éminemment rembranesque. En outre, ils sont peints avec une ampleur, une puissance, une

1. Notamment la *Bénédiction de Jacob*. Il est curieux de comparer l'exemplaire de cette composition qu'on voit au Louvre et qui est attribuée à Victoor avec celui du musée d'Amsterdam qui est de Flinck.

abondance tout à fait remarquables. Sa *Vieille Femme au rouet,* du musée d'Amsterdam, son *Ménage*

FIG. 19. — NICOLAAS MAAS.
La Fileuse. (Musée d'Amsterdam)

hollandais, sa *Servante paresseuse,* de la National Gallery, sont des morceaux de toute première qualité. Sa

Servante curieuse, de la collection Six, quoique l'effet de lumière soit moins concentré et par conséquent moins brillant, est aussi un ouvrage de premier ordre. La couleur que Maas paraît avoir préférée est le rouge. C'est à elle qu'il réserve la plus belle place dans ses tableaux; c'est elle qu'il fait *chanter* de préférence. Nul ne mania le rouge avec plus d'audace et de bonheur que Maas dans la série de ses premières œuvres, et c'est ce qui fait douter que toute cette suite de grands portraits emperruqués, qu'on lui attribue, sombres et moroses figures s'enlevant uniformément sur un fond de paysage noir, soient de lui. On a peine à se représenter le peintre éclatant du *Berceau* oubliant sa puissance de luminariste et son amour de la nature, pour s'abandonner, dans ces productions banales, à la manière et à l'affectation.

Les tableaux de G. Van den Eeckhout sont, eux aussi, pour la plupart, de dimensions réduites; mais de toute l'école, ce sont eux qui, comme composition et comme genre, se rapprochent le plus des ouvrages de Rembrandt, surtout dans les représentations bibliques. Non seulement Van den Eeckhout emprunte au maître ses sujets, mais encore ses personnages, leurs costumes, leurs attitudes et le talent de composition qu'il déploie; présente de telles analogies avec celui de son professeur que, dans beaucoup de ses ouvrages, on croit retrouver la copie ou l'interprétation d'une œuvre rembranesque. Toutefois, il n'apporte pas, dans le maniement de la brosse, la même chaleur et la même tenue; il est plus confus, moins précis, ses effets sont moins saisissants, sa couleur plus embrouillée. La vie, en outre,

est moins intense ; en un mot, c'est de l'originalité de seconde main. Le tableau de Van den Eeckhout que

FIG. 20. — G. VAN DEN EECKHOUT.
L'Adoration des rois mages. (Musée de La Haye).

possède notre Louvre et qui représente *Anne consacrant son fils au Seigneur*, *l'Adoration des mages*, du musée

de La Haye, la *Femme adultère,* du musée d'Amsterdam, peuvent passer pour les plus curieux pastiches qu'on connaisse de la manière de Rembrandt, dans ses représentations des Saintes Écritures.

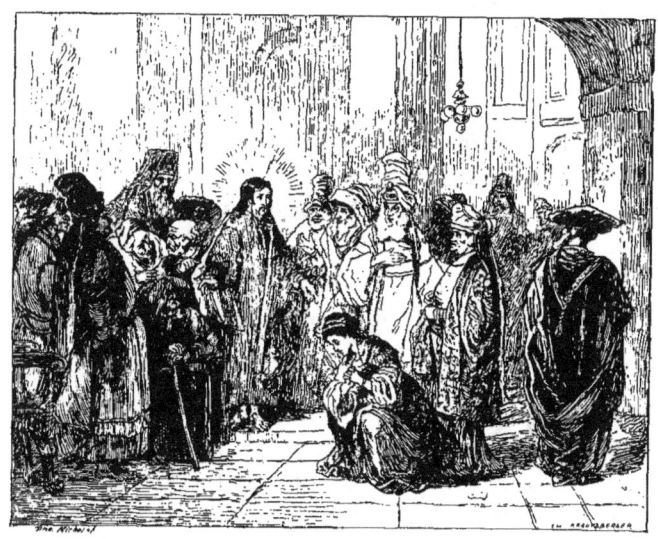

FIG. 21. — G. VAN DEN EECKHOUT.
La Femme adultère. (Musée d'Amsterdam.)

Aart de Gelder et Samuel van Hoogstraaten s'inspirent aussi du grand maître par la façon d'agencer les scènes bibliques et de draper les personnages. Leur manière de distribuer leurs compositions et leur conception de la lumière procèdent également de lui, mais ils restent à une effrayante distance en arrière, tant pour la facture que pour l'ordonnance et l'éclairage de leurs tableaux. Juriaen Ovens s'en rapprocherait davantage. Quoique de

bonne heure il se soit fait une manière à lui et qu'il ait peint plus spécialement les effets de nuit, sa touche reste puissante, large, moelleuse, sa couleur énergique. Les têtes de ses personnages se distinguent, en outre, par une vie et une animation peu communes. Sa *Conspiration de Claudius Civilis* et un tableau de *Régents,* tous deux à Amsterdam, le rangent parmi les plus sérieux disciples de REMBRANDT.

Il nous resterait encore à mentionner, parmi les sectateurs du maître, PIETER VERELST qui l'imita dans ses portraits ; WILLEM DE POORTER et FRANS DE WETTE, qui s'inspirèrent de lui dans l'interprétation des sujets sacrés. Mais, malgré leur facture précieuse, ce ne sont là que des petits maîtres, et d'autres infiniment plus grands, plus importants à tous égards, se recommandent à notre attention.

Parmi les portraitistes du xviie siècle, qui tinrent en échec la réputation et l'influence de REMBRANDT, la première place appartient assurément à VAN DER HELST. Né en 1613, BARTHOLOMEUS VAN DER HELST semble avoir étudié sous THOMAS DE KEYZER. Il débuta de bonne heure et conquit en peu de temps un renom singulier. Sa peinture claire, précise, irréprochable au point de vue de la ressemblance, la pondération correcte avec laquelle il savait, dans ses vastes compositions, distribuer ses groupes, la façon magistrale dont il dessinait ses figures, l'expression qu'il donnait à ses têtes, l'accord parfait qu'il arrivait à créer entre l'âge, la profession de ses personnages et l'attitude, le maintien, la physionomie de chacun d'eux, devaient au plus haut point séduire ses contemporains.

FIG. 22. — B. VAN DER HELST.
Le Banquet de la garde civique à l'occasion de la paix de Munster.
(Musée d'Amsterdam.)

Avec lui, point de mécomptes. Lorsqu'on lui commandait une de ces vastes toiles où devaient prendre place quinze, vingt, trente gardes civiques, ou autant de régents, on était sûr que chacun en aurait pour son argent, que personne ne serait sacrifié, et qu'il saurait placer tout son monde en belle et pleine lumière. Ce qu'il fallut d'art à Van der Helst pour résoudre ces problèmes un peu bourgeois, ses admirateurs eux-mêmes ne le soupçonnent guère. Personne mieux que lui dans l'école hollandaise ne sut dessiner un visage ou une main, personne mieux que lui ne sut charpenter et construire un corps, le poser d'aplomb, l'asseoir ; personne ne sut mettre plus d'unité entre le geste et l'expression, entre le caractère et l'attitude, entre le détail et l'ensemble. En parlant de son grand *Banquet de la garde civique,* qui ne compte pas moins de 24 figures, on a dit qu'on pourrait couper toutes les mains et toutes les têtes, les jeter dans un panier et qu'on ne serait point embarrassé ensuite pour réunir les têtes et les mains appartenant aux mêmes personnages. C'est là un bien grand éloge, mais qui peut s'appliquer à tous ses ouvrages. De toutes les figures qu'a peintes Van der Helst, il n'en est peut-être pas une où l'on trouve une faute de dessin à reprendre, une négligence à blâmer.

Malheureusement cette admirable correction, qui séduisit si fort la clientèle patricienne d'alors, nous paraît aujourd'hui singulièrement froide. Malgré ses qualités magnifiques, nous reprochons au peintre son manque de subordination. L'absence de perspective aérienne, la précision des détails, qui font parfois avancer des figures du troisième au premier plan, nous choquent et

nous gâtent l'ensemble. Dans ses portraits isolés, toutefois, ou dans certains de ses groupes où ces défauts éclatent moins, le charme est complet, la beauté de l'œuvre absolue. Dans le *Jugement du prix de l'arc,* qu'on voit au musée d'Amsterdam, et dont le Louvre possède une réduction, on ne sait ce qu'il faut le plus admirer de l'élégance des poses, de la belle allure des personnages, de l'observation délicate et consciencieuse de la nature, de l'harmonie générale, ou de la perfection des détails. Ce tableau peut compter assurément parmi les plus beaux spécimens de portraits qu'ait produits la peinture hollandaise.

Malgré sa renommée et la faveur dont il jouit auprès de ses plus illustres contemporains, VAN DER HELST fit peu d'élèves, ou du moins presque aucun peintre ne s'est recommandé de ce titre aux yeux de la postérité. Parmi les portraitistes qui lui ressemblent ou qui paraissent s'être inspirés de lui, on peut citer JOANNES SPILBERG (1619-1690), PIETER NASON et ABRAHAM VAN DEN TEMPEL (1622-1672). Mais si VAN DEN TEMPEL, élève de son père LAMBERTSZ JACOBSZ[1] (dont nous avons déjà parlé à propos de GOVERT FLINCK) et de VAN SCHOOTEN, apporta dans ses portraits une élégance, un fini, un modelé, une science magistrale qui rappellent VAN DER HELST ; s'il joignit aux magnifiques qualités du peintre d'Amsterdam une certaine grâce maniérée qui semble em-

1. ABRAHAM LAMBERTSZ emprunta ce nom de VAN DEN TEMPEL à une pierre servant d'enseigne à sa maison de Leyde, laquelle pierre représentait le temple de Jérusalem. (Voir HOUBRAKEN *groote schouburg,* etc.)

pruntée à Van Dyck, il n'est nullement certain qu'il ait connu l'un ou l'autre de ces deux maîtres ; car on sait qu'en quittant Leeuwarden il habita à Leyde et que, fort jeune encore, il passa en Angleterre, où il paraît être demeuré longtemps. Quant à PIETER NASON, qu'on croit né à La Haye, il semble avoir été l'élève de RAVESTEYN et JOANNES SPILBERG fut celui de GOVERT FLINCK.

Rien ne ressemble moins au talent sobre, correct, sage et contenu dans des notes bourgeoises de VAN DER HELST que le talent vivant, emporté, primesautier de FRANS HALS. Autant l'un possède de verité calme dans son soigneux pinceau, autant l'autre a de fougue impétueuse dans sa brosse. Le premier n'exprime rien qu'il n'ait contrôlé sur le modèle et écrit sa peinture comme un comptable tient ses livres ; l'autre s'abandonne à son entrain, s'emporte, déborde, et n'imposant aucune limite à son improvisation, arrive promptement au terme extrême où la liberté de facture peut atteindre. Ampleur de touche, coloris brillant, vigueur d'oppositions, harmonies inattendues, tout se réunit en ses œuvres audacieuses pour constituer une sorte de Rubicon qu'il est interdit de franchir. L'art ne doit pas oser plus. Il est défendu d'aller au delà.

Né à Malines en 1584, FRANS HALS semble, par le lieu où il vit le jour, ne point appartenir à l'École hollandaise; en outre, par la date de sa naissance, il se trouve placé en dehors de ce « Siècle d'or » dont nous retraçons brièvement la splendeur, et cependant il relève doublement de l'un et de l'autre. S'il ne naquit point en Hollande, il y vint fort jeune. Presqu'au sortir du berceau il s'établit à Haarlem, patrie originelle de sa famille, et quand il mourut, en

1666, âgé de quatre-vingt-deux ans, il avait été précédé dans la tombe par un grand nombre des peintres dont

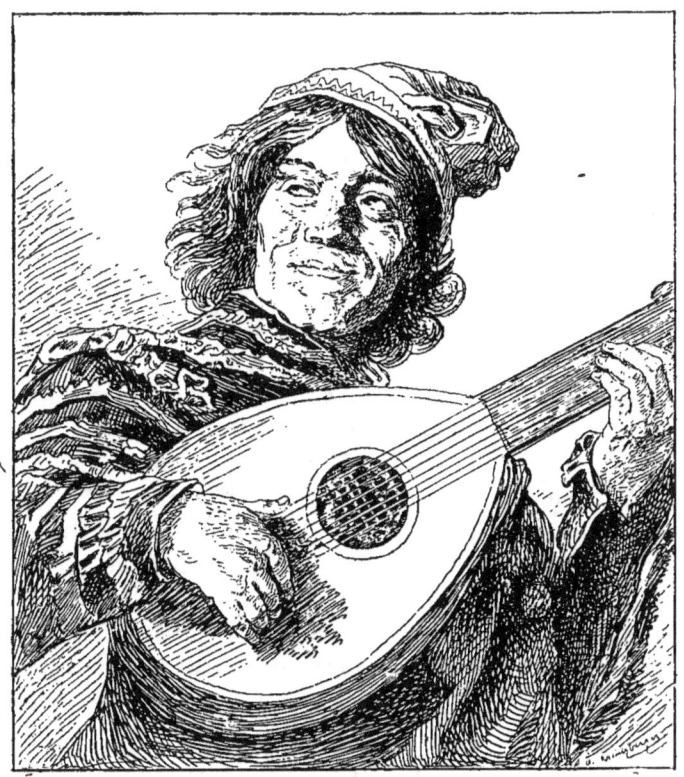

FIG. 23. — FRANS HALS.
Le Fou. (Musée d'Amsterdam.)

nous venons de tracer les noms. Voilà pour sa vie ; quant à son talent, si par la vigueur de son pinceau il rappelle,

avec une audace encore plus grande, le procédé magistral de RUBENS, sa manière d'éclairer ses œuvres, sa lumière contenue, sa façon de composer et le choix de ses sujets, le cantonnent d'une façon absolue dans l'École hollandaise. La place qu'il occupe dans cette école est même d'une importance extrême ; car on peut présumer que son exemple excita la plupart des portraitistes, ses confrères, à élargir leur facture et qu'il exerça sur eux une considérable influence. Jamais, du reste, action ne fut mieux justifiée. Personne, avant ni après lui, n'a égalé la merveilleuse certitude avec laquelle il juxtaposait les tons de ses chairs sans les fondre et tels qu'il les prenait sur sa palette. Personne, avant ni après lui, n'a dépassé la fermeté de son dessin, l'entente qu'il avait de l'ensemble, et la puissance dont il faisait preuve. L'étonnante facilité de son pinceau l'entraîna parfois à une largeur excessive, à une fierté de touche voisine du genre décoratif ; le décousu de sa vie, son amour de la bonne chère, le culte qu'il avait pour la bouteille le forcèrent trop souvent à brosser hâtivement des ouvrages, qui demeurèrent imparfaits ; mais personne ne mania jamais le pinceau avec une sûreté, une franchise, une vivacité supérieures ; si bien qu'on a pu dire de cet artiste extraordinaire et singulier qu'il est en quelque sorte la peinture faite homme.

C'est à Haarlem qu'il faut voir FRANS HALS pour le bien connaître et pour l'apprécier à sa juste valeur. Qui n'a pas considéré ses magnifiques réunions de gardes civiques, ses *Arquebusiers de Saint-Georges*, ses *Officiers et sous-officiers de Cluveniers* ; et, dans un autre ordre d'idées, les *Portraits de Beresteyn*, ne le connaît pas,

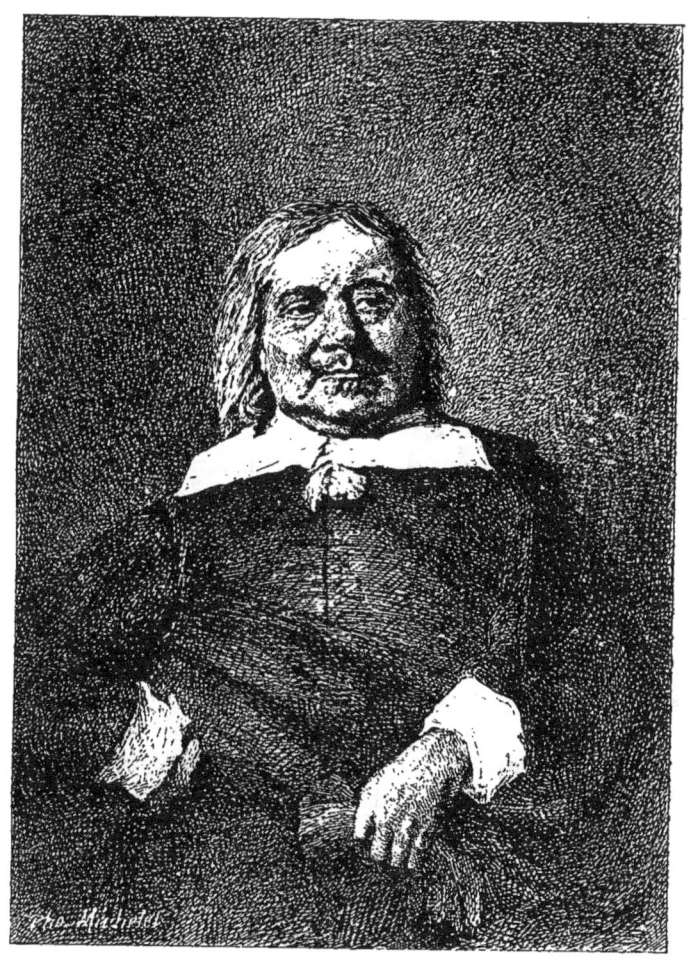

FIG. 24. — FRANS HALS.
Portrait d'homme. (Collection van Pallandt.)

ou du moins le connaît imparfaitement. A Paris, nous ne pouvons le juger que d'une façon insuffisante. Son *Portrait de Descartes,* au Louvre, est une œuvre secondaire, et la *Bohémienne Hille Bobe,* aussi bien que le *Portrait de femme* du musée La Caze, sont des ouvrages de second rang. Mais, considéré dans l'ensemble de son œuvre, Hals est assurément l'artiste qui poussa le plus loin la virtuosité du pinceau.

Fait très remarquable : de ces trois grands peintres, Rembrandt, Van der Helst, Frans Hals, qui avec une valeur inégale et des mérites différents figurent au premier plan, un seul fonda une école et forma des élèves qui lui ressemblèrent. Rembrandt, l'inventeur, le poëte, le génie rêveur que nous avons décrit, parvint à infuser ses idées, ses procédés, son idéal, non seulement à ses disciples directs, mais à ses élèves de seconde main ; et son influence, battue en brèche par ses adversaires, bruyamment repoussée par ses contemporains, déteignit sur un grand nombre de ses confrères. Van der Helst, l'esprit sage, méthodique, le talent rangé, exact, qui plaisait si fort à son temps et qui représente si bien les qualités maîtresses de sa race, ne fit point d'élèves. Frans Hals, le peintre emporté, débordant, maître absolu de sa main, admirablement servi par son œil, qui devait éblouir son entourage par sa merveilleuse facilité, forma beaucoup d'élèves et n'eut pas un imitateur. Ni son frère Dirk Hals, ni Brauwer, ni Adriaen van Ostade ne cherchèrent à suivre les traces du maître audacieux qui leur avait appris leur art. Quant à Frans Hals le fils et à Gérard Sprong, s'ils peignirent de bons portraits, ils demeurèrent à une telle distance de leur modèle, qu'ils

ne peuvent guère prétendre qu'au titre de sectateurs. La raison de cette inégalité d'influences s'explique par la

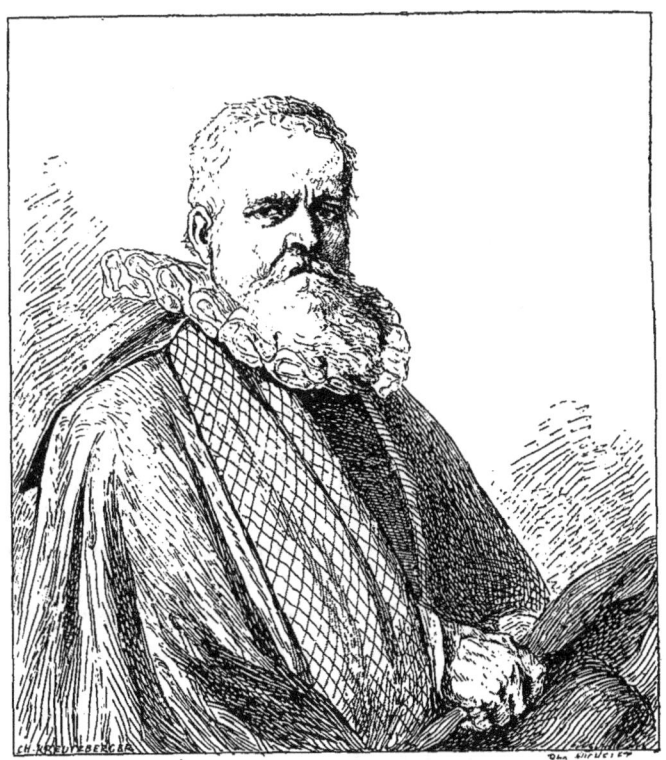

FIG. 25. — CORNELIS VERSPRONCK.
Portrait d'homme.

nature même du talent de ces trois grands artistes. Frans Hals représente avant tout un tempérament ; Van der Helst, la science bien douée et le goût ; seul, Rem-

BRANDT portait en lui la puissance contagieuse du génie.

Avant d'aborder la seconde classe de la peinture hollandaise, celle qui comprend les tableaux de chevalet, représentant les *Intérieurs*, les *Conversations*, les *Sociétés* et les *Scènes paysannes*, il nous faut encore mentionner quelques artistes de second plan, qui, par leur talent, se sont acquis dans « l'histoire et le portrait » une certaine renommée. Tels sont: JACOB GERRITSZ CUYP, CORNELIS VERSPRONCK, JAN ROODTSEUS, HOECKGEEST, CORNELIS JANSON VAN CEULEN, MYTENS, LIEVENSZ, PIETER DE GREBBER, NICOLAS DE HELT STOKADE, les DE BRAY et CORNELIS POELENBURG.

JACOB GERRITSZ CUYP, né en 1575, contemporain par conséquent de RAVESTEYN et de MIEREVELT, mériterait assurément d'être rangé parmi les précurseurs, si sa facture un peu sèche et son talent modéré ne l'avaient empêché d'exercer une influence, même restreinte, sur sa postérité directe. Il appartient à ce groupe de portraitistes secondaires dont le destin est de demeurer oubliés; et s'il a été tiré de l'obscurité, c'est surtout par le reflet posthume qu'AALBERT CUYP a su donner à son nom.

CORNELIS VERSPRONCK, avec plus de talent, d'ampleur et de style, mérite de prendre place parmi les bons peintres de portraits; malheureusement nous ignorons sa vie, et c'est à peine si nous pouvons mettre une date à côté de son nom.

Avec ROODTSEUS nous sommes un peu plus heureux; nous savons qu'il était de Hoorn, où il naquit vers 1611. Il fut, en outre, condisciple de REMBRANDT chez PIETER LASTMAN. Ses traits nous sont connus par son auto-

portrait et sa ville natale s'enorgueillit de ses vastes tableaux corporatifs.

Quant à JOACHIM HOECKGEEST dont on connait deux superbes portraits au musée municipal de La Haye, il entra dans la corporation des peintres de cette ville en 1610, en fut nommé chef homme en 1623, et doyen en 1626.

CORNELIS JANSON VAN CEULEN, compositeur plein de goût, coloriste agréable, quoique ses carnations soient maladives et déteintes, nous est mieux connu et ses œuvres sont moins rares. Né en 1590, il passa en 1618 en Angleterre, où il fut très apprécié. Il y demeura, nous dit Walpole, jusqu'en 1648, époque à laquelle il revint en Hollande, où jusqu'en 1665, année de sa mort, il continua de peindre le portrait avec un certain succès.

DANIEL MYTENS, né à La Haye vers la même époque que JANSON VAN CEULEN, fut également appelé à la cour d'Angleterre. Pendant quelques années, il occupa le poste de peintre ordinaire du roi, avec appointements de 20 £ par an. Il revint ensuite en Hollande. On ne sait que peu de chose sur la seconde partie de sa vie. Sa peinture est fine, soignée, et son coloris argentin donne un certain charme à ses portraits.

JAN LIEVENSZ appartient, lui aussi, à la bande des peintres hollandais qui visitèrent l'Angleterre. Né à Leyde en 1607, il partit pour Londres en 1630, puis revint s'établir à La Haye, où il mourut, dit-on, insolvable. Quoiqu'il ait étudié chez LASTMAN, et quoiqu'il ait été le camarade de REMBRANDT, avec lequel il conserva des liens d'amitié, il contracta pour VAN DYCK, pendant son passage à Anvers, une vive admiration dont on retrouve des traces dans ses portraits.

Pieter de Grebber et Salomon de Koning (1609-1674), d'humeur moins vagabonde, demeurèrent tous les deux fidèles à leur pays. L'un et l'autre subirent l'influence de Rembrandt. Grebber en outre, forma un élève qui acquit un certain renom, Pieter van der Faes (1618-1680), plus connu sous le nom du Chevalier Lely, lequel passa le meilleur de sa vie en Angleterre.

Les De Bray sont au nombre de trois : Salomon (1587-1664), le père, peintre de mérite et architecte de renom, et ses deux fils : Jacob, mort de la peste la même année que son père (1664), et qui fut un portraitiste de talent, et Ian, mort à Haarlem en 1697, qui peignit dans le goût de Rubens et de van Thulden et qui tient bien sa place dans le musée de sa ville natale.

Enfin, après avoir dit un mot de Nicolas de Helt Stokade (1614-1669), né à Nimègue, artiste d'un talent honnête et consciencieux, qui, après avoir visité l'Italie et la France, revint à Amsterdam, où le « Magistrat » le chargea d'exécuter cette immense peinture : *Joseph et ses frères en Égypte*, peinture qu'on peut voir encore aujourd'hui au palais du roi, nous terminerons cette longue liste par Cornelis Poelenburg (1586-1660).

Bien plus paysagiste que peintre d'histoire, Poelenburg appartient cependant à notre première division par ses études, car il fut disciple de Bloemaert ; par ses fréquentations, car il se lia à Rome avec Elzheimer et s'appliqua à lui ressembler, enfin par le soin qu'il prit de peupler ses gracieux paysages de femmes nues, demi-déesses, baigneuses ou bergères antiques, qui donnent à ses ouvrages une certaine allure classique confinant à la peinture d'histoire.

CHAPITRE VI

LES PEINTRES DE GENRE, D'INTÉRIEUR, DE CONVERSATION, DE SOCIÉTÉ, ET DE SCÈNES POPULAIRES ET PAYSANNES

I

CETTE seconde classe des peintres hollandais est assurément l'une des plus riches en chefs-d'œuvre et des plus intéressantes. Elle tient, en outre, une place toute spéciale dans l'histoire de l'art. C'est, en effet, en Hollande que la peinture de genre prit naissance, et c'est dans l'École hollandaise qu'elle compte le nombre le plus considérable de ses représentants.

Alors qu'en Italie ce genre nouveau et tout spécial n'est représenté que par un groupe très limité d'artistes appartenant pour la plupart à l'école vénitienne, alors qu'en France il faut attendre le xviiie siècle et la génération dite des « petits maîtres » pour trouver un pendant à l'efflorescence hollandaise, sur les bords du Zuiderzée, dès le premier jour et dès la première heure, nous voyons une armée d'habiles artistes exploiter avec un talent incomparable, une science et une variété

supérieures, toutes les branches de cet art familier et charmant.

Cela se comprend, du reste: en France aussi bien qu'en Italie, les tableaux sont encore commandés par les papes et les rois, par les princes et les prélats ou par des confréries religieuses. Ils sont destinés à orner des palais, des églises, des couvents. L'art fait, en ces pays, partie de la chose publique; de là ses dimensions et aussi ses sujets. Parlant à la foule, il lui faut tenir un langage qui soit compris d'elle, lui montrer des faits déjà connus, ou qui puissent, par leurs grandes allures ou leur cachet sacré, l'intéresser ou l'émouvoir.

En Hollande, nous l'avons déjà dit, la situation est toute différente. Dans ce pays protestant de religion, de caractère et de mœurs, il n'y a plus ni palais, ni églises, ni couvents qui puissent valoir des commandes aux peintres; c'est aux particuliers qu'incombent ce soin et cette charge. Dès lors, il importe que le tableau se proportionne au logis qui doit le contenir, et les scènes qu'il représente doivent s'harmoniser avec les événements familiers qui vont se dérouler journellement autour de lui. Là-bas, l'art, relève du domaine public; c'est une chose grandiose, sévère, solennelle. Ici, c'est une chose privée, c'est-à-dire flexible, se pliant à l'agrément de son possesseur, se façonnant à ses goûts, à son savoir, à ses désirs. De là ces sujets si curieusement variés et embrassant toutes les phases de la vie courante, depuis les causeries élégantes, les concerts et les entretiens secrets qui se dénouent dans de galants boudoirs, jusqu'aux orgies populaires, jusqu'aux disputes et aux batailles de cabaret.

Un reproche qu'on a fait aux petits maîtres hollandais c'est de manquer de distinction, et certains esprits moroses répéteraient volontiers la formule d'ostracisme échappée à la majesté ensoleillée de Louis XIV, s'écriant : « Éloignez de moi ces magots ! » Avant tout, cependant, il faudrait bien s'entendre sur la valeur et la signification de ce mot « distinction. » S'il veut dire une pâleur et une sveltesse maladives dans la composition des personnages, une manière languissante dans leur maintien, une afféterie étudiée dans leurs poses, il est certain que les maîtres hollandais de la grande époque ne brillent pas par ce genre de distinction. Si, au contraire, il s'agit d'un choix agréable de personnages, élégants et corrects, vêtus avec recherche, se posant d'une façon naturelle mais gracieuse, nous croyons que l'on peut difficilement être plus distingué que ne le furent Terburg, Metzu, Gérard Dov, Pieter de Hooch, Mieris et Netscher.

Mais avant d'arriver à ces peintres élégants, il nous faut remonter un peu plus haut, et puisqu'aussi bien c'est d'un genre nouveau, créé par les Hollandais, qu'il nous faut écrire l'histoire, retournons à la genèse de ce genre, et voyons comment il s'est développé.

Déjà, par l'exiguïté relative des monuments, les peintres de la première heure, ceux que nous avons qualifiés du double titre de primitifs et de précurseurs, avaient été amenés à représenter des figures de proportions réduites. Leurs tableaux de sainteté, leurs polyptyques, leurs retables, les avaient ainsi familiarisés avec les scènes d'intérieur, car leurs petits drames, empruntés aux saintes Écritures, sont figurés par des personnages de leur temps, vivant et agissant dans le milieu

qui leur convient. Nous avons vu, en second lieu, que Pieter Aarsten fut l'un des premiers à abandonner les sujets religieux pour représenter tout simplement les scènes de la vie ordinaire, pendant que Vredeman de Vries et Steenwijck vouaient, aux intérieurs de palais et d'églises, la science qu'ils avaient acquise et les connaissances de la perspective qu'ils avaient perfectionnée. Presque en même temps, Blockland représentait quelques modestes intérieurs, pendant que Mierevelt, son élève, revenait à Delft, très habile, nous dit Bleyswijck, à peindre des *cuisines* et autres réduits bourgeois. Enfin se dégageant de cette parturition, Averkamp, Esaïas van de Velde, Dirk Hals et Adriaen van der Venne, commencèrent à peupler de leurs curieuses et amusantes figurines les *salons*, les *auberges* et les *paysages*. Ceux-là sont définitivement les premiers peintres de genre qu'ait comptés l'école hollandaise, et c'est par eux que nous allons commencer.

On sait peu de chose sur Hendrick van Averkamp. On ignore la date de sa naissance. Certains biographes le font mourir en 1663. On l'avait surnommé *le Muet de Campen*, non pas, prétend-on, à cause d'une infirmité naturelle, mais à cause de ses habitudes silencieuses. Il a peint un nombre relativement considérable de petites scènes amusantes, vives, animées, dessinées avec une certaine gaucherie, mais d'un coloris très chaud. La plupart de ces petites scènes sont malheureusement aujourd'hui perdues ou abîmées. En Hollande, le musée de Rotterdam est la seule galerie publique qui possède un tableau de lui, une *vue de rivière*. La galerie Suermondt renfermait un sujet sem-

blable; il est aujourd'hui au musée de Berlin. C'est un tableau curieux, qu'on rangerait parmi les paysages, si la nature n'était ici l'accessoire, et si les petits personnages nombreux et variés, dont Averkamp était coutumier, ne faisaient point, par leur importance, de ce peintre singulier, un vrai peintre de genre.

La vie d'Esaïas van de Velde est un peu moins obscure, et ses ouvrages sont mieux appréciés. On croit qu'il naquit en 1587; il habita tour à tour Haarlem et Leyde. Une certaine vaillance de pinceau, une hardiesse primesautière ont fait supposer qu'il avait reçu des leçons de Frans Hals, ou tout au moins qu'il l'avait connu. Ses *Conversations* sont demeurées fameuses et ont joui pendant longtemps, en Hollande, d'une grande réputation. Il peignit aussi des *cavaliers* et des *militaires*, des *incendies*, des *combats de cavalerie*, et, dans ces genres si variés, il sut poser les premiers jalons d'une foule de spécialités ingénieuses, qui allaient bientôt trouver parmi ses successeurs des interprètes distingués. Ses productions sont assez inégales, mais celles qu'il soigna dénoncent un artiste extrêmement remarquable, non-seulement comme inventeur, mais encore comme dessinateur ingénieux, comme compositeur élégant, comme fin coloriste, comme peintre adroit et sûr de lui.

Dirck Hals est le maître dont les ouvrages offrent le plus d'analogie avec ceux d'Esaïas van de Velde, et la ressemblance qu'on trouve entre la facture de ces deux peintres est une des raisons qu'on invoque pour les faire sortir d'un même atelier. Frère puiné de Frans Hals, Dirck naquit à Malines en 1589. Il suivit son frère aîné à Haarlem, où il mourut en 1656, c'est-à-dire dix ans

avant lui. Dirck fut un artiste habile, du moins autant qu'on en peut juger par ses œuvres, qui sont d'une extrême rareté. Ses petits personnages sont amusants de tenue, gracieux et surtout intéressants par leurs costumes à la mode du temps, mode qui nous paraît aujourd'hui passablement étrange et quelque peu extravagante.

Les œuvres d'Adriaen van der Venne sont plus connues, et leur influence sur la marche de l'art fut plus considérable. Né à Delft la même année que Dirck Hals, Adriaen alla tout d'abord prendre ses grades à Leyde, et ce n'est qu'après avoir fini ses humanités qu'il s'adonna à la peinture. Son maître fut, dit-on, van Diest, artiste de peu de renom, que notre peintre quitta bientôt. Il retourna à Delft, de là passa en Zélande, et s'installa à Middelbourg, où son frère était établi comme libraire. Il vécut longtemps dans cette dernière ville, dont on retrouve de nombreuses vues dans ses dessins, et notamment dans les illustrations dont il enrichit une des éditions du poète Cats.

Les goûts littéraires qu'il avait puisés dans ses études académiques poussèrent van der Venne vers les allégories, fort en vogue dans le monde savant de son temps; mais il tempéra toujours ce qu'elles auraient pu avoir de trop contraire à la réalité, en y mêlant une multitude de portraits. Dessinateur habile, coloriste chaud, il n'hésite pas à introduire dans un même paysage des centaines de petites figures, qui ont toutes leur vie propre, leur cachet, leur accent, leur individualité. Sa *Pêche aux âmes*, du musée d'Amsterdam; sa *Fête*, qu'on voit au Louvre, allégories politiques l'une et l'autre, sont deux pages d'histoire d'un haut mérite et de l'intérêt

le plus grand. Calviniste très ardent, grand admirateur et partisan dévoué des princes d'Orange, il fut pendant quelques années leur portraitiste attitré; il les représen-

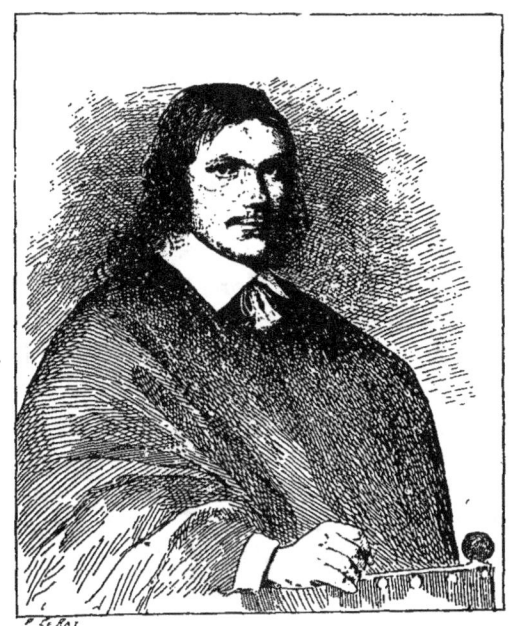

FIG. 26. — ANTHONI PALAMEDES.
Portrait d'homme. (Musée de Bruxelles.)

tait, avec sa verve habituelle, à cheval, entourés de leur état-major. Il peignit aussi beaucoup en grisaille. Donnant libre cours à son humeur moqueuse, il improvisa, dans ce genre sans prétentions, des rondes de *gueux*, des batailles de truands, étalant les contorsions difformes de ses hideux modèles, et, dans ce genre peu gracieux

il se montra le digne concurrent de Jacques Callot. Quelques biographes le font mourir en 1622 ; d'autres, mieux avisés, après avoir constaté qu'il figure à la date de 1656 sur les registres de la société *Pictura,* à La Haye, estiment qu'il mourut aux environs de 1660. Étant donné le temps considérable que dut absorber chacune de ses œuvres compliquées, et le grand nombre de celles qui sont parvenues jusqu'à nous, cette dernière date est la seule admissible.

Les Palamèdes sont, eux aussi, originaires de Delft, et, moins voyageurs que Van den Venne, ils y passèrent toute leur vie. Ce n'est point, toutefois, à ce maître éminent, leur compatriote et leur précurseur, qu'ils demandèrent des conseils et des leçons. Ils prirent Esaias van de Velde pour modèle et cherchèrent, en s'inspirant de lui, à se créer une originalité. L'aîné, Anthoni Palamedes, né en 1600, peignit à la fois le portrait et les *Conversations* galantes. Ses portraits, un peu raides, un peu secs peut-être, sont d'un faire savant et d'une couleur claire et brillante. Ses intérieurs, qui représentent, le plus souvent, des salons ou des salles à manger, sont étoffés de nombreux petits personnages qui *lunchent* ou font de la musique. Parfois aussi il anime de ses figurines les palais et les églises dont son ami Dirk van Deelen (1607-1673) aimait à représenter les majestueuses perspectives. Dans ce genre un peu limité on comprend qu'Anthoni Palamedes se soit répété beaucoup, mais la façon légère, spirituelle, dont il pose ses personnages, sa touche très hardie, l'habileté avec laquelle il détache la silhouette de ses petits groupes sur un fond de muraille obtenu à l'aide d'un léger frottis, amusent l'œil,

charment l'esprit et font passer par-dessus les incorrections qui lui sont habituelles. ANTHONI, reçu de bonne heure dans la gilde de Saint-Luc, y remplit les importantes fonctions de doyen, et mourut en 1673 après s'être marié deux fois.

FIG. 27. — ANTHONI PALAMEDES.
Le *Concert* appartenant à M^{me} la douairière de Jonge. (A La Haye.)

Son frère, PALAMEDES PALAMEDESZ (1607-1638), plus jeune de sept années, naquit, suivant Bleyswijck, à Londres pendant un voyage que son père, graveur en pierres fines, accomplissait au delà de la Manche, sur la demande du roi d'Angleterre, qui l'avait appelé près de lui. De retour à Delft, PALAMEDES se forma sous la direction de son frère et, raconte celui-ci, dans la contemplation des œuvres d'ESAÏAS VAN DE VELDE. Reçu à

vingt ans dans la gilde de Saint-Luc, Palamedes s'adonna à une spécialité nouvelle, récemment mise à la mode par Esaïas, la représentation des *Batailles*, des *Combats corps à corps* et des *Chocs de cavalerie*. Il excella dans ce dernier genre. Bien que difforme, il était doué d'une fougue, d'une ardeur, qui se traduisaient sur la toile par un entrain extrême. Ses mêlées sont furieuses, et ses petits massacres si impétueux qu'ils inspirèrent les poètes de son temps. Malheureusement, Palamedes mourut à peine âgé de trente et un ans; il ne laissa par conséquent qu'un assez maigre bagage, aujourd'hui fort dispersé, et sur lequel il nous est difficile de porter un jugement amplement motivé.

Ce genre de compositions belliqueuses, du reste, était alors fort prisé. C'était le moment où la Hollande, débarrassée de l'oppression étrangère, avait porté la guerre en Allemagne et dans les Flandres. Sous la conduite de ses valeureux *stathouders*, qui comptaient parmi les plus grands généraux du temps, ses armées évoluaient dans le Brabant et sur les bords du Rhin. Il ne se passait pas de semaine que la renommée n'apportât, aux paisibles bourgeois des cités hollandaises, le récit de quelque haut fait, prise de ville, victoire plus ou moins disputée, ou marche savante qui avait forcé l'ennemi à battre en retraite. A ces nouvelles, l'imagination bourgeoise faisait des siennes, la fibre patriotique se prenait à vibrer, on sentait battre son cœur comme si l'on eût pris part à l'action, et le peintre, interprète des sentiments de son époque et de son milieu, se laissait aller à retracer sur la toile les terribles épisodes dont fourmillaient les narrations des

nouvellistes, suppléant par l'imagination à ce que ces belliqueux récits avaient forcément d'incomplet.

Un autre élève d'Esaïas van de Velde, Jan Asselyn (1610-1660), excella, lui aussi, dans ces brillantes fantaisies. On peut voir d'Asselyn, au musée d'Amsterdam, un *Choc de cavalerie* qui est un des chefs-d'œuvre du genre. Au milieu d'un terrible combat, un officier à cheval, en uniforme gris, avec plumes et écharpe rouge, s'élance vers le spectateur, plein d'une furie superbe, pendant que d'autres combattants, cavaliers et fantassins, échangent des horions héroïques. Ce n'est toutefois qu'à son retour dans sa patrie qu'Asselyn s'adonna à ces représentations sanguinaires. Parti pour l'Italie à vingt ans, il y séjourna de 1630 à 1645, et commença par peindre des sites agrestes, des bergers, des troupeaux. Dans ces compositions paisibles, comme plus tard dans ses combats, dans ses « chocs » et dans ses escarmouches, il fait preuve d'une perfection de dessin, d'une entente du clair-obscur et d'une harmonie de couleur tout à fait supérieures. Le sujet y prêtant, on trouve même dans certains de ses paysages italiens, comme la *Vue du Tibre* et son *Paysage accidenté*, qui l'un et l'autre sont au Louvre, une indiscutable poésie et un charme peu ordinaire.

Ce n'est point vers l'Italie que Dirk Stoop (1610-1680) porta ses pas. Contemporain d'Asselyn, dans le sens le plus exact du mot, puisqu'il naquit la même année que lui, Stoop vécut longtemps en Angleterre[1] et

1. Walpole, qui signale son séjour en Angleterre, lui donne deux frères, *Roderigo* et *Théodore*; ces deux prénoms n'étant que la traduction fantaisiste du nom hollandais Diederick, il faut

son imagination s'en ressentit. Il peignit également des batailles, son *Combat de cavalerie,* du musée de Berlin, en fait foi. Mais, si sa composition est vive et son dessin correct, on ne trouve, par contre, chez lui qu'une assez faible entente des ensembles, et sa manière est empreinte de sécheresse et de dureté. Le Portugal, qu'il visita et où il conquit la faveur de la famille royale, ne paraît pas avoir beaucoup influé sur son genre de compositions. Ses tableaux de chevalet, petites scènes pittoresques, généralement agréables, offrent des rapports flagrants avec les ouvrages de ses compatriotes, et sa *Halte près de l'hôtellerie,* son *Repos près de la fontaine,* du musée de Bruxelles, sont des pages bien hollandaises, sinon comme sujet, du moins comme exécution.

PIETER CODDE (1610-1658 (?)) et JEAN LEDUCQ, plus sédentaires l'un et l'autre, ne paraissent point avoir quitté la Hollande, et c'est sans doute à cette particularité qu'ils doivent cette facture plus sobre, qui fait souvent confondre leurs œuvres avec celles des Palamèdes. On sait peu de chose sur ces deux peintres. C'est seulement dans ces temps derniers qu'on a élucidé la biographie de PIETER CODDE [1]. On a découvert qu'il était d'une bonne famille, riche même, et qu'il habita Amsterdam. Quant à LEDUCQ, on assure qu'il occupa un poste influent à La Haye, et qu'en 1672, au moment où sa patrie était

en conclure que les trois artistes révélés par H. W. ne forment qu'une seule et même personne; toutefois la méprise est singulière et méritait d'être signalée.

1. Voir *l'Art et les Artistes hollandais*, t. III. Paris, A. Quantin, éditeur.

menacée par l'invasion française, il se fit soldat. Les choses de la guerre ne lui étaient donc point étrangères. Son *Corps de garde* et ses *Soldats jouant aux cartes*, du musée de Berlin, le prouvent assez. Toutefois, pour

FIG. 28. — PHILIPS WOUWERMAN.
Un Campement (Musée d'Amsterdam).

la représentation des haltes guerrières, pour les groupes soldatesques, pour les scènes de campement en plein air, pour les escarmouches et les rencontres, la première place, dans cette tapageuse et guerrière phalange appartient à Philips Wouwerman.

Né à Haarlem en 1620, Wouwerman fut élève de Wynantsz qui lui apprit à peindre dans la perfection le

paysage, et pour ses animaux et ses personnages il prit modèle sur Pieter van Laer, dont nous aurons occasion de parler dans un instant. Il débuta par peindre des sujets bibliques : l'*Annonciation aux Bergers*, ainsi que

Fig. 29. — PHILIPS WOUWERMAN.
Le Gué. (Musée de Le Haye.)

la *Prédication de saint Jean-Baptiste,* qu'on peut voir au musée de l'Ermitage, donnent la note de ce que son talent était à l'origine. N'ayant pas obtenu, avec ces représentations sacrées, le succès qu'il espérait, il s'adonna à l'interprétation des sujets militaires et ne tarda pas à se former, dans cette spécialité, un style propre dans lequel il est demeuré sans égal. Ses compositions, où les che-

vaux occupent une place importante, révèlent un sentiment délicat du pittoresque. Ses figures et ses animaux sont dessinés avec un art infini, et c'est généralement un cheval blanc qui forme la principale tache lumineuse de ses tableaux. Sa couleur est d'une harmonie à la fois charmante et très soutenue. Enfin il joint à une extraordinaire finesse de touche une puissance exceptionnelle.

A voir tant de qualités réunies en des œuvres aussi délicates et aussi soignées, on pourrait croire que PHILIPS WOUWERMAN a peu produit; il n'en est rien. Smith a catalogué huit cents de ses tableaux et ce nombre d'ouvrages d'inégale importance, mais tous de haut mérite, exécutés dans une vie relativement courte, prouve que WOUWERMAN joignait à un ardent amour du travail une incroyable facilité. On comprend que, dans l'exécution d'un aussi vaste labeur, le peintre se soit souvent abandonné à des réminiscences. On peut lui reprocher la fréquente répétition d'événements d'un médiocre intérêt. Mais il n'est presque pas une de ses œuvres qui, prise individuellement, ne frappe non seulement par la perfection de certaines de ses parties, mais par une science de disposition, une habileté d'ordonnance et un sentiment dramatique tout à fait exceptionnels.

On constate trois manières assez distinctes dans la façon dont notre artiste comprit et exécuta ses tableaux. La première nous le montre indécis, n'ayant pas encore définitivement adopté ces sujets de guerre et de chasse dont il saura se faire bientôt une féconde spécialité. Il peint ces anecdotes bibliques dont nous parlions tout à l'heure, des marines, des pâturages, et prélude à ses compositions préférées par des groupements d'hommes

et de chevaux un peu lourds, un peu épais et médiocrement éclairés. Sa seconde manière s'accuse par des proportions plus sveltes données aux personnages et aux animaux, par une touche à la fois plus ferme et plus fondue; en outre, il enveloppe ses compositions

FIG. 30. — PHILIPS WOUWERMAN.
L'Arrivée à l'hôtellerie. (Musée de La Haye.)

dans une lumière ambrée superbe, dont les reflets dorés réchauffent tout ce qu'ils touchent. Enfin, dans sa troisième manière qu'il semble avoir adoptée entre 1655 et 1660, sa couleur se modifie et passe de ces tons chauds à une gamme plus claire, argentée, mais qui, grâce à la merveilleuse finesse de l'exécution, conserve encore une partie du charme qu'on trouve dans sa manière précé-

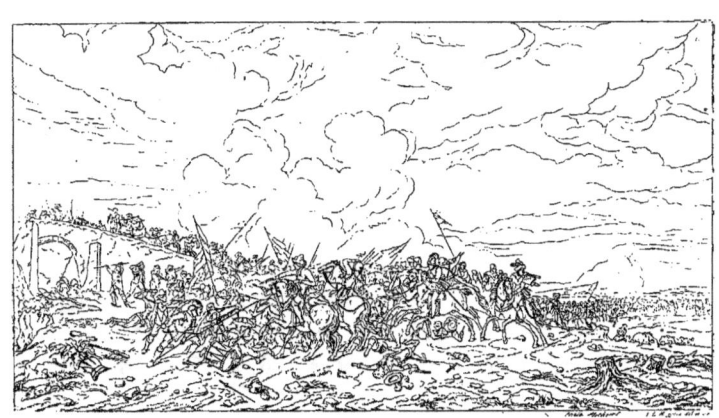

FIG. 31. — PHILIPS WOUWERMAN.
Grande bataille (Musée de La Haye.)

dente, tout en demeurant cependant et plus froide et plus sèche.

Ces trois manières sont assez faciles à connaitre, à cause du nombre relativement considérable d'œuvres de Wouwerman que possèdent les grands musées de l'Europe. Au Louvre, on ne rencontre pas moins de quatorze de ses tableaux; à Amsterdam, le musée royal en compte douze; à La Haye, le *Mauritshuis*, neuf, et parmi ceux-ci, l'un des plus grands qui soient, sinon le plus grand, une *Bataille* d'une extrême énergie et d'une facture étonnante. Au Louvre, le *Départ pour la chasse* (n° 567) et le *Choc de cavalerie* (n° 573) personnifient sa seconde manière, alors que le *Bœuf gras en Hollande* (n° 565) et la *Chasse au cerf* (n° 569) font bien saisir les modifications que subit plus tard ce talent si charmant et si fin.

L'immence succès qu'eurent, de son vivant même, ses compositions lestes et gracieuses, suscita à Philips Wouwerman un grand nombre d'imitateurs. Ses deux frères Pieter (1626-1683) et Jan (1629-1666) sont ceux qui se rapprochèrent le plus de lui. Le premier, élève de Philips, arriva à pasticher les œuvres de son frère, au point que la plupart de ses tableaux, grâce à la confusion des initiales, ont été introduits dans le commerce comme étant de son aîné. Sa couleur toutefois est plus opaque, sa facture moins brillante, son dessin moins savant et sa touche moins libre. Une *Vue de la tour et de la porte de Nesles* que possède le Louvre, semble indiquer que Pieter visita Paris et demeura quelque temps sur les bords de la Seine. Quant à Jan, il peignit habituellement des vues de canaux, des plaines qu'il peupla,

lui aussi, de personnages à cheval, soudards, militaires en maraude et chasseurs. Ses compositions sont animées, sa brosse est habile; mais il ne vient que bien loin après ses deux frères, et ce n'est qu'exceptionnellement qu'il rappelle son aîné.

Henri Verschuring, né à Gorcum en 1627 et mort en 1690, peignit aussi les aventures de la vie militaire, les batailles et les scènes de brigandage avec un certain bonheur d'invention. P.-C. Verbeck se fit également connaître par quelques compositions de ce genre, notamment l'*Escarmouche de cavaliers orientaux*, qu'on voit au musée de Berlin. Mais celui qui, avec Pieter et Jan, approcha le plus, comme genre, de Philips Wouwerman, ce fut son élève Barend Gaal. Cet habile artiste ne profita guère cependant, aux yeux de la postérité, de la science qu'il avait acquise et de son talent naturel, car la spéculation s'empara de ses œuvres pour les exploiter sous des noms plus sonores et mieux cotés. Sa peinture toutefois est moins fine, moins transparente, moins fondue, plus *tapotée* que celle de Wouwerman, à qui l'on attribue aujourd'hui la plupart de ses œuvres. Son faire en outre est plus lourd, ses personnages sont moins gracieux, ses chevaux plus épais. Le musée de Rotterdam et celui de Leyde sont les deux seuls musées en Hollande qui possèdent de ses œuvres. Le musée de l'*Ermitage* compte également deux tableaux de lui.

Pieter van Laer (1613-1674), que nous avons réservé pour la fin de ce groupe, bien qu'il fût plus âgé que la plupart des artistes dont nous venons de parler et qu'il leur ait servi de modèle et de maître, Pieter van Laer va nous servir de transition entre les peintres guerriers

et ceux qui ont consacré leur pinceau aux scènes paysannes. Né en 1613, Van Laer quitta fort jeune son pays pour s'en aller à Rome ; il y demeura seize ans et en revint pourvu d'un beau talent, d'une juste réputation et d'un surnom. On l'appelait Bamboccio ou Bamboche, suivant M. Waagen, à cause d'un défaut de conformation physique, à cause, disent ses autres biographes, des sujets auxquels il avait consacré son talent.

A une époque où les compositions *nobles* étaient encore à la mode, il s'était adonné aux scènes rustiques, aux anecdotes champêtres, aux disputes de cabaret, aux orgies campagnardes. Une remarquable habileté de composition, un sentiment très vif de l'expression et du mouvement, un dessin correct, une couleur chaude, parfois lumineuse, une touche large, spirituelle, firent rechercher ses ouvrages par les humoristes de son pays; pendant que ses paysages savamment ordonnés, rappelant Poussin et Claude Lorrain, conservaient à ses compositions une petite allure savante qui ne les dépare point, au contraire. Le Louvre possède deux tableaux charmants de Pieter van Laer, le *Voyageur devant une auberge* et la *Famille du berger*, qui peuvent compter parmi les meilleurs ouvrages de ce genre. La galerie de Cassel possède trois compositions exquises du maître, notamment un *Charlatan montrant sa patente à la foule*, qui est l'œuvre la plus importante qu'on connaisse de lui. Il est également bien représenté aux musées de Dresde et de Vienne, et, fait remarquable, c'est dans sa patrie même qu'il est le moins connu. Les musées de Hollande ne possèdent aucun échantillon du talent de Pieter van Laer.

II

Malgré sa qualité d'inventeur et quelque habileté qu'il ait déployée dans la confection de ses œuvres, le Bamboche est loin, toutefois, d'approcher de la perfection à laquelle atteignirent les deux élèves de Frans Hals, Brauwer et Adriaen van Ostade.

On sait peu de chose de l'existence d'Adriaen Brauwer. On croit qu'il naquit à Haarlem en 1608, et qu'il mourut à Anvers en 1641. Entré de bonne heure dans l'atelier de Frans Hals, la légende raconte qu'il fut tyrannisé et maltraité par son maître. Suivant elle, Hals aurait soumis son élève aux plus indignes traitements pour le forcer à produire des petits tableaux dont il tirait ensuite des prix élevés, rapidement dissipés dans d'ignobles orgies. Brauwer, continue la légende, parvint à se dérober à ce rude esclavage, il s'enfuit; mais par la conduite qu'il mena dans la suite, il montra combien il était peu digne de la liberté qu'il avait si péniblement reconquise. Ses biographes, en effet, nous le dépeignent s'adonnant à l'ivrognerie, traînant de ville en ville une existence dissipée et mourant jeune, épuisé par la débauche.

Qu'y a-t-il de vrai dans ce sombre tableau? Quelle part faut-il faire à la malignité des contemporains et aux fantaisies de l'histoire? Nul ne saurait le dire au juste, mais il faut avouer que les œuvres de Brauwer justifient singulièrement son aventurière renommée. Ses compositions qui, pour la plupart, représentent des gens du peuple en train de manger et de boire, sont trop exacte-

140 HISTOIRE DE LA PEINTURE HOLLANDAISE.

ment rendues pour n'avoir point été inspirées par la na-

FIG. 32. — ADRIAEN BRAUWER.
Le Fumeur. (Musée du Louvre, galerie La Caze.)

ture même, et la persistance qu'elles affectent, semble

démontrer que l'élève de Frans Hals n'imita point seulement la touche hardie et spirituelle de son maître, mais encore sa conduite singulièrement sujette à caution.

On est d'autant plus fondé à regretter ces excès que c'est à eux sans doute qu'il faut attribuer l'extrême rareté des œuvres de Brauwer, rareté d'autant plus regrettable que le talent de l'artiste est plus grand. Les tableaux de ce peintre charmant sont, en effet, de véritables petites merveilles d'arrangement et de coloris. Conçus dans une gamme sobre, ils présentent un modelé exquis, un fondu surprenant, un clair-obscur à la fois plein de transparence et de vérité, qualités qui, de son vivant même, valurent à Brauwer l'admiration de ses confrères et l'enthousiasme de Rubens, qui rechercha ses ouvrages[1].

La pénurie des ouvrages de Brauwer se manifeste jusque dans les musées. On n'en rencontrerait qu'un seul au Louvre, si M. La Caze n'en avait légué quatre autres avec sa galerie, un *Intérieur de cabaret* (42), un *Homme taillant une plume* (43), *l'Opération* (44), *le Fumeur* (45). Les musées de Hollande n'en portent à leur actif qu'un seul; il se trouve à Haarlem. Le musée de Berlin en compte un certain nombre, mais leur authenticité n'est pas des plus évidentes. Le musée de Munich et celui d'Augsbourg sont les mieux fournis, non seulement comme quantité, mais aussi comme qualité.

Avec Adriaen van Ostade, son camarade d'atelier, son

[1]. Rubens après sa mort fit enlever le corps de Brauwer qui avait été enseveli au cimetière des Pestiférés, et le fit enterrer dans l'église des Carmes. Il avait même projeté de lui faire élever un superbe monument; mais la mort le surprit avant qu'il eût pu réaliser son projet.

condisciple et son ami, nous voici sur un autre terrain. Smith évalue à près de quatre cents le nombre des ouvrages connus de cet excellent peintre, et ses dessins, aussi bien que ses eaux-fortes, prouvent une vie d'acti-

FIG. 33. — ADRIAEN VAN OSTADE.
La Famille rustique.

vité, d'honnêteté et de labeur que les biographes, du reste, s'empressent de confirmer.

Adriaen van Ostade naquit à Haarlem en décembre 1610. Son père, selon toute apparence, était tisserand; il avait quitté le village d'Ostade, aux environs d'Eindhoven, pour échapper aux persécutions religieuses. Établi en 1605 à Haarlem, il se maria, et de ce mariage naquirent huit enfants. De ces enfants Adriaen fut le troisième et Isaak, dont nous aurons bientôt à nous occuper, fut le dernier. Adriaen s'adonna de bonne heure

FIG. 34. — ADRIAEN VAN OSTADE.
Les Joueurs de boule.

à la peinture. Il entra en apprentissage chez Frans Hals, qui le prit en affection et développa ses heureuses quali-

Fig. 35. — ADRIAEN VAN OSTADE.
Causerie rustique.

tés. Il se maria deux fois, mena une existence de bon bourgeois, acquit une assez grosse fortune et mourut, à

FIG. 36. — ADRIAEN VAN OSTADE.
La Danse villageoise.

la fin d'avril 1685 estimé de ses concitoyens et regretté de ses amis.

De même que son camarade Brauwer, Ostade se fit une spécialité des scènes populaires et paysannes. Les cabarets, les auberges de village, les hôtelleries, les scènes rustiques, occupèrent continuellement son pinceau ; mais il ne s'attacha point, comme son ami, à représenter des orgies, des batailles, des aventures crapuleuses ; ses *gueux* sont de braves gens s'abandonnant à la gaieté, aimant à chanter et à boire, professant pour le jeu de boules et pour les quilles une tendresse spéciale ; mais, le plus souvent, ce sont d'honnêtes pères de famille détestant les querelles, ne s'enivrant que juste ce qu'il faut, plutôt affectueux que rancuniers, battant rarement leur femme, ne frappant jamais les enfants, et s'ils aiment à rire, c'est

> Pour ce que rire est le propre de l'homme.

Cette différence était à noter, car, selon nous, on n'en a point assez tenu compte. On peut reprocher à Ostade de s'être complu dans la représentation des joies triviales, des jouissances grossières, de ce qu'au xviie siècle on appelait des « sujets bas » ; on peut lui en vouloir d'avoir été insensible à la beauté des traits, à l'élégance des formes, à la grâce des mouvements, d'avoir caressé d'un crayon amoureux des êtres mal construits, trop courts et d'une laideur repoussante ; on ne peut l'accuser d'avoir consacré son pinceau à reproduire les dépravations de la lie sociale de son temps.

Ces laideurs, du reste, il les fait oublier par sa facture merveilleuse, et personne plus que lui ne montre

comment les artistes, en dépit des plus grands défauts, peuvent, grâce à la perfection de certaines qualités, charmer les regards et plaire à l'esprit le plus prévenu.

FIG. 37. — ADRIAEN VAN OSTADE.
Les Musiciens ambulants. (Musée de La Haye.)

Or les qualités d'OSTADE sont nombreuses. A un sentiment très vif de la nature et du pittoresque il joint une habileté technique incomparable et une rare perception

de l'harmonie des couleurs, qui transforment chacun de ses ouvrages en un régal pour les yeux.

La limpidité admirable de son clair-obscur et le beau ton doré de sa couleur ont même fait dire à ceux qui voient la main de Rembrandt partout dans l'École hollandaise, que notre peintre avait été l'élève du grand maître. Rien ne confirme cette supposition; il semble même que ce soient là, chez Ostade, des qualités éminemment personnelles, natives en quelque sorte, car elles se montrent sous son pinceau dès le premier jour. Par contre, on remarque, vers le milieu de sa carrière, une curieuse transformation. Les carnations légèrement dorées et d'un éclat extraordinaire, qu'on admire dans sa première manière, deviennent un peu plus rouges et s'harmonisent davantage avec le violet chaud des costumes, dont l'emploi devient plus fréquent; puis, aux derniers temps de sa vie, les carnations deviennent tout à fait rougeâtres et les ombres perdent de leur transparence. Toutefois, ce n'est qu'aux extrêmes limites de son activité que ces défauts se remarquent. La *Réunion villageoise* du musée d'Amsterdam et le *Ménétrier* du musée de La Haye, qui sont datés, le premier, de 1671 et le second de 1673, conservent encore la sûreté de pratique, la fraîcheur de coloris, la franchise et la gaieté des œuvres de sa jeunesse. On ne se douterait pas que le peintre avait alors dépassé soixante ans.

Les ouvrages les plus justement célèbres d'Adriaen van Ostade, qui figurent dans les grandes collections publiques, sont, par ordre de date : le *Joueur d'orgue*, du musée de Berlin (1640); l'*Intérieur d'une chaumière*, au Louvre (1642); les *Paysans au cabaret*, à Munich (1647); le *Char-*

latan, à Amsterdam (1648); *Ménétriers et chanteurs,* au palais de Buckingham (1656); *Réunion devant une ferme,* au musée de l'Ermitage (1661); les *Paysans,* du musée van der Hoop, qui sont de la même année; le *Maître d'école,* au Louvre (1662); les *Paysans dans une auberge,* du musée de La Haye (1662); l'*Artiste à son chevalet,* du musée de Dresde (1665), et probablement aussi de la même date, l'*Atelier du peintre,* du musée d'Amsterdam, enfin les deux tableaux que nous avons déjà mentionnés.

Nous avons dit qu'Isaak van Ostade était le dernier enfant de la nombreuse famille dans laquelle, par ordre de primogéniture, Adriaen occupait le troisième rang. Il fut en outre l'élève de son frère. Tout d'abord s'inspira de son maître, s'adonna aux sujets qui avaient si bien réussi à son aîné, et représenta des intérieurs villageois; mais bientôt il se manifesta sous sa forme personnelle dans des scènes champêtres qu'il anima d'hommes et d'animaux, d'un dessin correct, d'une vérité remarquable et d'un charme étonnant de coloris. Smith, qui a catalogué ses œuvres, lui attribue cent douze ouvrages, chiffre relativement important, si l'on tient compte de la brièveté de son existence; car, né en 1621, il mourut en 1657 à l'âge de trente-six ans. Ses tableaux, malgré leurs qualités éminentes, furent pendant longtemps beaucoup moins recherchés des amateurs que ceux de son frère. Ce fut en Angleterre qu'on commença à les payer des prix considérables; ce qui explique qu'ils soient assez rares dans les collections publiques du continent. Le Louvre possède quatre tableaux d'Isaak van Ostade et tous de belle qualité: la *Halte de voyageurs à la porte d'une hôtellerie* (376), œuvre brillante, fièrement touchée et d'un beau

coloris, la *Halte* (377), un *Canal gelé en Hollande* (378), d'un clair-obscur supérieur et d'une extrême clarté, et un

FIG. 38. — CORNELIS DUSART.
La Kermesse de village. (Musée d'Amsterdam.)

Autre Canal gelé (379), d'une facture moins puissante. Le musée de l'Ermitage possède trois ouvrages du maître, le musée de Berlin en compte un pareil nombre, et le musée d'Amsterdam deux, dont un seul remarquable.

ISAAK ne fut pas le seul peintre de mérite qui sortit de l'atelier d'ADRIAEN VAN OSTADE. Celui-ci forma encore CORNELIS BEGA, CORNELIS DUSART, MICHIEL VAN MUSSCHER, RICHARD BRACKENBURGH et JAN STEEN.

CORNELIS BEGA, né à Haarlem en 1620, mort en 1664, affectionna les mêmes sujets que son maître et, comme lui, peignit des intérieurs de paysans. Dessinateur un peu plus châtié, cultivant davantage le respect de la forme, un peu plus soucieux de la beauté de ses personnages, BEGA, pour tout le reste, est très inférieur à OSTADE. A voir son exécution sèche, sa facture épaisse, ses carnations rougeâtres et ses ombres opaques, on se demande comment il a pu négliger à ce point les préceptes et les exemples qui lui furent prodigués.

CORNELIS DUSART (1660-1704), au contraire, fut le sectateur fidèle d'OSTADE. C'est lui de tous ses élèves qui s'en rapproche le plus, sinon comme procédé, du moins comme modèles, comme ensemble d'exécution et comme esprit. Son *Marché aux poissons*, du musée d'Amsterdam, est un tableau excellent et qui suffirait, à lui seul, pour reveler sa descendance. Toutefois, il n'y faudrait point chercher cette admirable couleur ambrée qui donne tant de charme aux ouvrages d'Ostade, non plus que sa touche moelleuse et fondue. Ici le faire est plus tapoté et le coloris argenté n'a ni la même douceur ni la même harmonie. MICHIEL DE MUSSCHER (1645-1705), lui, ne fit guère que des petits portraits, où l'influence de TERBURG et de VAN DEN TEMPEL, ses premiers professeurs, se fait bien plus sentir que celle d'Ostade. Mais JAN STEEN (1626-1679) et RICHARD BRACKENBURGH (1650-1702) restèrent pieusement fidèles aux sujets dont

leur maître était le promoteur: celui-ci, interprétant des

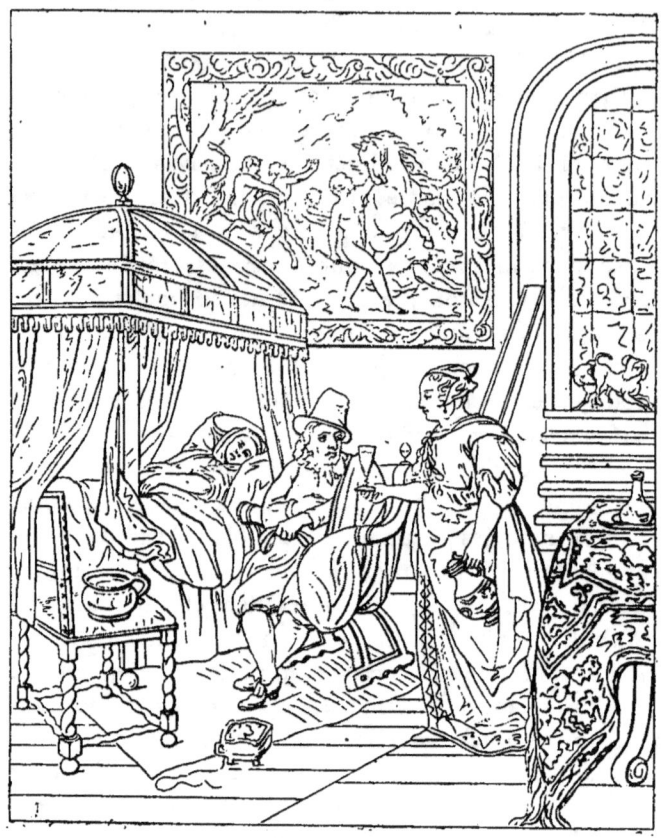

FIG. 39. — JAN STEEN.
La Consultation. (Musée de La Haye.)

scènes identiques avec une transparence moindre, une

forme moins serrée, un modelé plus faible, une exécution plus sommaire [1]; celui-là, en se créant par son talent et son esprit une place à part dans l'École hollandaise.

On peut dire, en effet, que de tous les peintres de genre, JAN STEEN est celui qui possède le plus d'invention, d'esprit caustique, d'humour et de verve. En outre, quand il veut s'en donner la peine, il ne le cède à aucun autre maître comme composition, comme subordination, comme clair-obscur, comme modelé, comme animation et comme finesse de touche. M. van Westhreen, qui s'est fait son historien, le compare à Raphaël. M. Waagen dit qu'après Rembrandt, il est le maître le plus original qui soit en Hollande ; c'est assurément aller trop loin. STEEN, quand il le veut, est un artiste absolument supérieur ; malheureusement il ne veut pas toujours, et alors sa couleur se fait pâteuse, sa facture triviale, son ordonnance commune, l'aspect général de ses tableaux est lourd et monotone; mais, pour peu qu'il se relève, il redevient et reste un maître exquis.

Ces inégalités si extraordinaires dans sa facture s'expliquent, paraît-il, par la vie irrégulière que mena le peintre. Né à Leyde, fils d'un brasseur, il contracta, dans la maison paternelle, l'amour de la bonne chère et de la boisson. Son père, qui l'envoya à Utrecht étudier chez NICOLAAS KNUFFER, puis à Haarlem chez ADRIAEN VAN OSTADE et finalement à La Haye chez VAN GOYEN, semble lui avoir inspiré, par ces déplacements successifs, le goût des voyages, mais sans beaucoup améliorer ses mœurs. On rapporte, en effet, que, chez son dernier maître,

1. Voir *la Saint-Nicolas* du musée d'Amsterdam.

STEEN compromit si bien la fille du logis, qu'il fut obligé de la prendre pour femme. Le fait est qu'il épousa,

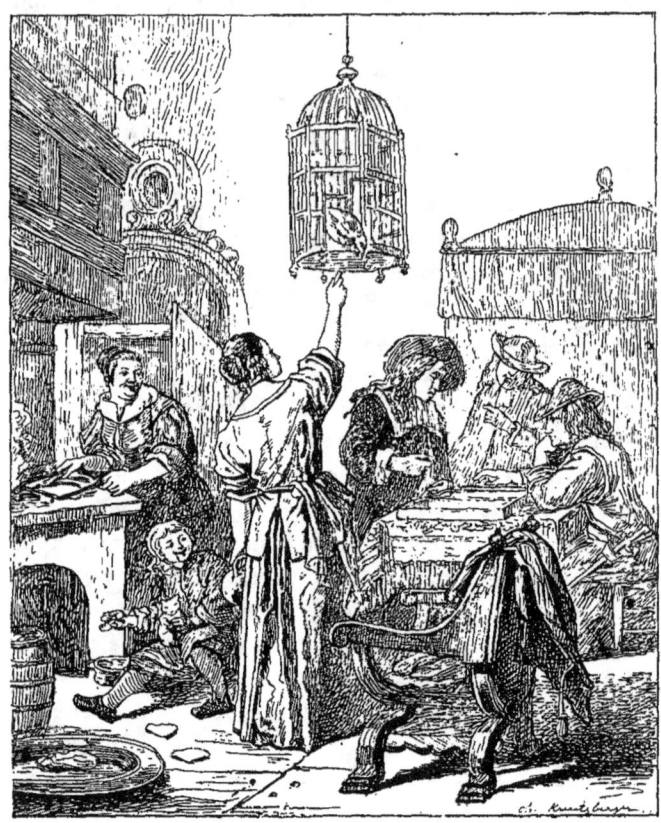

FIG. 40. — JAN STEEN.
Le Perroquet (Musée d'Amsterdam.)

en 1649, Marguerite van Goyen dont il eut quatre enfants. Plus tard (1673), devenu veuf, il se remaria avec la veuve d'un libraire et mourut en 1679.

C'est au musée d'Amsterdam qu'on peut le mieux juger JAN STEEN dans ses diverses manières, — nous entendons les bonnes. La *Fête du prince* notamment est une pure merveille de finesse et de composition. La scène baigne dans une belle lumière ambrée, l'animation est

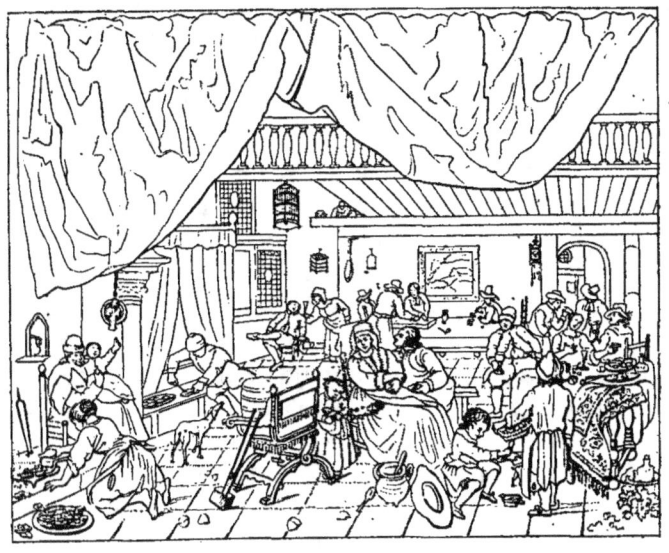

FIG. 42. — JAN STEEN.
La Représentation de la vie humaine. (Musée de La Haye.)

surprenante, les personnages sont nombreux, les poses sont vraies, les physionomies pleines d'accent, d'entrain et de gaieté; le modelé est rendu avec une justesse étonnante, et la composition est équilibrée avec une précision qu'on n'est guère en droit d'attendre d'un homme dont l'existence fut aussi décousue. Enfin la couleur, tout en

restant généralement mince, présente des clairs empâtés avec beaucoup d'art sur un fond d'une délicate et surprenante légéreté. Le *Perroquet* est d'une exécution toute différente, mais non moins belle. Ici, lumière argentée, empâtements solides, ton local vigoureux, mais avec des dégradations d'une finesse délicieuse, arrangement d'une grande simplicité, mais d'une habileté étonnante. Dans *la Saint-Nicolas*, le faire est un peu plus lourd, mais la composition est supérieurement agencée. Au musée de La Haye, sa *Représentation de la vie humaine*, qui ne compte pas moins de vingt personnages, est tout aussi extraordinaire que la *Fête du prince*, pendant que sa *Ménagerie*, traitée comme le *Perroquet*, place son auteur dans le voisinage de Pieter de Hooch.

Steen ne s'est pas borné à peindre des scènes de cabaret. Son pinceau humoriste, on vient de le voir, s'est plu à retracer des épisodes nombreux de la vie de famille. Il choisit, il est vrai, de préférence ceux qui se rapprochent de ses goûts joyeux, fête de saint Nicolas, fête des Rois, etc. Sa verve gouailleuse aime aussi à s'exercer aux dépens des médecins, et à faire comparaître ces personnages moroses devant de jolies filles malades du mal d'amour. Le joyeux compère s'est même oublié parfois à interpréter des scènes bibliques; mais il s'en faut de beaucoup que dans ces derniers ouvrages Steen atteigne à la perfection. Il est, au reste, dans l'ensemble de son œuvre, un nombre relativement considérable de tableaux où son dessin, parfois aussi correct que celui de Terburg, s'enfle et devient épais comme celui de Jordaens; où sa touche, souvent aussi fine que celle de Metzu, perd de sa netteté et ne peut plus produire

qu'une ébauche; où son exécution, souvent aussi serrée que celle d'Ostade, devient tout à coup lâchée, abandonnée, impuissante. Et l'on s'étonne d'autant plus de rencontrer ces lacunes qu'elles ne se rapportent ni aux commencements ni à la fin de l'artiste, et que dès lors on ne peut les attribuer ni à un apprentissage difficile ni à une défaillance prématurée. Sont-elles le résultat de l'intempérance si fort reprochée à Jan Steen, de ses excès, de ses folles équipées ? Nous serions tentés de le croire si, comme le prétend Smith, il fut un temps où l'on trouvait des œuvres de Steen dans toutes les auberges de Leyde, de Delft et de La Haye.

Les quelques peintres de scènes de cabaret et d'épopées paysannes dont il nous reste à parler, les Van der Poel, les Zorg, les Heemskerk, les Saftleven, les Droochsloot, les Molenaer, sont loin d'atteindre à la hauteur des maîtres dont nous venons de retracer hâtivement la biographie. Néanmoins ils sont intéressants, variés, sincères, originaux, pleins de talent, et dans toute autre école, moins riche en maîtres de premier ordre, ils nous arrêteraient des heures entières. Ici nous ne pouvons consacrer que quelques lignes à chacun d'eux.

On ne sait rien sur la vie d'Egbert van der Poel. On croit qu'il naquit à Rotterdam. C'est autour de 1650 qu'on voit apparaître ses meilleurs tableaux. Les biographes inscrivent 1690 comme date de sa mort. Quoique son nom rappelle surtout des incendies (jamais peintre ne brûla autant de maisons, de fermes, de chaumières que Van der Poel), il peignit aussi de petites scènes dans le goût d'Ostade. Sa *Maison rustique,* du

Louvre, et l'*Intérieur*, que possède de lui le musée d'Amsterdam, en font foi. On connaît également de lui quelques natures mortes. Ces dernières sont assurément ses meilleurs tableaux, et son pinceau lourd et épais, sa couleur fausse et terne, quand il s'agit de repré-

FIG. 42. — EGBERT VAN DER POEL.
Intérieur rustique. (Musée d'Amsterdam).

senter des hommes, deviennent alertes, vrais et spirituels dès qu'il s'attaque aux casseroles et aux pots.

HENDRICK MAARTENS ROKES, surnommé ZORG OU SORGH, est un maître moins incendiaire et mieux inspiré. Né à Rotterdam en 1621, on dit qu'il reçut des leçons de TENIERS; mais son talent se rapproche beaucoup plus d'OSTADE, et, dans quelques ouvrages, l'influence de BRAUWER apparaît clairement dans sa facture. Ses meil-

leures œuvres sont au musée de Dresde et représentent une *Famille de paysans* et un *Intérieur de taverne*. Le Louvre possède de lui une *Cuisine* qui fait bien juger de son talent, et le musée Van der Hoop, à Amsterdam, un *Marché aux poissons,* qui, comme coloris, est un de ses meilleurs tableaux. Zorg mourut en 1682.

C'est en cette même année que mourut Cornelis Sacht-leven ou Saftleven. Comme Zorg, il était né à Rotterdam, mais en 1606, c'est-à-dire quinze ans plus tôt. Comme lui aussi, il s'inspira d'Ostade, mais avec moins de finesse et de bonheur. Sa couleur est généralement froide et opaque, son procédé manque d'ampleur. Souvent il s'oublie à représenter des scènes grivoises, souvent aussi il meuble ses compositions d'animaux assez fidèlement représentés. Il excelle surtout à peindre des volailles. On trouve fort peu de ses œuvres en Hollande. Le Louvre possède un portrait de lui, signé et daté de 1629; le musée de Berlin, *Adam nommant les animaux;* celui de Cologne, un *Concert de chats*. On trouve également son nom sur le catalogue de l'Ermitage et de Copenhague.

Egbert van Heemskerk n'est guère connu non plus dans son pays, et les biographes ne nous révèlent sur lui que deux dates : celle de sa naissance, 1610 ; celle probable de sa mort, 1680. On l'avait surnommé Heemskerk des Paysans à cause de ses modèles préférés. Au Louvre, on peut voir deux *Tabagies* de sa main qui sont de qualité ordinaire. Son fils, qui porta le même prénom, naquit comme lui à Haarlem et fut son élève; mais, moins sédentaire que son père, il s'expatria et alla en Angleterre. Il peignit aussi des paysans, des

tabagies, des cabarets. EGBERT HEEMSKERK *le Jeune* avait vu le jour en 1645; il mourut à Londres en 1704.

Nous n'avons que fort peu de chose à dire de JOOST CORNELISZ DROOCHSLOOT, qui, dans un genre plus archaï-

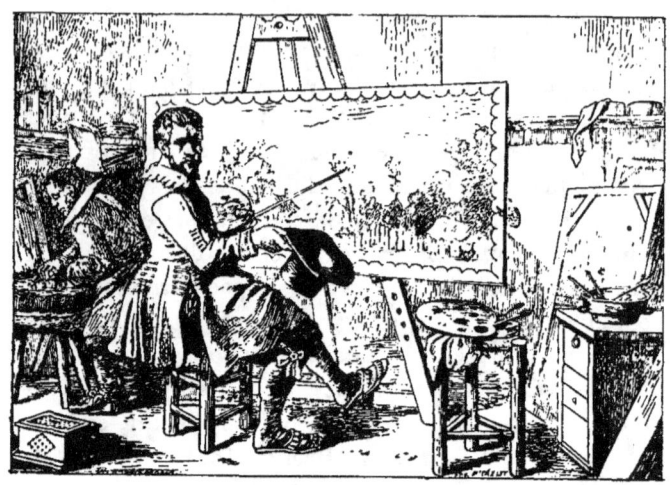

FIG. 43. — JOOST CORNELISZ DROOCHSLOOT.
Le Portrait du peintre. (Cabinet de l'auteur.)

que, consacra, lui aussi, son pinceau aux kermesses et aux scènes paysannes. Nous savons qu'il passa sa vie à Utrecht. En 1616, il se faisait recevoir dans la gilde de cette ville; en 1624, il en était chef homme; en 1638, il devenait doyen de l'hôpital Saint-Job, et il vivait encore en 1666. Le musée de La Haye possède de lui deux tableaux qui font connaître sa facture un peu sommaire. Son auto-portrait, dont nous donnons ici la reproduction, nous fait connaître ses traits.

Quant aux Molenaer, ils sont au nombre de trois : Barthélemy, Nicolaas ou Claes et Jan-Miense Molenaer. Le plus habile et le meilleur de tous est le dernier. Il sut, dans une gamme très sobre, mais fort savamment graduée, représenter des intérieurs de paysans et des scènes de la vie rustique. Sa couleur est chaude et claire, son dessin spirituel, sa touche pleine de verve et d'animation. En outre, on trouve en lui un vif sentiment des convenances et son esprit est de bon aloi. Tout en gardant une saveur très-personnelle, il tient cependant de Steen, de Brauwer et d'Ostade.

Nicolaas interpréta des scènes d'un caractère un peu plus relevé, des vues de villes, quelques incendies. Sa peinture est moins transparente, dans des gammes moins chaudes ; ses personnages sont moins spirituels ; un de ses tableaux, au musée de Rotterdam, représentant une *Blanchisserie,* est un bon échantillon de sa manière. Quant à Barthélemy, nous ne savons rien sur lui.

III

A cette compagnie nombreuse et bien fournie de peintres qui consacrèrent leur temps et leurs soins aux joies rustiques et aux intérieurs modestes, l'École hollandaise peut opposer un autre groupe, non moins nombreux, d'artistes aussi bien doués, qui choisirent leurs sujets et leurs types dans les rangs élevés de la société et se firent ainsi les peintres attitrés des salons et des boudoirs.

A la tête de ce nouveau groupe il faut placer Gérard

TERBURG. Né à Zwolle en 1608 et mort à Deventer en 1681, TERBURG ou TERBOCH (car s'il est plus connu sous le premier de ces noms, c'est le second qu'on rencontre le plus souvent au bas de ses tableaux), TERBURG, disons-nous, reçut ses premières notions de peinture dans la maison paternelle même, et, jeune encore, quitta la Hollande pour parcourir l'Allemagne et l'Italie. Se trouvant à Munster en 1646, au moment où fut signé le fameux Traité, il réunit dans un seul tableau, demeuré justement célèbre, les portraits de tous les plénipotentiaires du Congrès. Ce tableau excita une telle admiration par la ressemblance de chaque figure et par la vérité de l'ensemble, que l'ambassadeur d'Espagne emmena son auteur à Madrid, où TERBURG devint rapidement le peintre à la mode. La vogue qui s'attacha à ses œuvres fut bientôt si grande que, craignant l'animosité que ses succès excitaient parmi ses confrères espagnols, TERBURG s'enfuit, passa à Londres, habita Paris pendant quelque temps, et finalement retourna dant son pays natal. Après avoir séjourné à Haarlem, il alla s'établir à Deventer, où il se maria. Son grand talent, sa fortune, ses hautes relations lui attirèrent l'estime publique; il fut nommé bourgmestre de sa ville d'adoption et mourut en 1681, sans laisser de postérité.

Les tableaux de TERBURG appartiennent « au genre », dans l'acception la plus exacte de ce mot. Rarement ils comprennent plus de trois personnages, souvent ils n'en comptent qu'un seul; mais, par la vérité de l'aspect, par l'exactitude du costume, par le soin qui préside à l'exécution des accessoires, ces petits tableaux deviennent de véritables pages d'histoire. Par fois le

peintre élargit son cadre comme dans cette *Paix de Munster*, dont nous parlions à l'instant, ou encore comme dans cet autre tableau qu'on voit à l'hôtel de ville de Deventer et qui représente le conseil communal tout entier. Mais c'est surtout par des compositions moins compliquées qu'il s'est rendu célèbre, et sa réputation n'est que justice, car ces petits ouvrages sont, pour le plus grand nombre, de véritables chefs-d'œuvre.

On ne sait en effet, ce qu'il faut le plus admirer en lui, ou de son dessin d'une correction merveilleuse, ou de l'étonnante harmonie de sa couleur, ou de la finesse de son exécution, qui n'a cependant rien de sec ni de léché. Animé au plus haut point du sentiment du pittoresque, il évite la monotonie dans un genre qui semble cependant singulièrement borné, et par quelques tons vigoureux il sait communiquer à sa composition une chaleur de coloris qui accentue la lumière fine et douce dans laquelle baigne l'ensemble de son tableau.

A tous ces points de vue, on peut donc le considérer comme le créateur d'un genre dans lequel plusieurs maîtres après lui se sont distingués, mais où il est resté au premier rang et n'a été dépassé par personne.

Smith, qui a catalogué son œuvre, compte quatre-vingt-dix tableaux de lui. Dans ce chiffre relativement élevé (étant donné le temps qu'il a fallu au peintre pour parfaire chacune de ces œuvres exquises) ne sont pas compris les très nombreux portraits que Terburg a semés le long de son chemin. On voit que l'artiste était à la fois preste et laborieux. Nous nous bornerons à indiquer seulement les principaux d'entre ces petits chefs-d'œuvre, ceux qui sont les plus connus.

Le Louvre possède cinq tableaux de Terburg, en y comprenant la *Leçon de lecture* de la galerie La Caze.

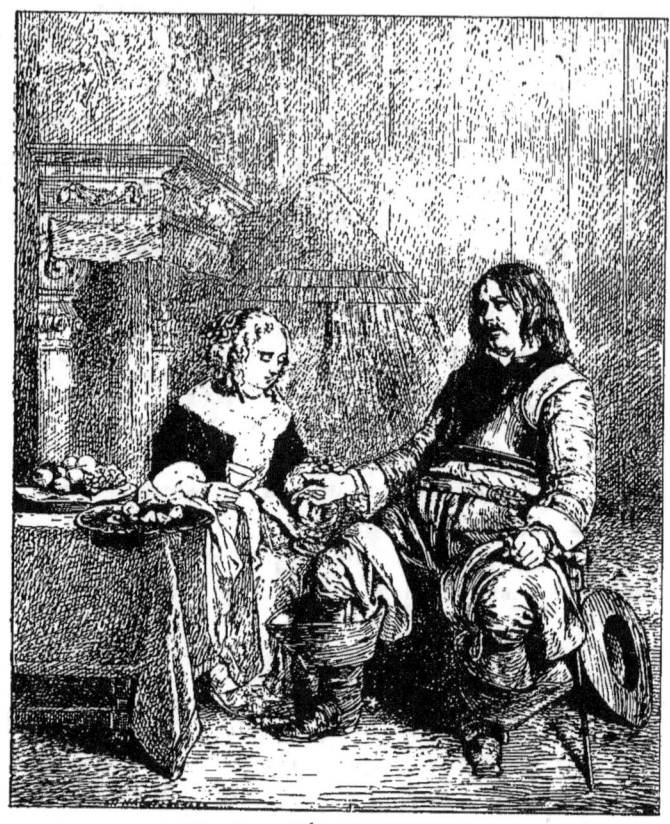

FIG. 44. — GÉRARD TERBURG.
Militaire offrant des pièces d'or à une jeune femme. (Musée du Louvre.)

Les quatre autres sont : la *Leçon de musique* (n° 527), le *Concert* (n° 528), l'*Assemblée d'ecclésiastiques* (529),

et enfin un *Militaire offrant des pièces d'or à une jeune femme* (526), pure merveille qui a obtenu les honneurs du Salon carré. En Hollande, le musée de La Haye possède le *Portrait du peintre,* debout, tourné de trois

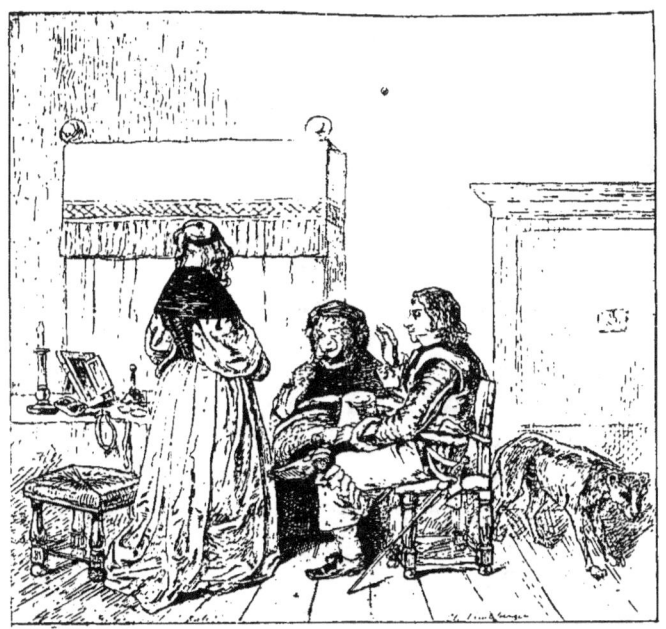

FIG. 45. — GÉRARD TERBURG.
Le Conseil paternel. (Musée d'Amsterdam.)

quarts, la tête couverte d'une perruque blonde et pour le reste vêtu de noir — l'une des peintures les plus surprenantes d'énergie, de coloris chaud et puissant, de fini et de rendu de toute l'École — et la *Dépêche,* qui approche comme exécution du *Militaire* du Louvre.

Le musée d'Amsterdam possède également le *Portrait du peintre,* mais cette fois en buste, un autre portrait qu'on dit être celui de *sa Femme,* et une page délicieuse, le *Conseil paternel,* qui malheureusement a beaucoup souffert. On trouve encore des œuvres importantes de TERBURG à l'Ermitage, à Dresde, à Cassel, etc.

De tous les artistes hollandais, GABRIEL METZU est assurément celui qui se rapproche le plus du maître dont nous venons de parler. Il est presque le seul qui mérite de lui être comparé. Fils de JACQUES METZU, également peintre et né à Leyde en 1640, GABRIEL METZU ne mena point comme TERBURG une existence voyageuse. Le seul déplacement qu'il se permit en sa vie fut d'aller de sa ville natale à Amsterdam Il s'y établit et, en 1659, y obtint le droit de bourgeoisie. On croit qu'il mourut dix ans plus tard, en 1669. Il est difficile d'avoir une existence plus simple et moins sujette aux aventures. En sa jeunesse, il se lia d'amitié avec STEEN, et paraît avoir conservé avec lui de longues et affectueuses relations; mais si parfois METZU emprunte à son ami quelque peu de sa verve et de sa mimique pleine d'entrain et d'accent, le plus souvent il s'inspire de TERBURG et s'efforce de devenir son rival. Comme lui, il choisit ses modèles dans les classes supérieures de la société, et ce n'est qu'exceptionnellement qu'il s'attarde à des scènes populaires, dans le goût de son *Marché aux légumes,* du Louvre. Comme invention, comme expression et facilité d'exécution, s'il est au premier rang à côté de STEEN et d'OSTADE, pour le choix des sujets, pour le goût, la grâce, l'expression, la bonne humeur distinguée il est à peu près sans rival. Quant à son exécution, elle est

merveilleuse. Le fini n'exclut pas en lui la hardiesse de
la touche. La profondeur, la clarté, l'éclat, l'harmonie,

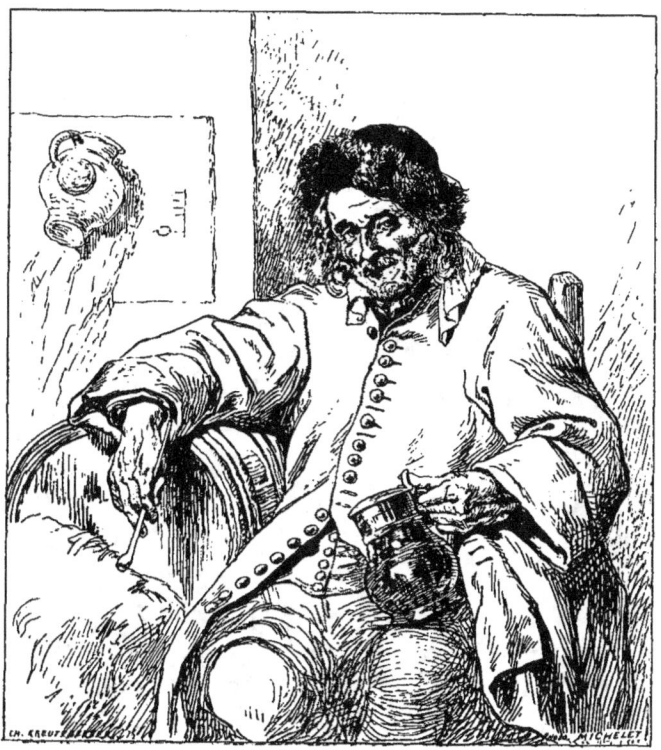

FIG. 46. — GABRIEL METZU.
Le Vieux buveur. (Musée d'Amsterdam.)

tout se trouve réuni dans ses petits ouvrages pour en
faire autant de bijoux d'un prix inestimable.

Les tableaux les plus fameux de METZU sont, avec son

Marché que nous venons de citer, le *Militaire recevant*

FIG. 47. — GABRIEL METZU.
Le Déjeuner. (Musée d'Amsterdam.)

une jeune dame, également au Louvre, la *Jeune Fille écrivant* et le *Portrait du chasseur* du musée de La Haye, la

Dame avec sa fille et un cavalier, du musée de l'Ermitage, le *Déjeuner* et le *Vieux Buveur*, du musée d'Amsterdam. Parmi ses scènes populaires, il nous faut citer le *Roi de la fève*, de Munich, et ses *Marchandes de volaille*, de Dresde. Metzu peignit en outre des portraits de grandeur naturelle et quelques représentations allégoriques ; mais dans ces deux derniers genres nous n'avons pas à signaler d'œuvre hors ligne.

Parmi les peintres des élégances hollandaises, Gaspard Netscher nous paraît tenir le troisième rang. Né à Heidelberg, en 1639, Gaspard encore au berceau n'échappa que par miracle à une mort terrible. Sa mère, pour éviter d'être massacrée par les soldats qui assiégeaient la ville, dut se réfugier dans un château, où elle vit les deux aînés de ses enfants mourir de faim sous ses yeux. Pour que les deux autres n'eussent pas à subir un sort pareil, cette courageuse femme franchit les lignes d'investissement, emportant sa progéniture dans ses bras et arriva exténuée et presque morte de misère et de faim à Arnhem. Là, elle fut recueillie par le D^r Tullekens, qui se chargea de l'éducation de ses enfants. Tout d'abord Gaspard fut destiné à la médecine ; mais, ses goûts et ses aptitudes le portant vers la peinture, on le mit en apprentissage chez un peintre d'oiseaux et de gibier, nommé Koster, et plus tard on l'envoya à Deventer chez Terburg, où il se perfectionna. C'est à cette dernière école qu'il apprit l'arrangement délicat des figures et qu'il puisa ce sentiment de l'élégance qui le font, sur un point, l'égal de Terburg et de G. Metzu; mais ce qu'il ne put jamais acquérir, c'est le clair-obscur du premier, la correction de dessin ni la finesse de touche

du second, non plus que les empâtements, l'harmonie,

FIG. 48. — GASPARD NETSCHER.
Le Concert. (Musée de La Haye.)

le naturel exquis de l'un et de l'autre. Ses meilleures

œuvres, comparées à celles de son maître, semblent sèches, dures, froides, maniérées.

Cette infériorité relative n'empêcha pas Netscher d'obtenir, de son vivant, une vogue très grande et de très vifs succès. On connaît de lui un nombre considérable de portraits, portraits de femmes surtout, vêtues de robes de satin blanc qu'il excellait à rendre. Parmi ces portraits, il s'en trouve d'historiques et qui nous intéressent à double titre, car Netscher ayant séjourné à Paris y peignit un certain nombre de personnages de la cour de Louis XIV. Tels sont le *Portrait de Mme de Montespan* et celui du *Duc du Maine,* qui se trouvent actuellement au musée de Dresde.

Gaspard Netscher eut deux fils, Théodore (1661-1732) et Constantin (1670-1722), qui suivirent l'un et l'autre la carrière paternelle. Élèves et imitateurs de leur père, ils furent très goûtés de leurs contemporains · mais la postérité s'est montrée plus sévère et n'a pas ratifié le jugement trop bienveillant qu'on avait porté sur leur talent froid et affecté.

Comme Gaspard Netscher, Frans van Mieris (1635-1681) se plut à être l'interprète des élégances néerlandaises; et, comme lui aussi, il fut le fondateur d'une dynastie de peintres; de là ce nom de Frans le Vieux qu'on lui donna pour le distinguer de son petit-fils. Élève de Gérard Dov, il fit voir de très-bonne heure des dispositions si heureuses que son maître n'hésita point à le qualifier du titre de « prince de ses élèves ». Mais s'il parvint à se montrer, pour l'élégance des poses et l'agencement de ses personnages, le disciple distingué de Gérard Dov, sous le rapport du clair-obscur, de

l'empâtement, de la délicatesse d'exécution, il demeura,

FIG. 49. — WILLEM VAN MIERIS.
La Boutique de l'épicier. (Musée de La Haye.)

lui aussi, très inférieur à son modèle; et s'il égala son maitre comme finesse, il resta bien loin en arrière de lui

comme moelleux et comme fondu. Ses œuvres se distinguent même par une sécheresse relative, qui chez son fils Willem (1662-1747), et surtout chez son petit-fils Frans le jeune (1689-1763), devient absolument fatigante et désagréable.

Les œuvres de Frans van Mieris, payées fort cher de son vivant, sont aujourd'hui beaucoup moins estimées. Néanmoins il en est qui méritent toute l'attention des connaisseurs. Le *Portrait du peintre et de sa femme,* au musée de La Haye, une *Dame faisant danser un épagneul,* à l'Ermitage, la *Consultation,* du musée de Vienne, sont au nombre de ces ouvrages de choix. Quant à son fils Willem, la *Boutique d'épicier,* du musée de La Haye, prouve à quelle sécheresse on peut arriver en voulant trop achever une œuvre d'intérêt médiocre.

Parmi les élèves que forma Frans van Mieris, on cite Ary de Vois, peintre non sans mérite, né à Leyde en 1641, et qui sut ajouter aux qualités de fini que lui enseigna son maître, une harmonie délicate, un modelé, une profondeur que celui-ci n'avait point retenus des enseignements et des exemples de Gérard Dov.

Mais avec l'éminent artiste dont nous venons de tracer le nom et auquel nous voici maintenant parvenus, nous allons quitter les demeures aristocratiques pour pénétrer dans des intérieurs plus modestes. Dov nous servira de transition pour pénétrer dans la quatrième classe des peintres de genre, classe qui n'est ni la moins nombreuse ni la moins brillante assurément.

IV

Né à Leyde en 1610, fils d'un peintre sur vitraux, Frison d'origine, Gérard Dov, après avoir fait un premier apprentissage chez le graveur Bartholomeus Dolendo et chez le peintre sur verre Pieter Kouwenhoven, fut placé en 1628, chez Rembrandt, et ce fut là qu'en l'espace de trois ans il apprit les merveilleux secrets qui allaient faire de lui un artiste de premier ordre.

Dès qu'il se sentit capable de voler de ses propres ailes, Gerard Dov se consacra tout entier aux sujets de la vie domestique, Il se fit l'interprète du ménage honnête et soigneux. Il fit comparaître devant lui les maîtresses économes, les ménagères industrieuses, et s'efforça d'initier le public aux joies modestes du *home* hollandais. Ce genre intime ne comportait pas de grandes dimensions, aussi tous ses tableaux sont-ils de petite taille. Les plus grands mesurent 60 centimètres de haut, et les autres sont le plus souvent beaucoup moindres. Ses compositions comptent de une à cinq figures. Rarement il aborde des sujets plus importants; les scènes animées semblent également sortir de sa sphère. Ce n'est que très exceptionnellement qu'il prend la peine de combiner une action, comme dans son *École du soir*, du musée d'Amsterdam, ou dans la *Femme hydropique* du Louvre. Le plus souvent, ses personnages sont occupés chacun dans leur coin à une besogne silencieuse et discrète. Il est, avant tout, le peintre du recueillement. En revanche, il possède au plus haut point le sens du pittoresque, et, de tous les

élèves de REMBRANDT, c'est lui qui manie le plus habile-

FIG. 50. — GÉRARD DOV.
La Femme hydropique (Musée du Louvre.)

ment le clair-obscur. Souvent il suit de près le maître comme vigueur de touche et comme transparence de

coloris, et il complète ces qualités puisées dans le fécond enseignement du grand maître, par une justesse de coup d'œil merveilleuse et une précision de facture sans précédent. Ajoutez à cela que son fini prodigieux ne dégénère jamais en sécheresse. Sa touche reste douce, libre, moelleuse ; ses ouvrages ont une telle transparence et une telle profondeur, que ses tableaux ressemblent à la nature elle-même, vue dans la chambre obscure.

Il est peu de musées en Europe qui ne comptent un certain nombre de peintures de Gérard Dov ; et toutes, ou à peu près, sont fort remarquables. Bien qu'il n'ait vécu que soixante-deux ans (car il mourut en 1675) et malgré le fini de ses ouvrages, Dov a produit, en effet, un nombre considérable de tableaux. Nous nous bornerons à signaler ceux qui se trouvent dans les collections de Paris, de la Belgique et de la Hollande, c'est-à-dire les plus accessibles au visiteur français. Le Louvre ne possède pas moins de onze tableaux de Gérard Dov, auxquels il faut ajouter le *Vieillard lisant* de la galerie La Caze, ce qui en porte le nombre à douze. Ce sont : la *Femme hydropique*, qui passe avec raison pour le chef-d'œuvre du maître et qui a reçu les honneurs du Salon carré ; *l'Aiguière d'argent*, nature morte, genre assez rare dans l'œuvre de l'artiste ; *l'Épicière de village*, le *Trompette*, la *Cuisinière hollandaise*, œuvre pleine d'éclat et la meilleure représentation que Dov ait donnée de ce sujet ; la *Femme accrochant un coq à sa fenêtre ;* le *Peseur d'or ;* l'*Arracheur de dents ;* la *Lecture de la Bible*, petite page pleine de sentiment, un *Portrait de Vieille Femme* et enfin le *Portrait du peintre*. Le musée de La Haye ne possède que deux ouvrages du maître : la

Jeune Tailleuse et une *Jeune Femme tenant une lampe à*

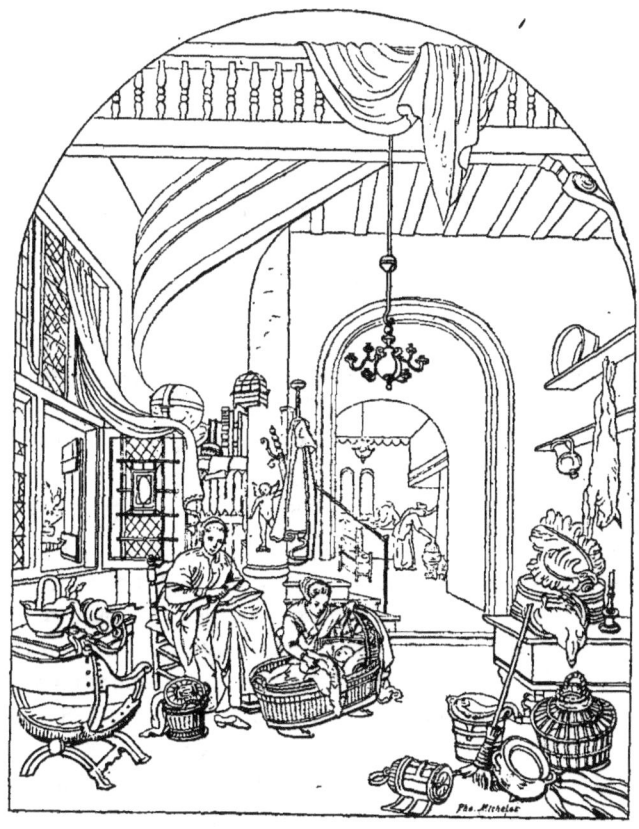

FIG. 51. — GÉRARD DOV.
La Jeune Tailleuse. (Musée de La Haye.)

la main. Plus heureux, celui d'Amsterdam nous montre un *Ermite*, la *Curieuse*, un *Portrait du maître* et l'*École*

du soir, tableau singulier, véritable tour de force, éclairé par trois lumières différentes, et où le peintre a dépensé immensément de talent pour obtenir un effet de médiocre agrément. Enfin ce musée possède encore un tableau important haut de 0m,75, large de 0m,61 et dû à la collaboration de Dov et de Nicolaas Berchem. Il représente en pied *Pieter van der Werf, bourgmestre de Leyde, et sa femme.* C'est, dans ce petit genre, un ouvrage capital.

Ceux d'entre les élèves formés par Gérard Dov qui acquirent le plus de réputation sont : Frans van Mieris et Gabriel Metzu, dont nous avons déjà parlé, Godfried Schalken, Van Slingeland, Van Tol, dont nous allons nous occuper maintenant, et Q. Brekelenkam.

Godfried Schalken naquit à Dordrecht en 1643, et mourut à La Haye en 1706. Il reçut ses premières leçons de dessin chez Samuel van Hoogstraten; de là il passa dans l'atelier de Gerard Dov, fit des progrès rapides et quitta son maître, regardé par celui-ci comme un de ses meilleurs élèves. Il alla ensuite en Angleterre, y peignit quelques portraits, notamment celui de Guillaume III, puis revint dans sa patrie, où il s'adonna aux scènes d'intérieur et surtout aux effets de lumière. Smith a catalogué ses œuvres, qui se résument en cent vingt-sept tableaux, la plupart considérés aujourd'hui comme peu intéressants, sans doute parce que les effets de lumière auxquels Schalken se plaisait ont, sous l'action du temps, considérablement changé de ton et sont devenus faux et crus, la flamme paraissant trop blanche et les chairs ayant pris une couleur de brique particulièrement désagréable.

Pieter van Slingeland (1640-1691), bien qu'il ait eu aussi l'honneur de voir cataloguer ses œuvres par Smith, qui en mentionne soixante, n'offre guère plus d'intérêt. Il ne sut qu'imiter servilement son maître en développant le côté mécanique de son travail. Il le surpassa même en fini et en précieux, mais sa facture trop poussée dégénère souvent en sécheresse. Le seul éloge qu'on puisse faire de lui, c'est de dire que les meilleurs de ses tableaux ont été parfois considérés comme de faibles ouvrages de Gérard Dov.

On peut en dire autant de Dominique van Tol, dont les ouvrages sont un véritable pastiche des œuvres du maître. C'est non seulement la même couleur, le même procédé technique, mais encore le même choix de sujets, la même expression de physionomies. Malheureusement, comme à tous les copistes, il manque à Van Tol ce feu sacré qui anime les œuvres originales. Sa couleur est plus froide, son sentiment moins vif, son modelé moins solide et sa touche plus creuse.

Parmi les petits maîtres appartenant au groupe que nous passons en revue, il nous faut encore citer Johannes Verkolje, Eglon van der Neer, A de Pape et Johannes van Staveren.

Staveren, sur la vie duquel on ne sait presque rien, peignit beaucoup d'ermites en prières et des vieilles femmes dans le genre de Gérard Dov. Dans cette spécialité il se place à la suite de Van Tol. A de Pape, sur lequel on n'a guère plus de renseignements, peignit non sans talent des scènes d'intérieur et des cuisines.

Eglon van der Neer (1643-1703) fut élève de son père, le célèbre paysagiste Aart van der Neer, dont nous

parlerons bientôt; mais il suivit l'exemple de Dov, de Mieris, de Netscher et se fit l'interprète des intérieurs élégants. On peut vanter en lui le bon goût de ses compositions, le soin qui préside aux moindres détails, le sentiment de l'harmonie et la délicatesse de l'exécution. Dans ses chairs malheureusement domine un ton brun, qui enlève à ses personnages une partie de leur charme. Il traita aussi quelques sujets bibliques et, vers la fin de sa vie, peignit le paysage. Mais ces essais ne furent point heureux et, dans ce dernier genre surtout, l'affectation de son talent communique à ses arbres et à ses verdures un aspect mesquin assez désagréable.

Johannes Verkolje (1650-1693) s'inspira des mêmes modèles, mais avec moins de servilité. On rapporte qu'étant jeune, il se blessa à la jambe, et que pendant le repos forcé qu'il dut prendre à la suite de sa blessure, il dessina avec un tel entrain et montra de telles dispositions qu'une fois guéri, son père le plaça chez Lievens, où il apprit la peinture. Il acquit assez rapidement une certaine notoriété, se maria et s'établit à Delft, où il demeura jusqu'à sa mort.

Bien qu'il appartienne à la catégorie des petits maîtres minutieux, on ne peut pas dire cependant de Verkolje qu'il soit un plagiaire. Il compose avec goût, et peint dans une gamme argentée qui lui est particulière. Les étoffes surtout sont admirablement traitées par lui. Son chef-d'œuvre, *le Courrier,* qui faisait autrefois partie de la galerie Van Loon, appartient aujourd'hui à MM. de Rothschild. Le Louvre possède de lui un tableau représentant une *Scène d'intérieur.*

Johannes Verkolje eut un fils nommé Nicolaas (1673-1746) qui fit également de la peinture, et dont le Louvre possède aussi un tableau. Au point de vue du talent, Nicolaas demeura toujours un artiste secondaire.

A l'époque où Gérard Dov commençait à être célèbre, il prit comme apprenti un jeune garçon originaire de Swammerdam et nommé Quiryng Brekelenkam. On ignore l'année de naissance de ce peintre, mais il est probable qu'il vit le jour entre 1620 et 1625. On sait qu'il se maria en 1648 et qu'il mourut vingt ans après. Brekelenkam apprit chez son maître la pratique du clair-obscur, et s'imprégna de seconde main des préceptes rembranesques. On peut dire que, de tous les élèves de Dov, il est le seul qui ait continué les grandes traditions puisées par celui-ci dans l'atelier de l'illustre van Rijn.

Brekelenkam fut, lui aussi, le peintre des intérieurs modestes, des occupations ménagères, des travaux culinaires. Sur cent soixante-quinze tableaux de lui qu'on a catalogués, on n'en trouve qu'un seul au Louvre, *la Consultation,* mais il est excellent.

Héritier de cette belle lumière ambrée dont Rembrandt fut l'inspirateur, Brekelenkam fait mouvoir dans un clair-obscur chaud et transparent des personnages dessinés avec art, point trop élégants ni trop distingués, mais bien vivants et singulièrement vrais. Les scènes qu'il affectionne sont toujours tranquilles, modestes, sobres de mouvement et d'expression ; mais son exécution n'en est pas moins intéressante. Sa touche est large, souple, fondue, il empâte les clairs d'une façon admirable et ses personnages se modèlent avec une puissance remarquable

sur ses fonds roux obtenus, le plus souvent, à l'aide de simples frottis.

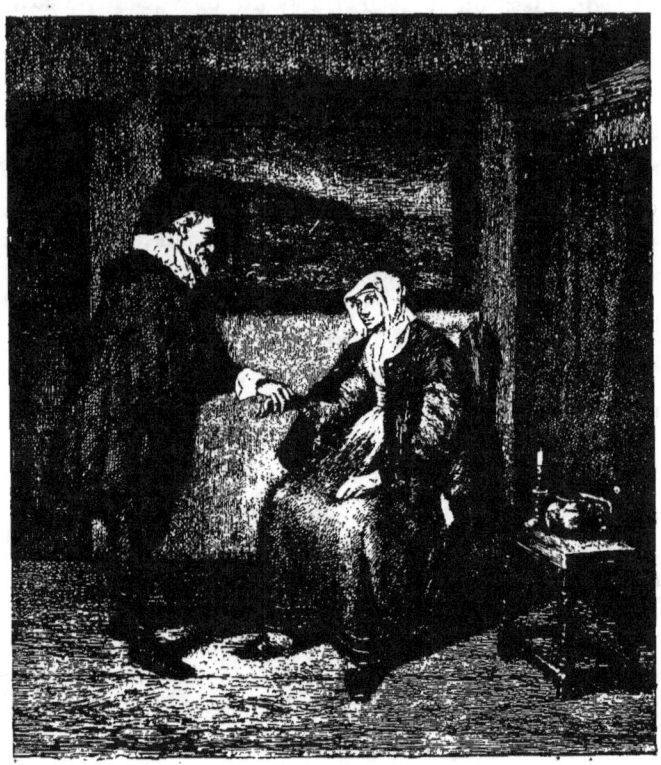

FIG. 52. — Q. BREKELENKAM.
La Consultation. (Musée du Louvre, galerie La Caze.)

C'est aussi de seconde main, mais dans une autre ville et par un autre intermédiaire, que Pieter de Hooch reçut la tradition de Rembrandt. Toutefois, on la re-

trouve en lui si puissante et si vivace que beaucoup d'écrivains, mal renseignés sur ses antécédents, ont

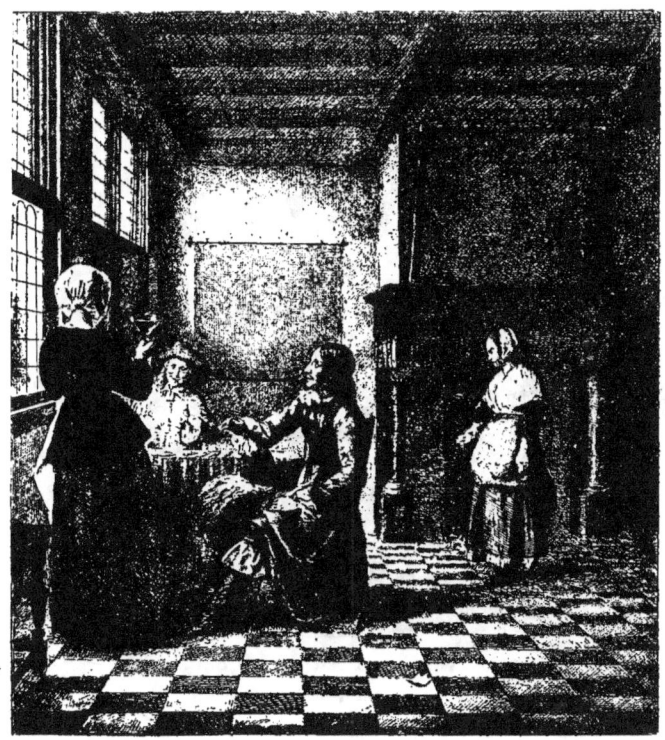

FIG. 53. — PIETER DE HOOCH.
La Chanson joyeuse. (*National Gallery.*)

voulu voir en DE HOOCH un disciple immédiat du grand maître. Né à Rotterdam vraisemblablement en 1632, PIETER vint jeune encore à Delft, où il se maria en 1654.

Reçu maître le 20 septembre 1655, une mention tracée sur les registres de la gilde de Saint-Luc semble indiquer qu'il quitta la ville vers 1658. Où alla-t-il? On l'ignore. Certains biographes croient qu'il alla se fixer à Haarlem;

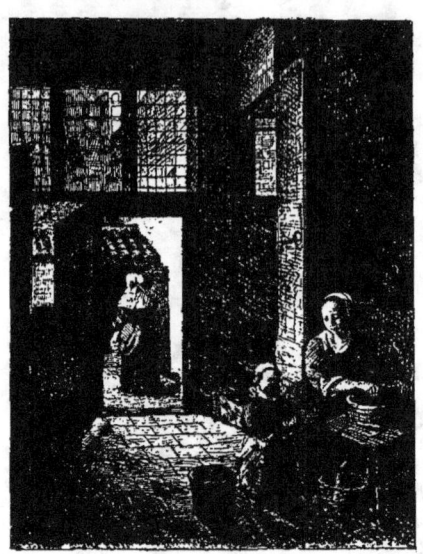

FIG. 54. — PIETER DE HOOCH.
Intérieur hollandais. (Musée du Louvre.)

d'autres pensent, avec plus de raison, qu'il élut domicile à Utrecht. Pendant son séjour à Delft, notre peintre se lia avec JOHANNES VERMEER et sans doute avec KAREL FABRITIUS; et grâce à ce dernier (voir plus haut, page 99), il put se familiariser avec les procédés magnifiques dont REMBRANDT était à la fois l'inventeur et l'apôtre. PIETER DE

Hooch (et c'est là à nos yeux un de ses plus grands mérites) diffère, en effet, par l'ampleur de sa technique de tous les petits maîtres que nous venons de passer en revue. Alors que chez eux les personnages se détachent en une mince saillie sur un fond à peine couvert, de Hooch, au contraire, brosse ses ouvrages en pleine pâte, avec de belles coulées onctueuses et de puissants reliefs, dont seul, Jan Steen, dans certaines de ses œuvres, offre quelques exemples.

Chez ces petits maîtres, en outre, les harmonies sont le plus souvent obtenues dans des gammes très sobres, légères, irisées. Chez Pieter de Hooch, au contraire, et chez son camarade et contemporain, Johannes Vermeer (plus connu sous le nom de van der Meer de Delft), on trouve des oppositions franches et solides, des juxtapositions de tons robustes, puissants, qui font de ces deux artistes des coloristes de premier ordre.

Ajoutez encore que ces deux peintres emploient certains tons d'une richesse extrême, des jaunes de Naples, des jaunes citron opposés à des bleus de cobalt et à ces beaux rouges que nous avons admirés chez Maas.

Toutefois, si comme abondance de facture l'un et l'autre se valent, ils diffèrent singulièrement dans le maniement du pinceau. Alors que de Hooch promène sa touche d'une façon à la fois souple et vigoureuse, Vermeer procède le plus souvent à petits coups, par petites plaques qu'il relie ensuite par des glacis, procédé très personnel, qui produit un effet vibrant, très original, très caractéristique, typique, inoubliable.

Toutefois, ce qui distingue surtout Pieter de Hooch, non seulement de son rival de Delft mais de tous les

peintres passés et présents, c'est qu'il est par excellence le peintre du soleil. Personne n'a jamais eu le sens de la lu-

FIG. 55. — PIETER DE HOOCH.
Le Cellier. (Musée d'Amsterdam.)

mière aussi développé que lui. Il éclaire tous ses tableaux d'un brillant rayon qui n'est pas simplement un artifice d'artiste, mais qui communique à son œuvre une poésie

étonnante. C'est, de plus, le peintre d'intérieurs par excellence. Ses logis hollandais, représentés avec une franchise admirable, sans concessions banales, avec une précision inexorable d'observation, ne sont pas seulement, comme chez ses confrères, un cadre pour l'action humaine. On pourrait en faire sortir les figures calmes, peu compliquées, souvent reléguées en un coin qui les étoffent, sans que le tableau perdît son intérêt, qui réside dans cette belle lumière chaude soulignée par le clair-obscur où baignent ses premiers plans.

Longtemps méconnu, c'est à l'Angleterre que Pieter de Hooch doit sa réhabilitation, et c'est chez les Anglais qu'on rencontre le plus grand nombre de ses œuvres. Le Louvre, toutefois, possède deux tableaux de lui : la *Partie de cartes,* ouvrage justement célèbre, et un *Intérieur de maison hollandaise.* A Amsterdam, on trouve le *Cellier,* à Rotterdam le *Concert,* au musée van der Hoop la *Lettre,* la *Balayeuse,* un *Seigneur et une Dame assis devant une maison de campagne,* et ces ouvrages de tout premier ordre suffisent à poser Pieter de Hooch au premier rang des peintres hollandais.

Van der Meer de Delft, lui, est moins heureux ; son œuvre, dispersé, en partie détruit, ne nous apparaît plus que résumé en quelques rares échantillons disséminés dans des collections particulières. En Hollande, deux musées seulement possèdent de ses œuvres. Le musée Van der Hoop, où l'on voit la *Liseuse,* et le musée de La Haye, où se trouve une étonnante *Vue de Delft.* Dans la galerie Six, à Amsterdam, on rencontre encore deux perles de ce maître exquis, sa fameuse *Laitière* et sa *Rue* de Delft, qui sont deux chefs-d'œuvre. Ses autres

ouvrages connus figurent au musée de Dresde, à la galerie de Brunswick, à l'hôtel d'Arenberg de Bruxelles. Mais tous ces morceaux épars composent, au point de vue du nombre, un bien mince bagage; et notre savant confrère

FIG. 56. — JOHANNES VERMEER.
Vue de la ville de Delft. (Musée de La Haye.)

Bürger, qui a consacré une partie de ses soins à la réhabilitation de ce maître rare, n'a pu authentiquer qu'une trentaine de ses tableaux.

Né à Delft en 1632, reçu membre de la gilde de Saint-Luc à vingt ans, élu doyen en 1662, 1663, 1670, 1671, et mort quatre ans plus tard, Johannes Vermeer eut, certes, en vingt-deux ans d'activité, le temps

de produire beaucoup d'œuvres de mérite. Que sont devenus ces tableaux ? Nul n'a pu le dire jusqu'à présent.

Malheureusement pour la peinture hollandaise, la voie glorieuse inaugurée par PIETER DE HOOCH et VAN DER MEER DE DELFT ne fut pas suivie par les peintres qui vinrent après eux. Ces grands artistes, méconnus en leur temps, ne firent pas d'élèves et ne laissèrent pas d'imitateurs. Les deux seuls peintres (ou à peu près) de ce temps qu'on peut ranger parmi les sectateurs de PIETER DE HOOCH sont JACOB UCHTERVELD, maître de second ordre, dont on voit un tableau, la *Marchande de poissons*, au musée de La Haye, et NICOLAAS KOEDIJK dont on connaît des intérieurs ensoleillés, sans savoir où et quand il vécut ni qui fut son maître.

FIG. 57. — GODFRIED SCHALKEN.
Le Christ flagellé. (Musée de Dusseldorf.)

CHAPITRE VII

LES PAYSAGISTES

I

Nous avons vu quelles racines profondes le paysage avait poussées, dès le premier jour, dans la peinture hollandaise. A son aurore, il apparaît comme une des ses préoccupations dominantes. Chez les miniaturistes et chez les primitifs, il occupe déjà une place exceptionnelle ; et c'est pour les Hollandais un titre de gloire impérissable que d'avoir été les premiers, parmi les modernes, à comprendre et à interpréter la nature.

Avant eux, en effet, l'art ne s'intéressait guère aux choses inanimées ; il ne leur reconnaissait ni une physionomie, ni une existence, ni une beauté particulières. Le peintre en faisait un simple appendice de la vie humaine. C'était un fond vague, une manière d'accessoire, une sorte de décor au milieu duquel les acteurs se mouvaient, et toute l'attention se trouvait concentrée sur ces derniers, c'est-à-dire sur la comédie ou le drame humain. Pour s'excuser de reporter quelques parties de cette attention sur les arbres, sur les eaux, sur les rochers, on se croyait

obligé de les composer et de leur donner une apparence théâtrale. C'est ce qui explique comment tous les paysages italiens ou français, même ceux du Poussin ou de Claude Lorrain, sont de véritables morceaux d'architecture.
— Il appartenait à cette vaillante race qui avait été obligée de créer chez elle ce que les autres peuples avaient trouvé naturellement et pour ainsi dire en naissant, le sol, la végétation, le climat ; il appartenait aux descendants des anciens Bataves de comprendre que tout en ce monde a sa vie propre et sa beauté particulière ; et chez eux ce sentiment était bien naturel, car ils avaient, pour toutes ces choses, cette tendresse profonde, cette affection en quelque sorte paternelle, que l'auteur ressent toujours pour son œuvre.— Telle est, croyons nous, l'explication, la raison d'être de cette innovation si importante : « la peinture de paysage », qui allait, en quelques années, enfanter tant de chefs-d'œuvre merveilleux.

Après les précurseurs que nous venons d'indiquer, on peut dire que le paysage eut pour père, en Hollande, trois artistes de mérite différent mais d'égale valeur : Jan van Goyen, Jan Wynantsz et Pieter Molyn.

Jan van Goyen, né à Leyde en 1596, appartient, non seulement par la date de sa naissance mais encore par la robuste vigueur de son tempérament et par son amour pour son pays natal, au siècle énergique et puissant auquel les Pays-Bas durent leur indépendance. On peut dire que c'est lui qui affranchit la peinture de paysage des entraves qui avaient jusque-là empêché son essor. Le premier, il comprit la poésie mélancolique de ces horizons plats, en apparence monotones, mais toujours variés cependant. Le premier, dans un pays où l'eau est

en quelque sorte l'élément dominant, il sut faire jouer aux canaux, aux fleuves, un rôle important dans la peinture et emprisonner une émotion poignante entre un ciel bas et chargé de nuages et les petits flots d'une rivière

FIG. 58. — JAN VAN GOYEN.
(Vue de Dordrecht. (Musée du Louvre.)

argentée par un rayon lumineux. Tout jeune encore, il quitta son pays, ayant appris sous la direction successive de maîtres de petit renom, tels que SCHILDERPOORT, HENDRICK KLOK, WILLEM GERRITSZ, etc., la partie matérielle de son art. Il vint en France, parcourut nos diverses provinces, mais retourna bientôt en Hollande, avide de revoir ces campagnes humides que son pinceau allait illustrer.

Dessinateur habile, plus harmoniste que coloriste, luminariste surtout, il ne demanda qu'à un très petit nombre de couleurs ses effets les plus puissants. Sa touche, d'une légèreté merveilleuse, donne à ses ciels

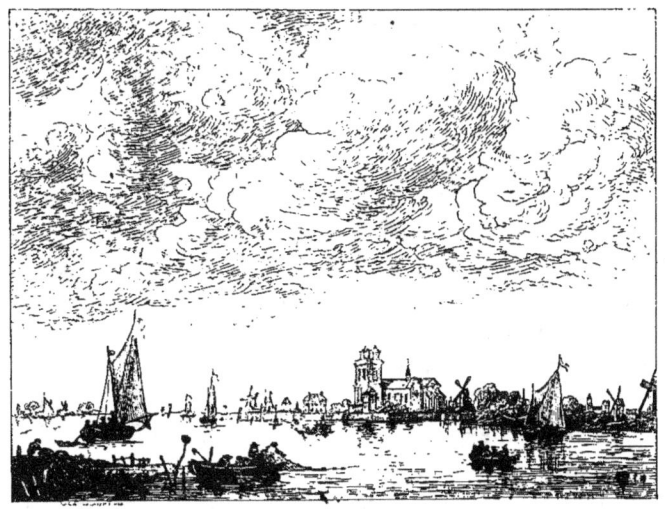

FIG. 59. — JAN VAN GOYEN.
Vue sur la Meuse. (Musée d'Amsterdam.)

et à ses eaux une transparence incomparable, pendant que sa gamme, d'une sobriété en quelque sorte rudimentaire, va du vert pâle au roux clair et se cantonne entre ces deux tons. Le Louvre possède quatre tableaux de Van Goyen, et on en rencontre dans presque toutes les grandes galeries de l'Europe, sauf au musée de La Haye. L'uniformité des motifs empêche que nous

en donnions ici une nomenclature. Van Goyen, du reste, a beaucoup produit; il mourut en 1666 à l'âge de soixante-dix ans, n'ayant pour ainsi dire pas cessé de travailler un seul jour. Ses élèves furent nombreux ; parmi les principaux, on cite Steen, dont nous avons déjà parlé et qui épousa sa fille; Nicolaas Berchem, dont nous parlerons bientôt, mais qui ne l'imita guère. Par contre, il eut pour sectateurs Salomon Ruysdael, Simon de Vlieger et Coelebier, sans qu'on sache exactement si ces peintres ont reçu ses leçons.

On ne connaît rien de la vie de Coelebier. Son nom figure sur les registres de Haarlem ; on est donc porté à croire qu'il est originaire de cette ville et qu'il l'habita. La seule chose certaine, c'est qu'il pasticha les tableaux de Van Goyen au point de faire illusion, à une certaine distance. Mais, de près, on s'aperçoit bien vite que sa touche est lourde, épaisse et sans originalité.

Simon de Vlieger, au contraire, se rapproche du maître par l'habileté de son pinceau, par la finesse de son dessin, et s'en éloigne plutôt par le coloris, du moins dans sa seconde manière. Né à Rotterdam en 1612, on dit qu'il fréquenta d'abord l'atelier de Willem van de Velde le Vieux, et c'est peut-être bien là qu'il apprit à représenter, avec une délicatesse incomparable et une étonnante vérité, les personnages dont il anime ses compositions. Mais la manière large et simple de Van Goyen ne tarda point à l'attirer, et, pendant quelques années, il imita les belles pages si magistralement rendues par le vieux maître. Plus tard, il varia davantage sa palette et, sans perdre de son charme ni de son sentiment de la nature, il se montra coloriste plus varié et plus accompli. Le

Louvre possède de lui une *Marine par un temps calme;* au musée d'Amsterdam, on voit deux de ses plus belles pages : *les Régates* et le *Combat naval sur le Slaak* (ce tableau est daté de 1633); mais son chef-d'œuvre est au

FIG. 60. — SIMON DE VLIEGER
Les Régates. (Musée d'Amsterdam.)

musée de Munich et représente une *Tempête sur mer.* De Vlieger mourut vraisemblablement en 1660.

Salomon van Ruysdael, dont le nom de famille devait être immortalisé par son neveu Jacob van Ruysdael, que nous allons voir bientôt apparaître, naquit peu après l'année 1600. En 1623, il fut admis dans la gilde de Saint-Luc à Haarlem; en 1648, il fut élu doyen; il mourut en 1670. S'il ne fut pas l'élève de Van Goyen, il lui ressemble cependant singulièrement par ses qua-

lités et par ses défauts ; son coloris affecte la même sobriété et sa touche, également facile, semble parfois un peu sommaire et même négligée. Ses feuillages surtout sont monotones de tonalité et de facture, mais son

FIG. 61. — SALOMON VAN RUYSDAEL.
La station à l'auberge. (Musée d'Amsterdam.)

dessin est vif, spirituel et plein de brio. Le musée d'Amsterdam possède un fort beau tableau de lui intitulé la *Station*, et représentant deux coches arrêtés à la porte d'une auberge bâtie le long d'un canal. On trouve également des ouvrages considérables de lui au musée de Berlin et au musée de Munich.

PIETER MOLYN et WYNANTSZ, ces deux autres promoteurs du paysage hollandais, naquirent l'un et l'autre

en 1600. C'est à peu près tout ce qu'on sait de leur vie. Pieter Molyn aida beaucoup, par ses vues de pays plats ou accidentés, à faire entrer les paysagistes dans la voie indépendante où ils devaient remporter de si brillants succès. Ses figures d'hommes et d'animaux sont fort bien dessinées, son coloris est chaud, puissant, sa touche est légère, mais parfois pèche par un peu trop de laisser-aller. Ses ouvrages sont assez rares. Le Louvre possède de lui un *Choc de cavalerie*. On voit un autre de ses tableaux au musée de Berlin. On le rencontre peu dans les musées de Hollande. Suivant Balkema, il mourut en 1654. Pieter Molyn est connu sous le nom de *Vieux*, pour le distinguer de son fils Pieter Molyn, dit *Tempesta* (1637-1701). Ce dernier, quoique disciple de son père, fut un grand voyageur devant l'Éternel, et quitta de bonne heure son pays natal pour parcourir l'Italie. Entre temps, il devint un maître habile, peignit dans plusieurs genres et se rendit surtout célèbre dans des représentations de chasses. Ayant abjuré le protestantisme à Rome, le jeune Pieter se vit hautement protégé par un certain nombre de prélats italiens, protection qui ne put, toutefois, le sauver de la prison; car, étant à Gênes, il fut accusé d'avoir fait assassiner sa femme pour épouser sa maîtresse, et condamné à une détention perpétuelle. Il ne fut délivré qu'en 1684, lorsque Louis XIV bombarda et prit la ville. Il se retira alors à Plaisance, où il mourut en 1701.

Mieux encore que Pieter Molyn et que Van Goyen, Jan Wynantsz peut revendiquer l'honneur d'avoir ouvert au paysage moderne sa vraie voie. Il serait curieux de savoir comment le talent de Wynantsz se forma, com-

ment ses facultés se développèrent et quel fut son maître ; malheureusement on ignore ses commencements. Le certain, c'est qu'il était exceptionnellement doué.

FIG. 62. — JAN WYNANTSZ.
Le Vieux chêne. (Collection Wilson.)

Quoiqu'il ne varie pas beaucoup ses motifs, ses sujets sont toujours choisis avec goût. En outre, on rencontre dans ses ouvrages une perspective aérienne, une vérité d'exécution et une fidélité de rendu qu'on chercherait vainement chez ses prédécesseurs. On sent qu'il possède absolument la matière qu'il traite. La façon dont il égratigne le sol de ses avant-plans est d'une

habileté étonnante ; les détails de ses végétations, les plantes, les arbres, la différence des terrains sont rendus avec un soin et une exactitude inconnus avant lui. Pour être un maître de tout premier ordre, il n'a manqué à Wynantsz que de peindre avec une égale habileté les hommes et les animaux. Mais pour *l'étoffage* de ses paysages, il était obligé d'avoir recours à d'autres mains, et la plupart de ses tableaux sont animés de personnages dus au pinceau de Lingelbach, d'Adriaen van de Velde et de Helt Stokade.

Malgré sa vie longue et laborieuse, Wynantsz, pour un paysagiste, n'a pas beaucoup produit. Smith, qui a catalogué son œuvre, n'a pu retrouver que deux cent quatorze tableaux de lui. Ce nombre restreint s'explique par le soin extrême que le peintre apportait dans ses études et dans l'exécution de son travail. Cette rareté relative n'empêche pas, toutefois, ses tableaux de figurer avec honneur dans presque toutes les collections publiques.

Deux autres paysagistes, qu'on peut également ranger parmi les innovateurs de l'École, Aart van der Neer et Aalbert Everdingen, méritent de prendre place immédiatement après les maîtres dont nous venons de parler. Né à Amsterdam en 1619, Aart van der Neer (le père de cet Eglon van der Neer que nous avons déjà mentionné à propos des peintres d'intérieur), nous est à peu près inconnu en dehors de son œuvre. Les biographes n'ont rien retenu sur lui, ni une date ni un fait. Mais ses tableaux sont assez éloquents pour se passer de commentaires. Alors que Van Goyen se plaît dans un demi-jour brumeux et incertain, alors que Wynantsz aime à représenter ses paysages baignant dans la lim-

pide chaleur du jour, Van der Neer, lui, représente des rivières et des canaux ombragés de grands arbres, bordés de chaumières et de villages, reposant à la douce et pâle clarté de la lune. Rien ne peut rendre la pénétrante mélancolie de ses campagnes silencieuses.

Parfois aussi, mais rarement, il représente le jour, et alors une lumière chaude et vibrante remplace les reflets vaporeux de l'astre des nuits. Il a peint également des hivers, la neige, la glace, les patineurs ; il a peint des incendies empourprant le ciel et mirant leurs sinistres lueurs dans l'onde troublée des canaux, et tout cela avec un égal bonheur. Ses œuvres, précieusement recueillies par les plus célèbres galeries, peuvent compter parmi les plus recherchées de l'École.

Aalbert ou Allard van Everdingen, né en 1621, à Alkmaar, et mort dans sa ville natale en 1675, appartenait à une famille d'artistes, car ses deux frères Cesar et Jan furent également peintres. Cesar (1606-1679) acquit même une certaine réputation comme peintre de figures et de portraits. Il pratiqua aussi le paysage et les vues de villes, comme le prouve son tableau du musée de La Haye. Quant à Aalbert, jeté pendant un voyage sur les côtes de Norvège, il y fit de nombreuses études de rochers et de cascades, et quand il revint dans son pays il exécuta, à l'aide de ces souvenirs, une quantité de tableaux représentant des torrents, bordés de hautes sapinières, jaillissant entre de sombres masses de rochers et troublant de leur écume de grandes flaques d'eau transparente. Sa facture, qui se ressent de ces sujets tumultueux, est d'une facilité extraordinaire. Ses ciels se distinguent par leur clarté ; sa couleur, parfois un peu lourde et même

monotone, a souvent aussi beaucoup de force. Son *Paysage* du Louvre et son *Paysage en Norvège*, du musée d'Amsterdam, sa *Colline boisée,* du musée Van der Hoop, font bien connaître ses solides qualités.

FIG. 63. — AALBERT VAN EVERDINGEN.
Diogène cherchant un homme. (Musée de La Haye.)

Mais eût-il eu moins de talent, que son nom n'en serait pas moins devenu fameux, car il fut le précurseur et peut-être même le maître de Jacob van Ruysdael.

Jacob ou Jacques Van Ruysdael, en effet, n'est pas seulement le plus grand des paysagistes hollandais, on peut encore dire qu'il est le plus grand des paysagistes qu'ait produits la peinture moderne. Aucun autre peintre n'a su

rendre avec une puissance supérieure la poésie des campagnes du Nord. Dessinateur de premier ordre, il est, en outre, un harmoniste achevé; son coloris, chaud et velouté, chante dans la demi-teinte du clair-obscur des symphonies d'une douceur exquise; sa brosse, tantôt énergique et tantôt moelleuse, passe avec une flexibilité étonnante de l'exécution la plus finie, la plus délicate, la plus lisse, à la facture la plus libre et la plus large qu'on puisse employer. Jamais artiste n'a su concentrer, dans ses ciels chargés de nuages sombres et menaçants, une poésie plus mélancolique et plus pénétrante. Jamais la nature simple et rustique de son pays n'a trouvé un interprète à la fois plus savant et plus convaincu. Jamais personne n'a traité avec plus de majesté farouche les sites montagneux, les déserts norvégiens et les cascades écumantes.

Après cela, on imaginerait volontiers que la vie de Jacques van Ruysdael est exempte de tout mystère et qu'on connaît l'existence d'un si grand homme jusque dans ses moindres détails. Il n'en est rien cependant. On croit que cet étonnant artiste est né à Haarlem; on pense qu'il naquit en 1625; on sait qu'en 1648 il entra dans la gilde de Saint-Luc; plus tard, en 1659, il s'établit à Amsterdam, y obtint le droit de bourgeoisie, végéta dans cette grande ville, méconnu par ses contemporains et réduit à la misère. En 1681, revenu dans sa ville natale, il sollicita du bourgmestre de Haarlem une place dans l'hospice de la ville. C'est là qu'il mourut, le 14 mars 1682, ignoré, obscur, réduit au désespoir par l'indifférence dont il était entouré. Voilà tout ce qu'on sait de lui; pour le reste, on est réduit aux conjectures.

Il semble, toutefois, que dans le principe il ait exclusivement consacré son pinceau à sa patrie ; le grand

FIG. 64. — JACOB VAN RUYSDAEL.
La Cascade. (Musée d'Amsterdam.)

nombre de *Vues de Haarlem* qu'on trouve aux musées d'Amsterdam et de La Haye, les paysages boisés qu'il copia dans les dunes, tout près de sa ville de travail, *le*

Buisson, qu'on admire au Louvre, appartiendraient à ce temps. Plus tard, voyant combien ses essais étaient peu appréciés, il s'inspira des dessins que lui avait communiqués VAN EVERDINGEN pour se faire, lui aussi, l'interprète de cette nature septentrionale si farouche et si terrible, dont son maître avait rapporté le secret.

Smith a catalogué ses œuvres; elles montent à plus de quatre cents; on comprend que nous ne tentions pas d'en donner une description, ni même d'en tracer une nomenclature, d'autant plus que le nombre de rochers, de cascades et de plages que nous rencontrerions nous obligerait à de constantes redites. Nous nous bornerons à mentionner les tableaux de ce grand maître qu'on rencontre au Louvre et ceux qu'on admire dans les principaux musées de Hollande.

Le Louvre possède six tableaux de RUYSDAEL : la *Forêt,* qu'on appelle aussi le *Buisson,* une *Tempête sur les bords d'une digue en Hollande* et quatre paysages. Le musée d'Amsterdam en compte cinq : le *Château de Bentheim,* la *Cascade, Hiver,* la *Forêt,* la *ville de Haarlem.* A La Haye, on en trouve trois : la *Cascade,* une *Plage,* et la *Vue de Haarlem prise des dunes d'Overveen.*

MEINDERT HOBBEMA, peintre d'imagination moins voyageuse que JACQUES VAN RUYSDAEL, ne fit point d'infidélité à la nature qu'il avait sous les yeux. C'est à la Gueldre et à la Drenthe surtout qu'il demanda ses modèles. A la Drenthe il emprunta ses joyeux villages égayés d'un coup de soleil, avec leurs rustiques maisons reliées entre elles par des sentiers sinueux; et la Gueldre lui fournit ses primitifs moulins à eau qui

FIG. 65. — MEINDERT HOBBEMA.
La Forêt. (Galerie Six, Amsterdam.)

tiennent une place si importante dans son œuvre. Comme Ruysdael, Hobbema, méconnu de ses contemporains, n'a laissé chez les biographes qu'une très faible trace de son passage sur cette terre, dont il a été pourtant un portraitiste si fidèle. Il faut attendre jusqu'en 1739 pour voir son nom figurer sur les catalogues de vente ; en 1768, ses chefs-d'œuvre n'étaient guère prisés plus de 200 à 300 florins, et ç'a été seulement de nos jours que justice a été rendue à son immense talent. En même temps, un document découvert dans les archives d'Amsterdam faisait connaître la date et le lieu de naissance de ce grand artiste. Ce document, un acte de mariage, nous apprend, en effet, que Meindert Hobbema était âgé de trente ans en 1668, qu'il était originaire d'Amsterdam et ami de Jacob van Ruysdael. Pour le reste, nous ne sommes pas plus avancés qu'il y a cinquante ans.

Mais si la biographie du peintre nous échappe, ses œuvres nous restent, et nous pouvons les étudier tout à loisir. Moins élevé de goût, moins poétique que Ruysdael, Hobbema serre la nature de plus près. Alors que le premier cherche son effet dans la mystérieuse indécision du clair-obscur, l'autre, au contraire, éclaire ses compositions de coups de soleil qui font circuler partout, sous les massifs de ses grands arbres, une sorte de contentement et de joie. Alors que l'un choisit les heures indécises du jour où la nature s'enveloppe d'une sorte de voile, l'autre représente plus volontiers le soleil couchant dans toute sa rutilance, promenant ses chauds rayons sur le gazon qu'il dore de ses reflets. Au point de vue de l'exécution, par exemple, les deux maîtres sont d'égale valeur, et si la brosse de Ruysdael semble être plus

FIG. 66. — MEINDERT HOBBEMA.
Le Moulin. (Musée d'Amsterdam.)

moelleuse et plus souple, celle d'Hobbema offre plus de solidité dans la pâte et de robustesse dans l'exécution.

Les œuvres d'Hobbema, inconnues, nous l'avons dit, jusqu'en 1739, sont demeurées rares et leur rareté explique, au moins autant que leur mérite, les prix excessifs auxquels elles sont actuellement cotées. Les musées de Berlin, de Bruxelles et d'Amsterdam sont à peu près les seuls du continent qui en montrent à leurs visiteurs. C'est dans les collections particulières, et surtout en Angleterre, que se trouvent les plus beaux échantillons du maître.

Parmi les artistes, trop peu nombreux, hélas! qui marchèrent sur les traces de Jacques van Ruysdael et d'Hobbema, celui qui s'approcha les plus de ses modèles fut Cornelis Dekker, dont les ouvrages peuvent compter parmi les meilleurs paysages hollandais. Son coloris est sans doute un peu plus lourd, sa perspective aérienne est moins savante, mais ses moulins et ses forêts sont encore dignes des premières collections. Après Dekker il faut placer Jan van der Haagen, né à La Haye en 1635. Il se montre plus indépendant, mais l'influence de Ruysdael est encore chez lui fort évidente. Sa peinture est vraie, d'un ton heureux, ses sites sont bien étudiés, mais sa facture, souvent un peu rude, dégénère d'autres fois en minutie. Beaucoup plus loin, et très fort en arrière, viennent ensuite Jan van Kessel (1648-1698), imitateur habile et copiste ingénieux, dont les ouvrages sont assez rares; Jan de Vries, qui meubla des paysages dans le goût de Ruysdael d'architectures imitées de Claude Lorrain; Rontbouts, qui s'imprégna si bien du faire de ses modèles, que quelques tableaux de sa main figurent dans les

musées et dans les collections abrités sous le nom de Ruysdael et d'Hobbema ; Abraham Verboom, qui emprunta au premier de ces deux maîtres l'harmonie de sa couleur et au second sa science et ses connaissances botaniques, et enfin Jan Looten, qui alla initier l'Angleterre aux beautés du paysage néerlandais.

II

Au nombre des artistes qui, dans une note différente, mais cependant entièrement inspirée par leur pays natal, ont su conquérir un rang élevé parmi les paysagistes hollandais, il faut placer en première ligne le célèbre Paulus Potter. Fils d'un peintre peu connu, nommé Pieter Potter, qui lui donna ses premières leçons, il quitta de bonne heure Enkhuyzen, où il était né en 1625, pour venir habiter Delft et plus tard La Haye. C'est à Delft, où il fut reçu membre de la gilde de Saint-Luc en 1646, que son talent se manifesta tout d'abord, et que son nom commença d'être connu. La protection de Jan Maurice de Nassau l'ayant attiré à La Haye, il s'y maria en 1650, puis ayant eu, dit-on, à se plaindre de la légèreté de sa femme, il abandonna brusquement la résidence des États-Généraux pour aller s'établir à Amsterdam. C'est là qu'il mourut, le 17 janvier 1654, âgé de vingt-huit ans et deux mois.

Paulus potter ne fut pas seulement un paysagiste de premier ordre, il fut surtout un peintre d'animaux, et dans le genre un peu spécial auquel il a consacré son talent, il peut être regardé comme un artiste accompli.

FIG. 67. — PAULUS POTTER.
Le Taureau. (Musée de La Haye.)

En outre, parmi les peintres qui ont placé la vérité et l'exactitude au premier rang de leurs qualités, il est assurément l'un des plus grands et l'un des plus distingués que l'École hollandaise ait produits.

FIG. 68. — PAULUS POTTER.
La Vache qui se mire (Musée de La Haye.)

Ses tableaux, toutefois, sont généralement de petites dimensions, et il gagne beaucoup à ne pas trop développer ses compositions. Deux vastes ouvrages, où sont représentés des animaux de grandeur naturelle, son *Taureau*, dont on a fait un éloge outré, et sa *Chasse à l'ours* du musée d'Amsterdam, sont à tous égards inférieurs à ses productions réduites.

C'est par la perfection du dessin, par une admirable

connaissance de l'anatomie de ses modèles, par la fidélité et la puissance du modelé, par une couleur qui s'harmonise supérieurement avec les différentes heures du jour, que Paulus Potter arrive à donner à ses compositions leur étonnant accent de vérité. Ses paysages, meublés au premier plan de quelques saules, se développent, dans une perspective aérienne d'une limpidité incomparable. De grandes plaines, d'interminables prairies, bordées au loin de bouquets d'arbres et peuplées de vaches, de moutons, de chevaux en liberté, lui fournissent ses motifs préférés, sans que jamais, cependant, il se répète au point de devenir monotone. Parfois, comme dans son *Orphée*, il fait comparaître devant le spectateur des animaux exotiques ou carnassiers; mais bientôt sa nature pacifique et simple reprend le dessus; il retourne à ses moutons et surtout à ses vaches.

Smith a compté cent trois tableaux de Paulus Potter. En tenant compte des sujets chargés et compliqués qu'affectionnait le maître, et aussi de sa fin prématurée, il faut reconnaître que son ardeur au travail a dû être singulière, pour qu'il ait pu laisser tant d'œuvres après lui. Fort renommés de son vivant, très appréciés des amateurs, ses ouvrages, qui se vendaient un prix considérable au sortir de son atelier, sont allés prendre place presque immédiatement dans des collections princières. Aussi les rencontre-t-on aujourd'hui dans la plupart des musées. Le Louvre possède deux tableaux de lui : des *Chevaux attachés à la porte d'une chaumière*, datés de 1647, et la *Prairie*, datée de 1652. Le musée de La Haye en compte trois : la *Vache qui se mire*, datée de 1648, la *Prairie avec bestiaux*, de 1652, et le *Jeune*

taureau, de 1647, — cette vaste toile, si prônée, si vantée, si fameuse, qui, transportée à Paris, reçut au musée Napoléon les honneurs de l'apothéose, bien qu'elle soit, somme toute, une œuvre plus étrange que belle et d'un

FIG. 69. — PAULUS POTTER.
La Cabane du berger. (Musée d'Amsterdam.)

goût assurément contestable. — Enfin, au musée d'Amsterdam on peut voir cinq tableaux du maître : la *Cabane du berger*, datée de 1645; la grande *Chasse aux ours*, dont nous avons parlé plus haut et qui est datée de 1646; *Orphée charmant les animaux*, de 1650; les *Bergers et leur troupeau*, de 1651, et les *Coupeurs de paille*, sans date.

Malgré ses vifs succès, PAULUS POTTER ne fit pas d'é-

lèves et compta peu de sectateurs. Les artistes qui peignirent dans son genre sont même rares en Hollande. Govert Camphuysen qui, né à Gorcum en 1624, obtint en 1650 le droit de bourgeoisie à Amsterdam, a aussi représenté

FIG. 70. — PAULUS POTTER.
Prairie aux bestiaux. (Musée de La Haye.)

des troupeaux, des prairies et des étables ; mais ses paysans trapus et ses animaux épais n'ont rien à démêler avec les sujets distingués de Paulus Potter. Aalbert Klomp offrirait avec lui un peu plus d'analogie, mais sa facture, quoique habile, est plus lourde et sa palette moins variée. Abraham Hondius (1638-1695), qui a peint également des chasses à l'ours et au sanglier, est

trop vigoureux et pas assez correct pour prêter à un rapprochement sérieux. En outre, sa préoccupation dominante est d'être décoratif, et c'est ce qui tourmente le moins Paulus Potter. Restent Willem Romeyn et Adriaen Pynacker (1621-1673), l'un et l'autre artistes habiles, fins, délicats, ennemis des grands effets; celui-ci plus sommaire, celui-là plus fondu; le premier plus concentré, le second plus coloré, qui ont, eux aussi, souvent consacré leur talent à ces pâturages verdoyants et à leur peuple ruminant de bêtes à cornes. Mais tous deux se sont surtout distingués par des vues italiennes, par ces campagnes semées de ruines que Nicolaas Berchem et Karel Dujardin, à leur retour de Rome, avaient mises si fort à la mode, et c'est à la postérité de ces artistes qu'ils se rattachent, bien plus qu'à celle du maître simple et ému d'Enkhuyzen.

Parmi tous ces peintres intéressants à tant d'égards, il n'est guère qu'Adriaen van de Velde qui puisse être comparé à Paulus Potter. Comme lui il était fils de peintre, comme lui il mourut jeune, à peine âgé de trente-six ans, comme lui enfin, il ne quitta jamais sa patrie. Né en 1636, élève de Jan Wynantsz, A. van de Velde fit preuve, dès ses débuts, d'un talent si précoce, que la femme de son professeur, témoin de ses premiers efforts, s'écria, dit-on : « Wynantsz, tu as trouvé ton maître! » Bientôt la prédiction s'accomplit, et les tableaux du jeune débutant furent plus recherchés que ceux du vieux paysagiste. Plus varié que Paulus Potter, Adriaen van de Velde se laisse parfois gagner par le goût de ses confrères *italianisants*, et, à leur exemple, il lui arrive alors de chercher à anoblir ses compositions. Sous son pinceau, un berger

devient souvent un pâtre, une bergère, un tendron, une

FIG. 71. — ADRIAEN PYNACKER.
Paysage d'Italie.

jument, une cavale. Mais quand il se borne à représenter

quelque paysage bien hollandais, il se rapproche de PAU-
LUS POTTER, non point comme facture, car sa touche est
plus molle, plus fondue, sa pâte moins abondante,

FIG. 72. — ADRIAEN VAN DE VELDE.
Le Bac. (Musée d'Amsterdam.)

et sa couleur moins claire tourne souvent, dans les
feuillages, au vert sombre et même au bleu, mais pour
le choix et l'ordonnance de ses compositions.

Malgré sa vie courte et la complaisance avec laquelle il
étoffa les paysages non seulement de son maître WYNANTSZ
mais encore de ses camarades HOBBEMA, VAN DER HEYDEN,
VERBOOM et MOUCHERON, le catalogue des œuvres d'ADRIAEN

van de Velde ne compte pas moins de cent quatre-vingt sept numéros. Étant donné le fini de ses œuvres, ce chiffre prouve une facilité prodigieuse et une extrême activité. Ses ouvrages, recherchés de son vivant même, ont pris place depuis longtemps dans les principaux musées de l'Europe. Berlin, Florence, Cassel, Munich, Bruxelles possèdent de ses tableaux. Le Louvre, à lui seul, en compte six : la *plage de Scheveningue*, trois *Paysages avec animaux*, la *Famille du pâtre*, un *Canal glacé*. On n'en trouve que deux au musée de La Haye : des *Bestiaux* et une *Plage hollandaise*, et trois à Amsterdam : le *Passage du bac*, la *Cabane*, et un *Paysage*.

On rattache généralement à Adriaen van de Velde Dirk van Bergen (1645-1689), qui fut son élève, et Pieter van der Leuw (1704), qui s'efforça de l'imiter. Mais l'un et l'autre, plus lourds de ton, plus durs de contours, d'une exécution plus crue, d'un goût moins heureux, restèrent à une grande distance de celui qu'ils s'étaient donné comme modèle.

C'est aussi aux habitants paisibles des *Polders* hollandais, à leurs ruminants superbes, qu'Aalbert Cuyp demanda les sujets d'un grand nombre de ses tableaux ; mais, avec sa peinture solide, puissante, robuste, ennemie du détail et se bornant à chercher les grands ensembles, nous entrons dans un tout autre milieu. Bien que le bétail occupe une place considérable dans l'œuvre de Cuyp, il n'y a aucun rapport, en effet, entre ses vaches et celles de Paulus Potter ou d'Adriaen van Velde. Moins soignées, moins finies, moins bien étudiées, malgré leur importance apparente, ce n'est point sur elles que se concentre l'intérêt. Le charme de la composition

est tout entier dans la splendeur du jour qui les éclaire. Émule en ce sens de Pieter de Hooch, Cuyp a le sens de la lumière plus qu'aucun autre peintre de paysage, et, à l'exception de Claude Lorrain, personne n'a su mieux

FIG. 73. — AALBERT CUYP.
La Pêche du saumon. (Musée de La Haye.)

que lui rendre l'ardeur d'un midi brûlant, ou les chauds et vibrants adieux du soleil à son déclin.

Cuyp, toutefois, ne s'est pas borné à représenter des bestiaux et des pâtres paisiblement groupés dans ces immenses prairies qui bordent la Meuse; parfois, comme dans son *Départ pour la promenade*, du musée du Louvre, il s'est fait le peintre des seigneurs de son temps.

Parfois aussi il a peint des marines ; et alors il nous montre la Meuse couverte de bateaux et encombrée de barques chargées de passagers, comme dans la belle toile de la galerie Six, ou une mer orageuse, comme dans sa

FIG. 74. — AALBERT CUYP.
Le Départ pour la promenade. (Musée du Louvre.)

Marine qu'on voit au Louvre. On connaît encore de lui des effets de lune (galerie Six) et des portraits. Mais il semble, dans ces derniers sujets, conserver beaucoup trop de sa robustesse, nous dirons même de sa rusticité première. Ses personnages sont lourds, épais, trapus et sa couleur, abondante et solidement empâtée, se prête mal à rendre de frais visages ou des étoffes délicates. Smith a relevé trois cent trente-cinq tableaux de lui, et cependant ses œuvres sont peu abondantes sur le conti-

nent. On en trouve à La Haye, à Munich, à Anvers, à Berlin, mais partout en petit nombre. Cette pénurie relative s'explique par ce fait que CUYP fut très longtemps méconnu dans son pays, et que c'est l'Angleterre qui tout d'abord lui a rendu justice. Né à Dordrecht en 1605, mort dans cette même ville en 1691, AALBERT CUYP est demeuré inconnu des biographes, et les deux seules particularités qu'on ait relevées sur son compte, c'est qu'il fut élève de son père JACOB GERRITS CUYP, dont nous avons déjà parlé, et ensuite qu'il fut non-seulement peintre, mais encore brasseur.

En parlant d'AALBERT CUYP et de la façon dont il distribuait la lumière, nous avons nommé Claude Lorrain. C'est aussi de ce maître que procède JAN BOTH, non plus indirectement, par une sorte d'intuition, mais directement, par l'initiation immédiate, car Both connut à Rome le grand Claude et s'inspira de ses exemples. Né en 1610 à Utrecht, fils d'un peintre sur vitraux qui lui donna les premières notions du dessin, JAN BOTH entra de bonne heure chez ABRAHAM BLOEMAART, alors dans tout l'éclat de sa célébrité, et eut bientôt pour camarade son jeune frère ANDRIES, tout aussi épris que lui de la peinture. Quand ils furent en âge de voyager, nos deux artistes se mirent en route. Ils traversèrent la France, gagnèrent l'Italie et commencèrent leur œuvre commune. Rien n'est plus touchant que leur collaboration assidue et constante. L'aîné peignait les paysages, les hautes montagnes ou les rochers abrupts, s'étendant en amphithéâtre, avec un chemin montueux bordé de vieux arbres, une cascade tumultueuse ou un lac tranquille au premier plan. Le plus jeune animait

ces grandes et majestueuses solitudes. Il y introduisait des bergers et leurs troupeaux, ou encore des muletiers avec leurs équipages primitifs et leurs animaux chargés de pompons rouges et de bruyants grelots. L'habitude

FIG. 75. — JAN ET ANDRIES BOTH.
Paysage italien. (Musée de La Haye.)

de travailler ensemble, l'étroite intimité qui les unissait, avaient si bien fini par fondre leurs deux talents qu'aujourd'hui, si l'on ignorait cette fraternelle collaboration, il serait impossible de la deviner. Excellents dessinateurs l'un et l'autre, moins émus que Cuyp mais beaucoup plus distingués, ils étaient parvenus à interpréter d'une façon admirable les dernières heures du jour, et pendant que l'ainé dorait de reflets magiques les cimes

vaporeuses de ses rochers et de ses hêtres, l'autre allongeait sur les terrains du premier plan les ombres émaciées et flottantes de personnages dont les silhouettes se dessinaient dans une poussière d'or.

En 1650, ANDRIES mourut à Venise des suites d'une imprudence. Sortant d'un dîner ou il avait trop célébré Bacchus, il se laissa tomber de sa gondole dans l'eau bourbeuse d'un canal. JAN, désespéré, revint à Utrecht, où il vécut quelques années encore, demandant à POELEMBURG, son ami, de remplacer son frère disparu et d'animer ses grands paysages. Les tableaux connus de JAN BOTH s'élèvent à cent cinquante ; leur mérite est souvent inégal ; plusieurs d'entre eux sont de dimensions considérables. Tous uniformément représentent des *Paysages italiens*. Le Louvre en possède deux, le musée d'Amsterdam quatre, celui de La Haye deux, le musée de Bruxelles un ; on en trouve encore à Dresde, à Berlin, à Munich, mais le plus grand nombre est en Angleterre.

Parmi les élèves de JAN BOTH il nous faut citer HENRI VERSCHURING (1627-1690), qui, après avoir beaucoup voyagé, finit par revenir en 1655 dans sa ville natale, où il remplit les fonctions de bourgmestre. Ses sujets préférés sont des scènes de la vie militaire et des brigands. Son exécution est soignée, son imagination féconde. On remarque en lui un certain talent de composition, mais sa couleur est terne et opaque. JAN BOTH eut en outre pour imitateur WILLEM DE HEUSCH, son contemporain et son compatriote, qui, dit-on, fut aussi son élève. DE HEUSCH copia avec assez de bonheur les effets de soleil couchant ; mais il échoua complètement dans la tentative qu'il fit de transmettre à son neveu JACOB DE HEUSCH

(1657-1701) un talent et des procédés qu'il n'avait lui-même que de seconde main.

Avec Jan Both et ses élèves nous sommes entrés dans une catégorie nouvelle de paysagistes. Nous n'avons plus affaire aux interprètes émus des campagnes néerlandaises, nous sommes en présence de « *joyeux déserteurs* » qui sont allés au loin, au delà des rivières et des monts, chercher des sujets plus en harmonie avec les préoccupations nouvelles qui se faisaient jour dans leur pays. Avant de continuer à suivre cette voie, peut-être serait-il bon de dire quelques mots d'un groupe de peintres, Philips de Koning, Jan van der Méer (le jeune), Herman Saftleven, Jan Hackaert et quelques autres, qui marquent la transition ou se rattachent encore à la classe précédente.

Élève de Rembrandt, Philips de Koning (1619-1689) est, avec son beau-frère Furnerius, à peu près le seul des disciples du maître qui se soit adonné spécialement au paysage. A son imitation, il se plut à produire ces énormes vues panoramiques dont Rembrandt, on doit le reconnaître, fut l'inventeur; et, dans ce genre un peu spécial, il approcha si près de son illustre initiateur, que souvent la confusion s'est produite entre leurs œuvres. Jan van der Meer (le jeune) s'inspira, lui aussi, de cet illustre exemple. Il choisit pour les animer de ses moutons, dont il avait fait une étude toute spéciale, des vues étendues prises d'une hauteur. Les rivages du Rhin, à l'endroit où le fleuve commence à être accidenté et pittoresque, le retinrent et n'eurent pas d'interprète plus consciencieux.

Ce sont aussi les bords du Rhin et de la Moselle qui

inspirèrent à Herman Saftleven (1609-1685) ses principales compositions. Ses motifs bien choisis, son dessin correct, son exécution soignée feraient rechercher ses tableaux, si ses toiles singulièrement uniformes ne péchaient par une facture surannée, que viennent souligner la touche un peu rude avec laquelle sont exécutés les objets du premier plan et un ton bleuâtre trop accusé dans les lointains. Un des meilleurs tableaux de H. Saftleven se trouve au Louvre (n° 583); par lui on peut avoir une très exacte idée du talent de l'artiste et de ses défauts. Malgré ses côtés fâcheux, Saftleven exerça une certaine influence sur son entourage, et plusieurs peintres, entre autres Jan Griffier (1656-1720), s'inspirèrent de son exemple ou subirent son ascendant[1].

Quant à Jan Hackaert, il marque en quelque sorte le point intermédiaire entre les peintres qui se sont voués au culte du Nord et ceux qui se sont laissé séduire par le soleil du Midi. On ignore quel fut son maître. Mais on sait que, jeune encore, il voyagea en Allemagne et en Suisse et se passionna pour les montagnes qui déroulaient sous ses yeux leurs cimes majestueuses. Plus tard, de retour à La Haye, il reproduisit aussi des paysages de sa patrie, se forma une seconde manière, et ses vues de bois, animées par Adriaen van de Velde ou J. Lingelbach, ne le cèdent en rien à ses montagnes correctement dessinées et peintes avec une sûreté peu commune. Le musée d'Amsterdam possède de ses œuvres; on en

1. Jan Griffier eut un fils qui naquit pendant son séjour en Angleterre (1688) et reçut le prénom de Robert. Ce fils peignit absolument dans le genre de son père, dont il était l'élève, et leurs tableaux ont été souvent confondus.

trouve également à Dresde, à Munich et à l'Ermitage.

A côté de HACKAERT il nous faut encore ranger ANTHONI WATERLOO, né à Lille aux environs de 1630, que nous trouvons en 1653 à Leeuwarden et, en 1661, à Amsterdam. Assez rare comme peintre, mieux connu comme graveur, WATERLOO marque, lui aussi, le point de jonction entre les deux tendances, tandis qu'avec JAN BAPTISTA WEENIX, NICOLAAS BERCHEM et KAREL DU JARDIN nous entrons en plein dans la bande *italianisante*.

III

Par ordre de date, le premier de ces artistes voyageurs est J.-B. WEENIX. Il est né en 1618, alors que BERCHEM est né en 1620 et DUJARDIN en 1625. On lui donne pour maître ABRAHAM BLOEMAART. Jeune encore, il se maria à la fille de GILLES DE HONDEKOETER, mais son désir de voir l'Italie lui fit bientôt délaisser sa jeune femme pour s'en aller au delà des Alpes promener sa palette et ses pinceaux. Il avait promis de ne rester absent que quatre mois et il demeura à Rome des années. Le choix de ses sujets se ressentit de ce long séjour ; la plupart de ses tableaux représentent des ruines au pied desquelles paissent des moutons et des chèvres surveillés par un pâtre ou mal gardés par une bergère endormie. Sa couleur est belle, sa touche est puissante, sa pâte est abondante; sa lumière surtout est superbe et se rapproche de celle de PIETER DE HOOCH ; mais sa facture est sèche, parfois même dure, et son talent manque de variété. C'est à Munich que se trouvent ses meilleures œuvres. JAN

Baptista exécuta aussi quelques ports de mer, et les *Corsaires repoussés* (du Louvre) sont peut-être dans ce genre ce qu'il produisit de mieux. Rentré en Hollande, notre peintre se fixa aux environs d'Utrecht, où il mourut en 1660.

FIG. 76. — NICOLAAS BERGHEM.
La Chasse aux sangliers (Musée de La Haye.)

Si Weenix est le premier par ordre de date de ce groupe d'*italianisants*, on peut dire que Berchem en est le premier par le talent, la facilité et la fécondité. Ses compositions se distinguent par un dessin correct et une couleur agréable. Une exécution brillante, un peu décorative, d'où le plus souvent les glacis sont absents, beaucoup de liberté dans le maniement de la brosse, un certain sentiment poétique, ont fait, de son vivant même, rechercher ses tableaux, et aujourd'hui

ceux-ci tiennent encore une place honorable dans les musées du Louvre, de l'Ermitage, d'Amsterdam, de La Haye, de Munich, de Dresde et de Berlin. Cependant on ne peut se défendre de trouver à la longue ses ber-

FIG. 77. — NICOLAAS BERGHEM.
Un Gué italien. (Musée de La Haye.)

gers et ses bergères d'une monotonie singulière, et l'uniformité de ses animaux prouve qu'il travaillait d'après un petit nombre d'études, sans beaucoup consulter la nature. En outre, comme la plupart des peintres qui ont produit de nombreux et hâtifs ouvrages, il répète très souvent le même sujet, et il n'est guère de galerie un peu fournie où l'on ne trouve un *Passage du*

gué, ou une *Femme sur un âne en conversation avec un autre personnage*. On croit reconnaître dans sa production trois manières assez différentes. Dans la première, encore imbu des préceptes de Van Goyen et de N. Moyaert qui furent ses maîtres, on trouve le sentiment de la nature hollandaise; puis il devient Italien, mais avec un soleil chaud et tout en conservant sa couleur vibrante; enfin, dans sa troisième manière, il reste Italien, mais devient argenté, sec, un peu dur et beaucoup plus décoratif.

On a raconté nombre d'anecdotes sur la vie de Berchem; on a dit que l'avarice de sa femme ne lui laissait aucun instant de repos, et qu'elle le forçait à produire sans trêve ni relâche. Il est assez difficile de démêler ce qu'il y a de vrai dans ces histoires plus ou moins apocryphes. Mais ces accusations, si elles étaient fondées, aideraient à expliquer la prodigieuse fécondité d'un peintre relativement soigneux, et dont les ouvrages, cependant, se comptent par centaines. Berchem mourut en 1683, riche et considéré.

Malgré ses succès, Berchem eut peu d'élèves. On en cite trois ou quatre, pas davantage, et encore est-ce plus sur une similitude de procédés et de préoccupations que sur des données bien sérieuses qu'on se fonde pour établir un lien entre Abraham Begeyn, J.-F. Soolmaker, Jan Glauber, Aalbert Meyering et leur prétendu maître.

Né à Utrecht de parents allemands, Jan Glauber (1646-1726) est presque le seul qui se soit recommandé de ce titre de disciple. Et encore, dès qu'il put voler de ses propres ailes, s'empressa-t-il de partir pour l'Italie.

AALBERT MEYERING (1645-1714), son condisciple et son ami, l'accompagna dans son voyage, mais ce déplacement ne suffit point à faire de nos deux artistes des peintres de premier ordre. Les tableaux de GLAUBER, bien qu'ils se recommandent par un coloris chaud et par un soin extrême, restent bien en arrière des œuvres de BERCHEM, et MEYERING est encore moins heureux dans ses tentatives. Quant à BEGEYN et à SOOLMAKER, dont on ne connaît qu'un petit nombre d'œuvres (le musée de Bruxelles possède un tableau de chacun d'eux), on ne sait rien de leur existence, et leur talent froid, leur coloris opaque ne sont pas pour faire regretter beaucoup l'obscurité qui plane sur leur vie.

KAREL DU JARDIN, né (nous l'avons déjà dit) vers 1625, mourut à Venise en 1678. On a prétendu qu'il avait, lui aussi, fréquenté l'atelier de BERCHEM, mais rien ne le prouve, et on peut ajouter que s'il ressemble beaucoup à ce peintre par le choix de ses sujets et le brillant de sa touche, il se rapproche presque autant de PAULUS POTTER par le soin et la vérité avec lesquels il représente les animaux. Ceux-ci sont, en effet, plus vrais, plus variés de poses et d'allures et plus sincèrement rendus que ceux de BERCHEM. Dessinateur d'une habileté peu commune, tout ce que KAREL touche devient sous son pinceau gracieux et distingué; sa fantaisie ne connaît d'autres bornes que celles du bon goût, sa facture est vive, sa couleur généreuse, sa lumière harmonieuse et limpide. Ses moindres compositions ont, en outre, un côté original, ingénieux, spirituel qui séduit. Ses petites scènes paysannes sont presque des idylles, pendant que ses tableaux de genre, le *Charla-*

tan, par exemple, le désignent comme un observateur et un humoriste de premier ordre.

KAREL DU JARDIN a peint aussi le portrait, et qui plus

FIG. 78. — KAREL DU JARDIN.
Le Repos.

est, le portrait de grandeur naturelle, témoin celui de G. Reynst, qui mesure 1^m,25 sur 1^m,o3 et qu'on peut voir au musée d'Amsterdam. Il a même peint de grands tableaux représentant des réunions de Régents. Tels sont ses *Syndics de la maison de réclusion*, tableau qui mesure 2^m,23 sur près de 4 mètres, et appartient au même musée. Mais, pour ces ouvrages de grandes

dimensions, le peintre est moins bien servi par son talent, et s'il est impossible de ne pas reconnaître, dans ces vastes morceaux, une science de dessinateur peu ordinaire, un modelé remarquable, une connaissance approfondie de la perspective, leur couleur sèche, froide, un peu blafarde, leur facture étroite, enlèvent à ces œuvres démesurées tout le charme qu'on éprouve à contempler les petits tableaux du maître, ses cascades, ses troupeaux, toutes œuvres charmantes, comme les neuf tableaux de première qualité par lesquels Karel du Jardin est représenté au Louvre.

On a dit que Jan Lingelbach avait été l'élève de Karel du Jardin; nous ignorons sur quelle base s'appuie ce dire, peut-être sur la ressemblance du talent, qui présente quelque analogie, quoique Lingelbach, Allemand d'origine, soit plus lourd et moins élégant.

Né en 1625 à Francfort-sur-le-Mein, notre peintre vint tout jeune encore s'établir avec sa famille à Amsterdam. En 1642, il quitta sa patrie d'adoption pour aller en France, où il demeura deux ans. Puis il se rendit à Rome, où il séjourna huit années, revint ensuite en Hollande, et s'établit de nouveau à Amsterdam, où il mourut en 1687. La facilité avec laquelle il savait poser et draper les petits personnages le fit rechercher par les peintres paysagistes, ses contemporains, pour *étoffer* leurs paysages et leurs vues de villes. Ce fut là sa principale occupation. Il peignit cependant un grand nombre de tableaux, notamment des vues italiennes, des marchés, des fontaines ruinées auxquelles viennent s'abreuver une troupe de cavaliers, des muletiers ou des pâtres. Son coloris, remarquable par son ton argentin, devient, dans ces vastes compositions,

froid et blafard. Il est même rare qu'il échappe à ce défaut. Son chef-d'œuvre est conservé à l'hôtel de ville d'Amsterdam. Il représente le *Stathuis* de cette grande et noble cité *pendant sa construction.*

FIG. 79. — JAN LINGELBACH.
Le Charriot de foin. (Musée de La Haye.)

Pour clore la série des paysagistes hollandais, il nous reste encore à parler de quelques artistes de second ordre qui consacrèrent leur pinceau à reproduire, de pratique, des sites italiens ou des paysages de genre décoratif. Ces artistes sont : THOMAS WYCK, BARTHOLOMEUS BREEMBERG, FREDERIC et ISAAC MOUCHERON et les trois VAN DER DOES.

THOMAS WYCK (1616-1696), né à Haarlem, n'a point

trouvé grand accueil chez les biographes. On croit savoir qu'il visita l'Italie, que, plus tard, il se retira en Angleterre, et mourut à Londres. Il excellait à peindre les ports de mer italiens. Son ordonnance, un peu emphatique, est cependant spirituelle; son coloris est chaud et ses groupes sont bien dessinés. Il n'en fallut pas plus pour lui valoir, de son temps, une certaine vogue qui, du reste, s'est conservée depuis, car quelques-unes de ses œuvres figurent dans les musées du continent.

Les trois Van der Does, Jacques *le vieux* (1623-1673) et ses deux fils Simon (1653-1717) et Jacques *le jeune* (1654-1699), imitèrent, tous les trois, Karel du Jardin. Le père avait été l'ami de ce peintre éminent; les deux fils furent ses élèves. Jacques *le vieux*, toutefois, est le seul des trois qui visita l'Italie. Simon et Jacques *le jeune* ne firent donc de l'*italianisme* que de seconde main. Tous trois, malgré cela, sont des artistes de goût, mais faibles observateurs de la nature; et si l'on peut louer les groupes de personnages et d'animaux, qui tiennent dans leurs compositions une place dominante, leurs paysages, traités avec trop de fantaisie, ne sont là que comme un décor. Le père fut un des fondateurs de la société *Pictura*, à La Haye (1656), et devint l'un de ses trois directeurs. Les deux fils furent moins heureusement servis par les circonstances. Simon, ruiné par sa femme, mena une existence précaire et faillit mourir à l'hôpital. Quant à Jacques *le jeune*, ayant accompagné en France l'ambassade hollandaise, il voyait s'ouvrir devant lui un avenir riant et prospère, quand la mort l'enleva brusquement (1699).

Né à Emden en 1633, mort à Amsterdam en 1686, Frederic de Moucheron, après avoir étudié quelque temps à Paris, vint se fixer à Amsterdam, où il peignit un grand nombre de paysages italiens, qui prouvent surabondamment qu'il n'avait jamais vu l'Italie. Ses sites hollandais ne sont, du reste, guère plus exacts. Sa peinture est généralement froide et ne se recommande guère que par une certaine science d'arrangement. Plus heureux que son père, Isaac (1670-1744) visita l'Italie, mais il ne paraît pas qu'il en ait rapporté autre chose qu'un sentiment très vif de la décoration. A son retour dans sa patrie, il consacra son pinceau à orner les habitations des riches Amsterdamois. Ses ouvrages se recommandent par une belle ordonnance, une couleur vraie, mais lourde, et une grande entente de la perspective.

Bartholomeus Breemberg, par qui nous allons terminer cette classe si intéressante des peintres hollandais, fut un artiste de grand talent, mais le paysagiste le moins épris de la nature qu'ait produit l'école hollandaise. Né à Deventer en 1600, il visita l'Italie et s'établit en France, où, à l'imitation du Poussin et de Claude Lorrain, il se mit à architecturer des paysages, à distribuer les ruines, les massifs de rochers et les groupes d'arbres suivant les besoins de la symétrie, à orner ses premiers plans de petites figures habilement peintes, chargées de représenter des scènes empruntées à l'Écriture sainte, à la mythologie ou au *Decameron*. Il fut ainsi l'un des plus ardents adeptes du « paysage classique ». Ses qualités de dessinateur, sa perspective aérienne très juste, son exécution à la fois solide et soignée, lui valurent en

France, où il s'était fixé et où il n'était connu que sous son prénom, « le BARTHOLOMÉ », une très grande vogue que ne ralentit même pas la froideur singulière qu'on rencontre dans ses œuvres dernières. Il eut l'honneur de figurer, au xviii^e siècle, dans toutes les galeries célèbres de Paris, et c'est à cet engouement, bien plus qu'à leur supériorité, qu'il faut attribuer la présence de six de ses tableaux au Louvre.

IV

Aux peintres de paysages il convient de rattacher les peintres d'*Intérieurs de villes*. Ce n'est guère que vers le milieu du xvii^e siècle qu'on vit, en Hollande, des artistes se consacrer exclusivement à la reproduction des monuments qui frappaient journellement leurs yeux, des canaux, des rues, des places, qui donnaient à leurs hospitalières cités un caractère si typique. Il semble qu'ils aient été initiés à ce genre de peinture par ces vues de places, de marchés exotiques, dont les peintres *italianisants* avaient encombré les salons d'Amsterdam, et que, en présence de cette invasion de *forums* et de *piazzas*, ils se soient écriés : Et nous aussi, nous avons des rues, des monuments et des places à peindre !

Le premier qui s'adonna exclusivement à ce genre éminemment pittoresque fut JOHANNES BEERESTRAATEN. Jusqu'en ces derniers temps, on était assez mal fixé sur l'existence de cet artiste ; aujourd'hui sa biographie est clairement établie par la production de documents irréfutables. JOHANNES BEERESTRAATEN naquit à

Amsterdam en 1622, se maria en 1642 et mourut, croit-on, en 1687. Il voyagea beaucoup en Hollande, s'arrêtant dans toutes les villes, copiant les monuments, les

FIG. 80. — JOHANNES BEERESTRAATEN.
La Bourse aux bateliers. (Musée d'Amsterdam.)

places, les carrefours, et laissant partout sur son passage un nombre incalculable de croquis et de tableaux. Ces derniers sont d'une touche large, grasse, pleine; leur couleur est harmonieuse. Le peintre empâte avec solidité, et, s'il est parfois légèrement incorrect comme aplomb et un peu sommaire comme détail, par contre il est toujours abondant et agréable. Bien que le Louvre

possède un tableau de lui représentant le *Port de Gênes,* il est assez peu probable que Beerestraaten soit allé en Italie, et il ne faut voir, dans cette peinture de fantaisie faite sans doute d'après les croquis de Lingelbach, qu'un sacrifice au goût de son temps.

Après Beerestraaten, par ordre de date, nous trouvons Job Berckheyden (1628-1693) et son frère Gerrit Berckheyden (1638-1698), tous deux peintres de talent ; l'aîné, peignant d'abord des paysages, puis ensuite étudiant la figure pour pouvoir animer ses compositions, et plus tard *étoffant* non seulement ses « vues de villes », mais encore celles de son frère ; le cadet, avec une touche moins hardie, plus réservée, plus froide, mais très fort sur la perspective linéaire et aérienne, reproduisant avec une sûreté remarquable les vues architecturales les plus compliquées. Tous deux se ressemblent, du reste, beaucoup et travaillèrent souvent ensemble. De Gerrit le musée d'Amsterdam possède une *Vue du Dam* et le Louvre une vue de la *Colonne trajane.* De Job le musée de Rotterdam possède une vue de l'*Ancienne Bourse d'Amsterdam,* et le musée d'Amsterdam une vue du *Poids de Haarlem.*

Jan van der Heyden, qui vient ensuite, toujours par ordre chronologique (1637-1712), est incontestablement le premier des peintres de « vues de villes » par ordre de talent. On a dit qu'il était le Gerard Dov des peintres d'architecture, et l'on a eu raison. Comme Dov, il est, en effet, d'une finesse prodigieuse d'exécution, et cependant il sait si bien noyer son étonnante minutie dans les vues d'ensemble, que ses tableaux restent harmonieux et vrais. Ses sujets, en outre, baignent dans

une lumière douce, chaude, transparente, et son excellente perspective enlève à ses ouvrages l'aspect maigre et froid qu'on pourrait redouter d'un finisseur aussi accompli.

Si étonnamment doué pour rendre les « vues de villes » et les tableaux d'architecture, Jan van der Heyden peignait assez mal les arbres et ne savait pas dessiner les personnages. Heureusement il avait sous la main, pour cette indispensable besogne, Adriaen van de Velde, dont les petites figures ajoutent un nouveau charme à ses compositions. Malgré le soin minutieux qu'il apportait à ses moindres ouvrages, Van der Heyden a beaucoup produit. Smith a catalogué cent cinquante-huit de ses œuvres, et la peinture ne fut point son occupation unique. Il remplit, pendant la seconde moitié de sa vie, des fonctions publiques à Amsterdam. C'est à lui que l'on doit l'éclairage de cette ville et l'établissement des pompes à incendie, dont il avait inventé un nouveau modèle, et dont il fut longtemps directeur.

Comme peintre, Van der Heyden fut très apprécié de son vivant, et ses œuvres étaient cotées à des prix élevés. Après sa mort, ces prix augmentèrent encore, et le Louvre possède un tableau de lui, la *Vieille maison de ville d'Amsterdam*, payé à l'un de ses descendants 6,000 fl. (soit près de 13,000 fr.) et qui même, pour cette somme, ne fut obtenu que par surprise. On voit également au Louvre deux autres ouvrages du peintre, une *Église et place d'une ville de Hollande* et la *Vue d'un village au bord d'un canal*, qui ne sont guère moins précieux. On rencontre en outre de ses œuvres à Dresde, à Munich, à Cassel, à Vienne. Le musée de La Haye possède un

seul de ses tableaux : une *Vue prise dans l'intérieur d'une ville des Pays-Bas*. Plus heureux, le musée d'Amsterdam en compte trois : le *Pont de pierre*, le *Pont-levis* et un *Canal hollandais*.

FIG. 81. — JAN VAN DER HEYDEN.
Intérieur de ville (Musée de La Haye.)

Parmi les peintres qui vouèrent leur pinceau à reproduire la silhouette si pittoresque des vieilles cités hollandaises, il nous faut encore citer Jacob van der Ulft, né à Gorinchem en 1628, par conséquent compatriote de Van der Heyden et plus âgé que lui de dix années. Tous deux eurent sans doute le même maître. Mais, possesseur d'une imagination féconde et variée, Van der Ulft peignit d'abord des paysages et des marines, et ce ne fut

que plus tard qu'il s'adonna aux « vues de villes ». Dans ce dernier genre d'ouvrages, il mit au service d'une grande correction, un coloris puissant, une pâte solide et une main habile quoique un peu minutieuse. Enfin de ses petits personnages, qu'il dessinait fort agréablement, il anima non seulement ses propres compositions, mais encore les tableaux d'un certain nombre de ses confrères. Le Louvre possède une *Porte de ville* de Jacob van der Ulft et une *Place publique où se prépare un triomphe*. Au *Stathuis* d'Amsterdam on voit sa plus fameuse production : le *Nouvel hôtel de ville* de cette puissante cité. Le musée du *Trippenhuis* possède en outre un *Port de mer en Italie* et une *Vue de ville italienne,* attestant que si Van der Ulft ne quitta pas sa patrie, du moins il sacrifia à la manie *italianisante* de ses contemporains.

Pour compléter cet aperçu des peintres d'architecture, nous mentionnerons maintenant ceux d'entre les artistes hollandais qui consacrèrent leur talent à représenter des intérieurs d'églises et de palais ; tels sont : Pieter Saenredam, Dirk van Deelen, Emmanuel de Witte, Henri van der Vliet, G. Hoekgeest, Isaac et Jan van Nickelen.

Pieter Saenredam, né à la fin du xvi^e siècle (1597) à Assenfeld et mort à Haarlem en 1666, fut élève de Frans de Grebber. C'est lui qui marque la transition entre les premiers peintres d'architecture, disciples médiats ou immédiats de Vredeman de Vries, tels que Steenwyck et Pieter Neefs et ceux qui appartiennent à la peinture hollandaise en possession de sa maturité. Déjà, dans Saenredam, les grandes qualités de l'École se manifestent aussi complètes qu'on peut les désirer ; son dessin est pur, hardi, sa facture est large, sa couleur transparente et lumi-

neuse. On rencontre rarement ses ouvrages dans les musées d'Europe ; mais l'*Église gothique* et la *Grande église de Haarlem,* qu'on voit au musée d'Amsterdam, suffisent à faire juger de son talent.

Nous avons déjà parlé de DIRK VAN DEELEN à propos des PALAMEDES; nous n'ajouterons que peu de mots à ce que nous avons dit plus haut. Né à Heusden ou à Alkmaar, on ne sait point au juste, aux environs de l'année 1605, VAN DEELEN alla s'établir en Zélande, après avoir passé par Delft, où il collabora avec ANTHONI PALAMEDES, devint bourgmestre d'Arnemuiden, et mourut peu après 1668. Les colonnades, les intérieurs d'églises, de palais, auxquels il consacra son pinceau sont admirablement construits au point de vue de la perspective, et peints avec une science irréprochable; mais la netteté des contours et une précision trop grande dans les parties soumises au clair-obscur nuisent à l'agrément de l'ensemble, et communiquent parfois à ses tableaux un peu de sécheresse.

EMMANUEL DE WITTE, lui, est certainement originaire d'Alkmaar. On dit qu'il vit le jour entre 1605 et 1610, mais il est plutôt croyable qu'il naquit aux environs de 1620. On sait qu'il vint s'établir à Delft, où il se fit recevoir dans la gilde de Saint-Luc, en 1642. Il semble avoir étudié dans cette ville sous EVERT VAN AELST. Il s'y rencontra peut-être avec son compatriote VAN DEELEN et y connut bien certainement PIETER STEENWYCK, *le Jeune,* qui fut reçu dans la gilde de Saint-Luc, la même année que lui. Dans le genre un peu restreint qu'il adopta, DE WITTE s'éleva à une hauteur que personne avant lui n'avait atteinte. Plusieurs fois il pei-

gnit la grande église de Delft avec le tombeau du *Taci-*

FIG. 82. — *EMMANUEL DE WITTE.*
Temple protestant. (Collection Wilson.)

turne ; souvent aussi il représenta d'autres églises ; il

s'essaya même, d'après des croquis rapportés par des *italianisants*, à peindre des églises italiennes. Une connaissance très exacte de la perspective, une entente profonde du clair-obscur, de larges partis pris d'ombre et de lumière, une finesse d'exécution qui révèle tous les détails sans dégénérer en sécheresse, des figurines bien dessinées et suffisamment pittoresques, une pâte abondante, onctueuse, un modelé superbe ; telles sont les magnifiques qualités qui distinguent ses ouvrages. C'est à Amsterdam, au musée Royal, au musée van der Hoop et à Berlin que se trouvent ses principaux tableaux.

Coïncidence curieuse et à laquelle on ne semble pas avoir pris garde : c'est également à l'école de Delft qu'appartiennent Hendrick van Vliet et Gerard van Hoeckgeest. Le premier fut reçu dans la gilde de Saint-Luc de cette ville, dont il était natif, en 1632, le second en 1639 avec la mention d'étranger. Tous deux payèrent leur dette à leur ville d'étude, en reproduisant l'intérieur de la *Vieille* et de *la Nouvelle Eglise de Delft*. On peut voir ce pieux hommage au musée de La Haye, et ces belles architectures d'un effet chaud et puissant, éclairées par une lumière généreuse, peuvent compter parmi les productions qui font honneur à l'École.

Isaac van Nikkelen ne le cède en rien aux peintres que nous venons de nommer, comme élégance de facture, comme délicatesse de trait et comme science de perspective. A l'instar de van Deelen, il se plaît à faire errer sous les belles et pompeuses colonnades, des personnages noblement vêtus ; mais ses intérieurs, plus clairs, trop transparents, trop soignés dans le détail, n'ont pas cette ampleur, cette profondeur que de Witte, van Vliet et

Hoeckgeest donnent à leurs églises sévères et recueillies Le Louvre possède de lui un vestibule de palais qui passe avec raison pour son chef-d'œuvre ; mais cet ouvrage, qui est des plus remarquables, se trouve être d'une qualité rare dans l'œuvre de l'artiste, dont le dessin est généralement plus sec et le coloris plus cru.

Isaac van Nikkelen eut un fils nommé Jan, lequel peignit le paysage avec des architectures mêlées à de grands arbres. Ce fils voyagea en Allemagne, résida à Dusseldorf et mourut à Cassel, où il avait été appelé par le prince régnant, qui lui avait octroyé, malgré son talent secondaire, le titre de peintre de la cour.

CHAPITRE VIII

LES PEINTRES DE MARINE

Un lien étroit rattache les peintres de marine aux peintres de paysage, et en Hollande, où la terre et l'eau sont si intimement mélangés, on peut dire qu'ils appartiennent à la même famille. Il n'est guère de paysagistes, en effet, il n'est guère même de peintres de genre, appartenant à l'École hollandaise, qui n'aient empiété sur le domaine des marinistes. Van Goyen, Simon de Vlieger, Aalbert Cuyp, Salomon et Jacob van Ruysdael, pour ne citer que les plus illustres, se sont plu bien souvent à représenter des fleuves, des ports, et même la mer, tantôt calme, tantôt houleuse, parfois chargée de vaisseaux et de barques, parfois aussi déserte et silencieuse. La classe des peintres de marine hollandais serait donc la plus nombreuse, si l'on voulait y grouper tous ceux qui, de près ou de loin, se sont faits les interprètes de l'élément dangereux et menaçant auquel la Hollande dut sa grandeur. Elle se trouvera, par contre, singulièrement réduite, si, dépouillée de ces nomades, de ces irréguliers qui lui ont consacré leur talent d'une façon purement accidentelle, nous la limi-

tons à ceux-là seuls qui ont fait de la peinture de marine leur unique spécialité.

Le premier nom qui s'offre dès qu'on parle de marinistes, c'est celui des Van de Velde. Les Van de Velde forment, dans l'art hollandais, une véritable dynastie. Au sommet prend place Esaias van de Velde, dont nous avons raconté le rôle considérable dans l'École. On donne pour fils à Esaias, Willem van de Velde, *le Vieux*, sans que le lien de parenté soit démontré toutefois d'une façon bien authentique, et l'on cherche à rattacher à cette souche, par des liens plus problématiques encore, Jan van de Velde, le peintre de *natures mortes* de Haarlem. Qu'y a-t-il de vrai dans ce groupement de maîtres, de talents fort divers, et qui n'ont peut-être de commun que la profession et le nom? Il serait difficile de le dire au juste, et faire la lumière sur ces commencements est une tâche réservée aux biographes de l'avenir. Pour la suite elle est faite depuis longtemps. Nous savons, en effet, que Willem van de Velde, *le Vieux*, naquit à Leyde en 1610. Tout d'abord ses parents (ce qui serait assez extraordinaire s'il eût eu Esaias pour père) le destinèrent à la marine. Il s'engagea, s'embarqua, navigua et acquit en naviguant cette merveilleuse connaissance de la construction, du gréement et de l'aménagement des navires qu'on remarque dans chacun de ses dessins. Bientôt la façon magistrale dont il représentait à la plume les vaisseaux de tout bord et de tout tonnage, l'élégance de son crayon, jointe à sa prodigieuse exactitude, attirèrent l'attention de la Compagnie des Indes et de l'Amirauté d'Amsterdam, qui lui donnèrent pour mission de retracer l'image fidèle de tous les bâtiments qui sortaient de

leurs chantiers. Puis, la renommée de son talent s'étant répandue, quelques-uns de ses dessins étant passés en Angleterre et ayant frappé l'attention des connaisseurs,

FIG. 83. — WILLEM VAN DE VELDE.
Près de la côte (Musée d'Amsterdam.)

il fut mandé à Londres pour y remplir un emploi analogue. C'est dans cette ville qu'il mourut en 1693, fort riche, comblé de biens par Charles II et Jacques II, qui avaient été ses fervents protecteurs.

WILLEM VAN DE VELDE, *le Vieux*, eut deux fils : WILLEM *le Jeune,* qui naquit en 1633, à Amsterdam, et ADRIAEN, né en 1636, dont nous avons déjà parlé.

Adriaen montra dès son jeune âge beaucoup de goût pour la peinture, mais surtout pour le paysage. Son père le plaça chez Wynantsz, et l'on sait quel artiste il devint. Dans la suite, il peignit quelques marines, notamment des vues de Scheveningue. Toutefois ce ne sont là que des ouvrages accidentels ; ses préoccupations étaient ailleurs. Avec Willem, l'aîné, il en fut tout autrement. Son père lui apprit lui-même à dessiner, lui révéla dès le principe tout ce qu'il savait de l'anatomie des navires, et le jeune enfant se prit d'une telle passion pour ces superbes constructions et pour la mer qui les portait, qu'il leur consacra toute son existence d'artiste. Quand le père partit pour Londres, il confia son fils à Simon de Vlieger ; il ne pouvait le mettre en de meilleures mains. Bientôt la nature aidant, le jeune Willem devint, lui aussi, un peintre accompli. Avec une ardeur toute patriotique, il consacra son pinceau à reproduire les fastes maritimes de sa patrie. On peut voir encore aujourd'hui au musée d'Amsterdam le *Combat de quatre jours* ou la prise du *Royal Prince,* et la *Capture amenée au port,* glorieux faits de mer qui excitèrent, en 1666, un indescriptible enthousiasme dans les Provinces-Unies. On peut y voir aussi le *Port d'Amsterdam,* gigantesque chef-d'œuvre de plus de trois mètres, où sont célébrées avec une incomparable éloquence la grandeur et la puissance de la capitale hollandaise. Mais ce beau patriotisme ne tint pas devant un titre officiel augmenté d'une pension royale. En 1677, Willem passa en Angleterre et consacra désormais son pinceau aux victoires que les Anglais remportèrent sur ses compatriotes. Le titre de peintre du roi qui lui

avait été accordé par Charles II, ainsi que sa pension, lui furent conservés par ses successeurs, et notre peintre mourut en 1707 à Greenwich, où il avait sa résidence.

FIG. 84. — WILLEM VAN DE VELDE.
Temps calme. (*National Gallery.*)

Willem van de Velde, *le Jeune*, est non seulement le plus grand peintre de marine de l'école hollandaise, il est aussi un des plus grands marinistes du monde entier. Son admirable connaissance des navires, la transparence magnifique qu'il sait donner à l'eau et au ciel, les alternatives d'ombre et de lumière avec lesquelles il se ménage une série de plans successifs, la douce et fine har-

monie qui règne dans ses compositions, toutes exécutées dans des tons gris et délicats, la prodigieuse exactitude des détails, leur fini, qui ne dégénère cependant jamais en sécheresse, font de la plupart de ses tableaux autant de petits chefs-d'œuvre. Fait très remarquable, ce peintre de la mer du Nord et de la Manche, si agitées l'une et l'autre, si troublées, si peu clémentes, ne peignit presque jamais que des temps calmes. Les orages et même les brises un peu fortes sont une exception dans son œuvre. Passionnés pour les choses de la mer, les Hollandais et les Anglais se disputèrent après sa mort les ouvrages du peintre, comme de son vivant ils s'étaient disputé l'artiste lui-même. Aussi est-ce en Angleterre et en Hollande qu'on trouve le plus grand nombre de ses œuvres. Le Louvre ne possède de lui qu'un tableau.

Si WILLEM VAN DE VELDE avait pour la mer calme une préférence marquée, LUDOLF BACKHUIZEN, au contraire, chérissait la tempête. Ses commencements, toutefois, n'étaient pas pour faire prévoir de pareils goûts. Né à Emden en 1631, il commença par travailler chez son père, homme de loi et secrétaire de sa ville natale. En 1650, il vint à Amsterdam et entra comme comptable dans une maison de commerce, puis il s'adonna à la calligraphie et finalement à la peinture. Dans cette dernière branche d'activité où le conduisait sa vraie vocation, il eut pour professeur un mariniste nommé HENDRICK DUBBELS, dont nous parlerons bientôt, et ALDERT VAN EVERDINGEN, le peintre de rochers et de cascades dont nous avons déjà parlé. Est-ce ce dernier qui inspira à son élève son culte singulier pour la tempête? On l'ignore; mais cette passion était telle que celui-ci n'hésita point à ex-

poser plusieurs fois sa vie pour saisir dans toute leur horrible vérité les effets du gros temps.

FIG. 85. — LUDOLF BACKHUIZEN.
Le Port d'Amsterdam. (Musée d'Amsterdam.)

Malgré cette conviction profonde, doublée d'un talent très réel, LUDOLF BACKHUIZEN est demeuré très inférieur à

Willem van de Velde. Ses marines, comparées à celles de son rival, ont un aspect sec, dur, cru ; sa couleur est sans transparence : défauts que ne peuvent contre-balancer la *furia* des vagues bouleversées et la course furibonde des gros nuages dans le ciel. Malgré cela, une certaine poésie répandue dans ses tableaux les fit excessivement rechercher par ses contemporains. Le roi de Prusse, l'électeur de Saxe, le grand-duc de Toscane le favorisèrent d'importantes commandes. Smith a catalogué cent quatre-vingt quatre de ses œuvres ; un grand nombre de celles-ci font partie de collections publiques, et Backhuizen, quand il mourut en 1708 à Amsterdam, avait conquis une véritable fortune à la pointe de son pinceau.

Un autre preuve non moins convaincante de la faveur qui accueillit en leur temps les ouvrages de Backhuyzen, c'est le nombre considérable de peintres qui prirent soin de l'imiter. Hendrick Dubbels, son maître, fut un des premiers, lorsque le succès de son élève se fut accentué, à s'inspirer de ses sujets et à copier sa manière. Bien mieux, il voulut que son fils Jan Dubbels prît Backhuizen pour professeur et pour modèle, et ce fils soumis se conforma si bien au désir de son père, qu'aujourd'hui la confusion se produit souvent entre les deux artistes, et que beaucoup de tableaux de Jan Dubbels figurent dans les collections privées sous le nom du maître qu'il s'efforça de pasticher.

Les autres élèves de Backhuizen sont : Pieter Coopse, duquel on sait fort peu de choses et dont les tableaux sont d'une extrême rareté ; Jan Claesz Rietschoof, né à Hoorn en 1652, mort en 1719, qui s'assimila assez bien

le style de son maître, ainsi qu'on en peut juger par les deux tableaux, le *Calme* et la *Tourmente,* que possède le musée d'Amsterdam ; MICHIEL MADDERSTAG (1659-1709), qui travailla longtemps à la cour de Berlin ; et enfin ABRAHAM STORK (1650-1700), dessinateur habile et soigneux, inférieur cependant au point de vue de la composition, de la transparence des eaux et de la vérité générale, mais qui figure avec honneur dans les musées de Dresde, de Berlin et de La Haye. Dans ce dernier musée on voit de lui deux panneaux, une *Marine* et une *Plage,* qui portent le même millésime, 1683.

Parmi les peintres de marine, émules de VAN DE VELDE et de BACKHUYZEN, qui font honneur à l'école hollandaise, nous citons encore RENIER NOOMS, assez connu sous le surnom de *Zeeman* (marin), à cause de l'affection toute spéciale qu'il avait vouée à la mer. On est mal renseigné sur sa vie. On croit qu'il naquit en 1612 ou 1615 à Amsterdam ; mais il voyagea beaucoup car, d'une part, il résida assez longtemps à Berlin et, d'autre part, on sait qu'il séjourna en Angleterre et en France. Il habita même Paris, et notre galerie nationale possède de lui une *Vue de l'ancien Louvre.* C'était un artiste de mérite, peignant dans une gamme claire, légèrement ambrée, et dessinant avec beaucoup de soin.

LIEVE VERSCHUUR, qu'on croit avoir été élève de SIMON DE VLIEGER et qui mourut en 1691, est également un bon dessinateur en même temps qu'un peintre soigneux, mais il manque d'harmonie. Deux tableaux du musée d'Amsterdam peuvent faire juger de son habileté.

JAN VAN CAPELLE appartient aussi à cette pléiade d'artistes qu'un talent consciencieux et honnête a placés

au second rang, et sur la vie desquels on sait fort peu de choses. Ses œuvres, qui sont rares, nous le montrent affectionnant la mer tranquille, aimant à l'éclairer d'une belle et chaude lumière, rappelant celle de Cuyp, et la peuplant de barques et de bateaux. Quant à Jan Parcellis et à son fils Jules, ils n'ont guère laissé de traces plus profondes. Le père fut élève de Vroom. Il poussa l'amour de sa profession jusqu'à s'exposer à de sérieux périls pour surprendre les secrets de la mer en courroux, mais sans parvenir cependant à être autre chose qu'un peintre assez médiocre. Pour le fils, né à Leyderdorp en 1628, bien qu'il eût reçu des leçons de son père, il s'appliqua surtout à imiter Willem van de Velde, et Smith mentionne des tableaux de lui exécutés avec assez de talent pour amener une confusion entre ses œuvres et celles de ce maître. Une de ses *Eaux tranquilles,* entre autres, fut adjugée à Londres sous le nom de Van de Velde pour la somme de 300 livres (7,500 francs).

Enfin, il nous faut encore mentionner, parmi les peintres de marine, Gerrit Toorenburgh (1737-1785), dont on voit à La Haye une *Vue de l'Amstel,* et qui clôt la série des marinistes hollandais.

CHAPITRE IX

LES PEINTRES DE NATURE MORTE

Pour en terminer avec la période glorieuse de l'école hollandaise, il nous reste à parler de ces tableaux de fleurs, de fruits, de gibiers, d'objets inanimés qu'on désigne sous le nom au moins singulier de *nature morte*. C'est, en effet, un accouplement bizarre que celui de ces deux mots; la nature étant la seule chose immortelle, la seule qui soit éternellement jeune, la seule (de celle qu'il nous est donné de connaître) qui s'avise de renaître au moment où l'on pourrait croire qu'elle va mourir.

Toutefois, si la désignation est défectueuse, elle a cours, et nous sommes obligés de l'employer. En outre, malgré l'incorrection de l'étiquette, le groupe qu'elle désigne est des plus intéressants, non pas au point de vue moral, car la reproduction des fleurs, des fruits, des porcelaines, des cristaux, des orfèvreries même habilement ciselées ne parle guère à l'esprit, mais au point de vue de l'arrangement et de l'exécution technique. — Abordons donc avec confiance cette classe nombreuse

des artistes qui ont exclusivement consacré leur pinceau à la *nature morte*.

Le premier peintre de ce genre qui s'offre à nous, dans l'École hollandaise, est David de Heem *le Vieux* (1570-1632). Il naquit, vécut et mourut à Utrecht, disent les biographes; il peignit, ajoute-t-on, les fleurs, fruits, insectes et animaux morts. Entre nous soit dit, il est probable qu'il fut un simple peintre d'enseignes. Du moins, les premières *natures mortes* que nous trouvons en Hollande n'eurent point d'autre emploi. Aubergistes, marchands de venaison, libraires, faisaient peindre sur leurs devantures de véritables tableaux, et nous savons plusieurs de ces chefs-d'œuvre naïfs qui ont, depuis lors, pris place dans d'importantes collections. Toutefois, les œuvres du vieux David (si tant est qu'on en possède encore) sont si bien confondues avec celles de ses fils, qu'il nous est impossible de porter sur elles un jugement motivé.

David de Heem, en effet, non content d'innover un genre, fonda également une dynastie de peintres de *nature morte,* du moins on lui accorde généreusement la paternité de Jan Davidsz de Heem et de David Davidsz de Heem, desquels seraient nés à leur tour Cornelis de Heem, David de Heem *le Jeune* et Jan II de Heem, tous ayant, comme leur père ou leur aïeul, peint avec un certain succès les fruits, les vaisselles d'or et d'argent, les faïences et les cristaux.

La biographie de tous ces maîtres n'étant rien moins que certaine, et la part à faire à chacun d'eux n'étant rien moins que bien établie, nous ne nous occuperons ici que des deux plus fameux, les deux seuls, du reste, dont

on rencontre des œuvres suffisamment authentiques dans les grandes collections publiques.

Jan Davidsz de Heem, né à Utrecht en 1600, mort à Anvers en 1674, où il s'était, dit-on, réfugié par crainte des armées de Louis XIV, fut l'élève de son père. De bonne heure il le surpassa, et on peut dire qu'il fut le premier qui, par l'habileté de son pinceau, son talent et son goût, conquit, au genre dont le vieux De Heem avait été le promoteur, l'accès des riches intérieurs hollandais. Ce n'était, du reste, que justice. Ses ouvrages nous prouvent, en effet, avec quelle science consommée il sut disposer, arranger et interpréter ses modèles. Dans son petit domaine il déploie un tact parfait, un sentiment exquis de la nature; sa brosse n'oublie aucun détail; Flore et Pomone sont pour elle sans secrets. — En outre, il enveloppe ses fleurs et ses fruits d'une lumière chaude et dorée qui, tranchant sur des fonds sombres, donne à ses premiers plans un modelé et un relief rappelant parfois Rembrandt.

Cornelis de Heem, né en 1630, fut l'élève de Jan Davidsz de Heem. De bonne heure il quitta Utrecht pour venir se fixer à Anvers, où nous le voyons, en 1660, se faire recevoir dans la gilde de Saint-Luc. Non seulement Cornelis peignit les mêmes sujets que son père, mais encore il sut si bien s'imprégner de son genre et copier sa manière, que leurs tableaux ont été maintes fois confondus. Sa touche, cependant, se ressent de son époque, elle est plus douce, mieux fondue; le coloris est aussi chaud, mais il y a moins d'unité dans la composition. Les fonds, en outre, sont moins profonds, les ombres moins transparentes et moins généreuses. Nous

ne tenterons pas l'énumération des œuvres de ces deux excellents artistes, énumération qui serait d'une monotonie fastidieuse, le même titre pouvant convenir à la plupart de leurs tableaux. Nous nous bornerons à dire que si le Louvre possède seulement des œuvres du père, aux musées de Bruxelles et de La Haye on rencontre des ouvrages de CORNELIS mêlés à des tableaux de JAN DAVIDSZ, et qu'on peut essayer, par la comparaison, de saisir les caractères qui distinguent ces deux maîtres.

Les DE HEEM ne se bornèrent point à constituer une dynastie, ils fondèrent aussi une école. Un grand nombre d'artistes, séduits par leur couleur et par leur genre, vinrent leur demander des conseils, s'inspirèrent de leur exemple, imitèrent leurs procédés. Parmi ceux qui furent leurs élèves, on cite : 1° PIETER DE RING (1650), dont on peut voir un tableau au musée d'Amsterdam, et qui signait ses ouvrages d'un anneau (*Ring*, en français bague), ses armes parlantes; 2° JACOBUS WALSCAPELLE (1670), dont on rencontre quelques *natures mortes* en Allemagne, et notamment à Berlin, et qui, plus qu'aucun autre, approche comme arrangement et comme goût des DE HEEM; 3° ABRAHAM MIGNON, né à Francfort en 1639, amené en 1659 à Utrecht, formé par JACOB MUREL, peintre de fleurs, qui lui avait appris les premiers éléments de son art, et plus tard disciple de JAN DAVIDSZ, dans l'atelier duquel il travailla jusqu'en 1669, — peintre plus minutieux, plus fini, plus léché que son maître, mais qui lui est inférieur comme goût, comme correction de dessin et comme coloris; — 4° et enfin MARIA VAN OOSTERWIJCK (1630-1693), une des rares Hollandaises qui manièrent le pinceau avec succès.

Née aux environs de Delft en 1630, MARIA VAN OOSTERWIJCK fut, dit-on, une des femmes les plus instruites de son temps. M. Waagen raconte que Louis XIV, Guillaume III, l'empereur Léopold et Auguste Ier lui commandèrent des tableaux. Le fait semble d'autant plus extraordinaire, qu'on ne sait presque rien aujourd'hui de ses œuvres, et que, sauf à Vienne et à Florence, on ne rencontre cette dame dans aucun musée du continent.

Parmi les peintres qui, dans un genre différent des DE HEEM, s'adonnèrent à la reproduction des fleurs et des fruits, il faut citer les deux frères OTTO et EVERT MARSSŒUS ou MARCELLIS, dont les œuvres sont également de la plus grande rareté, et A.-S. COORTE que personne n'a encore signalé. COORTE affectionna les fleurs et les fruits, il les peignit avec passion, d'une touche fine et délicate. On trouve de ses tableaux en Zélande et les rares dates qu'on peut accoler à son nom le font vivre jusqu'aux environs de 1700. Quant aux frères MARSSŒUS, on est assez inexactement renseigné sur leur compte. On ne connaît presque rien de l'existence d'EVERT. Pour OTTO, les biographes le font voyager. Il visite l'Italie, la France, s'installe à Paris, où la reine mère le prend (dit-on) à son service, retourne à Rome, revient à Amsterdam, où il avait vu le jour, et y meurt en 1673 — suivant l'opinion la plus répandue — et quelques années plus tard, si l'on en croit un document, encore inédit, — acte daté de 1680, qui pourvoit à la nomination de deux tuteurs pour les enfants d'ÉVERT MARSSŒUS, envoyés en possession de l'héritage de leur oncle OTTO, héritage peu considérable, du reste, car il se résumait en 1,229 livres et 17 sols.

On ne connaît aucun tableau ni d'EVERT ni d'OTTO dans les galeries publiques de leur pays natal. On en trouve deux à Dresde qui sont habilement composés et justifient ce qu'on dit d'OTTO, à savoir que le premier, dans l'école hollandaise, il mêla des reptiles aux fleurs.

Plus heureux que son maître (car il fut l'élève d'OTTO), MATHEUS WITHOOS (1629-1703), qui, lui aussi, peignit des papillons, des grenouilles et des serpents au milieu de fleurs et de fruits, posséda pendant quelques années une de ses œuvres au musée de Rotterdam; mais l'incendie de 1865, qui détruisit cette belle galerie, ne l'épargna point. Aujourd'hui maître et disciple sont aussi mal partagés l'un que l'autre.

WITHOOS eut trois fils : JAN, PIETER, FRANS et une fille ALIDA, qui, peintres de fruits, de fleurs et de reptiles, marchèrent sur les traces de leur père.

JUSTUS VAN HUYSUM, et c'est là, au reste, une particularité commune à presque tous les peintres de *nature morte,* eut, lui aussi, une postérité nombreuse qui s'adonna à la peinture. Né en 1659, JUSTUS commença par peindre le paysage, puis il décora des appartements, et se consacra bientôt aux fleurs et aux fruits. Des quatre enfants qu'il eut de sa femme, Marguerite Rus, trois au moins : JAN, né en 1682; JUSTUS, né en 1685, et JACOBUS, né en 1686, firent de la peinture. L'aîné, comme peintre de fleurs, atteignit à une renommée exceptionnelle. Les Hollandais, grands amateurs de plantes rares, commencèrent sa réputation, qui ne tarda pas à se répandre dans toute l'Europe. Jeune encore, il se vit riche, honoré, au comble de la fortune et de la gloire. Les catalogues de vente du siècle dernier nous

révèlent, par leurs prix hors de proportions avec tous les autres tableaux, de quel engouement on s'était entiché

FIG. 86. — JAN VAN HUYSUM.
Fleurs et fruits. (Musée d'Amsterdam.)

pour ce maître fini, délicat, érudit et soigneux, mais dont le genre, somme toute, n'était que de second ordre.

La plupart des compositions de Jan van Huysum se résument, en effet, dans un vase de forme antique placé dans une niche et rempli de fleurs. Si l'exécution en est précieuse, si la science qu'elle dénonce est supérieure et revèle un naturaliste de premier ordre, si le soin que le peintre apporte à modeler ses fruits est extrême, par contre, on trouve souvent moins d'harmonie dans ses ouvrages, et surtout moins de ragoût que dans ceux de Jan Davidsz de Heem.

L'abondance des tableaux de Jan van Huysum, et ce fait qu'on en rencontre dans les principaux musées, nous dispensent d'insister davantage sur la nature de ses ouvrages et sur les qualités de son talent.

Fait bizarre, ce peintre de fleurs, qui eut de son vivant un si prodigieux succès, était, par son tempérament et ses goûts, porté vers le paysage. Dès qu'il s'appartenait pendant quelques jours, il s'enfuyait à la campagne et s'amusait à peindre des bosquets avec des figures nues, dans le goût de Poelenburg. Ces curieux tableaux, très intéressants du reste, sont aujourd'hui fort recherchés.

Jacobus van Huysum, le plus jeune des trois fils de Justus, passa sa vie à copier les tableaux de son aîné. De bonne heure il s'expatria, alla en Angleterre où il s'établit, et mourut en 1759, après s'être enrichi par une contrefaçon ingénieuse des œuvres fraternelles, contrefaçon que la communauté des initiales rendait fort difficile à reconnaître. Quant à Justus le cadet, qui s'était voué à la peinture de batailles, il mourut en 1707, à l'âge de vingt-deux ans.

La grande vogue de Jan van Huysum ne manqua pas de

lui susciter des imitateurs, mais le côté précieux et soigné de son talent devait les décourager bien vite. Parmi ces copistes, on ne cite guère que COENRAAD ROEPEL et JAN VAN OS qui se soient approchés de leur modèle. COENRAAD ROEPEL, né en 1679 à la Haye, fut d'abord élève de GASPARD NETSCHER, mais il délaissa le portrait pour s'adonner aux vases antiques garnis de fleurs et chargés de fruits. Il acquit, dans ce nouveau genre, une certaine notoriété et quand il mourut, en 1748, ses ouvrages étaient fort recherchés. JAN VAN OS (1744-1808) se conforma encore plus étroitement à la tradition. Non seulement il copia les tableaux de VAN HUYSUM, mais il poussa l'imitation jusqu'à avoir quatre enfants et petits-enfants qui, eux aussi, se consacrèrent à la peinture de *nature morte.*

Le seul peintre contemporain de JAN VAN HUYSUM, qui partagea sa vogue et conquit à ses côtés une sérieuse et solide renommée, fut une femme. Elle se nommait RACHEL RUYSCH. Elle était la fille d'un célèbre professeur de Leyde. Née en 1664 à Amsterdam, elle mourut dans cette même ville en 1750, n'ayant pour ainsi dire pas cessé de peindre malgré son grand âge. En dépit de cette assiduité, le nombre de ses ouvrages est si restreint que, de son temps, on disait, par manière de plaisanterie, qu'elle faisait plus d'enfants que de tableaux. RACHEL RUSYCH, du reste, mérita sa haute réputation. Elle peignit les fleurs et les fruits dans la perfection. A un dessin d'une correction extrême elle joignait une étonnante précision d'exécution; si elle eût été plus heureuse dans l'arrangement de ses compositions, si son coloris avait eu moins de froideur, elle aurait assu-

rément égalé son illustre rival, le grand Van Huysum.

Rachel Ruysch était l'élève de Willem van Aelst. Comme ce maître peignit non seulement des fleurs et des fruits, mais encore des animaux morts, notamment des perdrix, — témoin les tableaux de lui qui figurent aux musées de Munich, de Dresde et de La Haye, — il nous servira de transition pour parler d'une nouvelle spécialité de peintres de nature morte.

Willem van Aelst naquit à Delft en 1620. Il eut pour maître son oncle Evert van Aelst, lui aussi né à Delft dix-huit ans plus tôt. Cet oncle était un assez bon peintre, qui affectionnait par-dessus tout les oiseaux morts et les engins de chasse. Né en 1602, reçu dans la gilde de Saint-Luc en 1632, Evert mourut en 1648, laissant derrière lui un intéressant bagage, en grande partie disparu. — Son neveu, reçu dans la gilde en 1643, partit bientôt pour l'Italie, séjourna à Florence, revint par la France, revit Delft en 1656 et s'établit à Amsterdam, où il mourut en 1679. Pendant son séjour en Italie il avait pris l'habitude d'italianiser son prénom, et la plupart de ses œuvres sont signées Guillelmo van Aelst.

Ses tableaux sont du reste d'un rare mérite. L'arrangement en est toujours heureux, le coloris en est transparent, ils sont conçus dans une gamme sobre et d'une extrême vérité. Mais, malgré ces qualités si remarquables, malgré l'accueil flatteur qu'il avait rencontré en France et à Rome, Willem van Aelst ne jouit pas, de retour dans son pays, de toute la gloire qu'il était en droit d'espérer ; car il était dans sa destinée de se voir, de son vivant même, dépasser par un jeune artiste dont le talent incomparable devait, dans la spécialité

qu'il s'était choisie, laisser bien loin derrière lui tous ceux qui l'avaient précédé et ceux aussi qui allaient le suivre.

Jan Weenix, car c'est de lui qu'il s'agit ici, naquit à Amsterdam en 1644 et fut de bonne heure initié aux secrets de la peinture par son père Gio-Baptista Weenix, dont nous avons déjà parlé. A l'imitation de son père, il commença par peindre des ports de mer; mais bientôt, à la vue de quelques œuvres de Van Aelst, sa vocation se révéla et il se mit à peindre avec une précision incroyable des animaux morts de grandeur naturelle. Ces animaux, perdrix, faisans, cygnes, paons, sont d'une fidélité et d'une exactitude magistrales. Mais c'est surtout à peindre des lièvres qu'il excella. Nul dans ce genre ne s'est approché de la perfection merveilleuse, étonnante, inouïe avec laquelle il représenta ces animaux. Ajoutez à cela que ses tableaux sont bien composés. Les cadavres de ses timides victimes sont généralement groupés avec beaucoup d'art au pied d'un vase magnifique et mêlés à des engins de chasse; un paysage, noyé dans la demi-obscurité d'un ciel brumeux et lourd, une balustrade, un bosquet, forment un fond sombre sur lequel les animaux de ses premiers plans se détachent avec une vérité extraordinaire. Ses tableaux, en outre, sont remarquables par l'harmonie de la couleur, toujours conduite dans une gamme sobre, par la fidélité des accessoires, le fini des détails et la largeur de la touche. Jan Weenix mourut en 1709, laissant une partie de ses secrets à son élève Théodore Walkenburg (1675-1721), qui comme lui excella à peindre des lièvres.

Si Jan Weenix se consacra exclusivement au gibier mort, Melchior d'Hondekoeter voua son talent à la

basse-cour et peignit avec une *maestria* incomparable les cygnes, paons, coqs, poules et canards. Qu'ils fus-

FIG. 87. — MELCHIOR D'HONDEKOETER.
(Musée d'Amsterdam.)

sent morts ou vivants, peu lui importait du reste ; il sut, dans l'un comme dans l'autre cas, les représenter avec

une vérité étonnante. Ses compositions, toujours très pittoresques, dénotent, en effet, une connaissance surprenante et une incessante étude du sujet qu'il traite. Né à Utrecht en 1636, élève de son père Gysbert d'Hondekoeter (1613 (?) 1653), peintre à peu près inconnu, et plus tard de Gio-Baptista Weenix, dont il était le neveu par alliance, Melchior, lui aussi, peignit d'abord les marines; il s'adonna ensuite aux animaux, vint en 1659 s'établir à La Haye, y demeura jusqu'en 1663, puis se fixa à Amsterdam, où, en 1688, il obtint le droit de bourgeoisie, et où il mourut en 1695. C'est surtout dans cette dernière ville qu'il faut étudier ses œuvres. Le musée d'Amsterdam possède huit tableaux de sa main, et dans le nombre la *Plume flottante,* qui passe pour son chef-d'œuvre. Le musée de La Haye en possède quatre également fort remarquables. Tous représentent des animaux de grandeur naturelle, exécutés d'une touche franche, large, puissante, d'un coloris vigoureux et chaud, quoique parfois un peu lourd.

Après avoir mentionné Abraham van Beyeren (1656), qui peignit avec un talent réel des poissons de mer ou d'eau douce, et N. Van Gelder (1660), qui s'adonna avec moins de bonheur à des sujets du même ordre, — peintres négligés par les biographes, qui ne nous ont rien révélé sur leur existence, — nous allons passer à la cuisine et à la salle à manger, c'est-à-dire nous occuper des peintres qui consacrèrent leur pinceau aux instruments de cuivre ou d'argent, aux faïences et aux porcelaines, aux modestes casseroles, comme aussi aux coupes de cristal, aux hanaps de vermeil et aux gobelets d'argent ciselé.

Le plus ancien des maîtres qui cultivèrent ce nouveau genre de *nature morte* est WILLEM KLAASZ HEDA. Né à Haarlem en 1594, il mourut fort âgé, puisqu'en 1678 JACQUES DE BRAY fit son portrait; il avait alors quatre-vingt-quatre ans. Peintre soigneux et habile, il dut laisser après lui un nombre assez considérable d'ouvrages, et cependant ses œuvres sont de la plus excessive rareté. Les musées du Louvre et de Gand sont les deux seules galeries qui possèdent de ses tableaux, et on ne les voit qu'exceptionnellement figurer dans les ventes. On doit le regretter, car le peu qu'on connaît de HEDA est excellent. Généralement, ses *natures mortes* se composent d'une coupe en argent ciselé, d'une assiette et d'un citron entamé, trois objets que le peintre rendait à miracle, le tout mêlé à quelques accessoires et s'enlevant sur un fond brun.

WILLEM KALF (1630-1693), avec une touche plus robuste, des empâtements plus solides, mais avec moins de distinction et d'élégance, exploita les mêmes sujets que HÉDA, et, dans ce genre brillant, son plus vaste et son plus bel ouvrage appartient à la France; il est au musée du Mans. Sans que son talent faiblit, KALF passa parfois de la salle à manger à la cuisine, et, dans ce second genre, mieux approprié à la nature de son talent, il occupe le premier rang. KALF était élève de HENDRICK POT; il naquit et vécut à Amsterdam. Parmi ses imitateurs on cite PIETER ROESTRAATEN (1627-1698) et C. PIERSON (1631-1714), qui demeurent bien loin derrière lui.

Pour en finir avec la classe des peintres de *nature morte*, il ne nous reste plus à parler que de JACOB DE WITT, artiste d'un mérite peu ordinaire, qui rendit d'une

façon merveilleuse les objets sculptés de toute espèce, bronze, bois, et surtout les frises ou bas-reliefs en marbre blanc. Dans ce petit genre, J. DE VITT atteignit à une telle perfection qu'il parvint à tromper les yeux même exercés. Dans certaines de ses décorations, — par exemple au palais royal d'Amsterdam, — il est presque impossible de distinguer ses copies des véritables bas-reliefs qui se trouvent à côté. Le plus souvent, ses frises représentent de jolis enfants. C'est aussi à ces gracieux génies qu'il demanda les motifs de ses plafonds, aujourd'hui disparus hélas! et qu'on ne connaît plus guère que par quelques dessins à la sanguine, ouvrages absolument supérieurs au point de vue décoratif. JACOB DE WITT naquit à Amsterdam en 1695, il y mourut en 1754.

FIG. 88. — J. WEENIX.
(Musée de Dusseldorf.)

CHAPITRE X

LA DÉCADENCE

APRÈS avoir jeté ce merveilleux éclat, après avoir créé tous ces genres nouveaux, après avoir produit cette incomparable série d'admirables chefs-d'œuvre, la peinture hollandaise, à partir du XVIII^e siècle, entre en pleine décadence. Déjà dans notre énumération de maint petit maître, héritier de l'habileté paternelle, de sa technique, de ses procédés, nous avons constaté un affaiblissement progressif. Maintenant la nuit va succéder au jour, l'obscurité à la lumière. L'École hollandaise, si brillante tout à l'heure, va décliner jusqu'à tomber dans le plus complet oubli.

L'invention, cette première faculté de l'art indépendant, s'évanouit presque complétement, et quand par hasard elle reparaît, c'est seulement pour se manifester sous la forme d'humour, c'est-à-dire sous un aspect absolument secondaire. Dans toutes les branches de la peinture de genre, dans le paysage, dans l'histoire même, on s'adonne à l'imitation en quelque sorte machinale des maîtres qu'on prend pour modèles et qui, le plus sou-

vent, sont eux-mêmes maniérés, ampoulés, faux et conventionnels.

Fait bien digne de remarque : en même temps que l'observation de la nature cesse, le sentiment de la couleur diminue, l'emploi du clair-obscur est négligé, et la pratique, suivant deux voies différentes, tourne dans les grandes œuvres au décor et dans les petites à la minutie ; mais, des deux parts, on perd la notion du relief, du modelé, de la vie.

On comprend qu'autant la période ascendante est digne d'intérêt, curieuse à étudier et pleine d'enseignements précieux, autant cette dégénérescence manque d'attrait et de charme. Aussi, après nous être longuement étendus sur les temps héroïques de la peinture hollandaise, allons-nous passer rapidement sur son déclin, en n'indiquant qu'un petit nombre de ses peintres dégénérés et en nous arrêtant seulement aux plus considérables.

―――――

C'est à Gérard de Lairesse qu'il faudrait faire remonter la responsabilité de ce mouvement désastreux ; si Lairesse n'avait point été, avant tout et surtout, l'expression même des sentiments de son époque. Mais il ne fut pas l'auteur de ce désastre, il n'en fut que l'interprète. Il personnifia l'effet ; quant à la cause, elle se trouva dans la tendance générale de ses contemporains à donner partout accès aux conventions et à l'enflure. C'est par la littérature que ce revirement commença tout d'abord, puis de là il se fit jour dans les mœurs. La perruque in-folio envahit les crânes bataves en même

temps que les beaux usages de la cour de Louis XIV pénétraient dans le monde patricien d'Amsterdam. Vainqueurs du grand roi en Allemagne et en Flandre, les Hollandais voulurent encore égaler son entourage sur le terrain du beau ton. Le « goût français » s'introduisit donc sur les bords de l'Amstel avec les modes de Paris, et, par un de ces revirements trop fréquents, on s'empressa de brûler les modèles de la veille pour aller bravement sacrifier aux faux dieux. C'est à ce moment que Lairesse parut.

Né à Liège en 1640, élève de son père Reinier de Lairesse, peintre liégeois de modeste renommée, ayant quelque peu voyagé et contracté dans ses voyages une grande admiration pour Bertholet Flemael, puis pour Poussin et enfin pour Lebrun, Gérard de Lairesse vint de bonne heure s'établir en Hollande. D'une figure disgracieuse, mais d'une éloquence persuasive et d'une érudition relativement grande pour sa profession et pour son temps, Lairesse ne se borna pas à étonner ses confrères par son habileté prodigieuse et par l'extrême rapidité de son exécution; il s'efforça encore de les convertir à ses préférences et à ses doctrines, et il y réussit en partie. Plusieurs ouvrages qu'il écrivit eurent un succès considérable, et l'un d'eux, *le Grand livre du peintre* (*'t groot Schilderboek*), publié à Amsterdam en 1712 et traduit en trois ou quatre langues, fut pendant cinquante ans le manuel qu'on donna aux jeunes artistes pour les former et les instruire. Mais ce qui dut agir mieux encore sur l'esprit de ses contemporains, ce fut la faveur marquée avec laquelle les gens les plus haut placés accueillirent ses ouvrages.

Cette faveur s'explique par la nature des sujets qu'il aborda : sujets historiques et bibliques, qui portaient alors la qualification de *nobles*. A l'instar de Lebrun, il mêla continuellement la mythologie à l'histoire. Ses cos-

Fig. 89. — GÉRARD DE LAIRESSE.
Achille reconnu par Ulysse. (Musée de La Haye.)

tumes empruntés aux Romains et aux Grecs de Paris, ses architectures rappelant les portiques chers aux peintres de la Renaissance, certaines de ses figures inspirées par les profils antiques passèrent pour de savantes restitutions. On peut admirer en lui une certaine bravoure de pinceau, un certain goût dans l'arrangement, des draperies posées avec grâce, et une science réelle de composition; mais il manque à ses ouvrages ce feu, cette étin-

celle magique qui anime les compositions de la grande époque. La vie lui fait défaut. Son coloris est, en outre, froid, blafard même, et, dans certaines œuvres, devient lourd et opaque quand il vise à l'éclat.

La renommée de GÉRARD DE LAIRESSE ne rayonna pas seulement sur son pays, elle s'étendit aussi au dehors. Nous n'en voulons d'autre preuve que les quatre tableaux de lui que possède notre Louvre. Ces quatre ouvrages portent les titres suivants : l'*Institution de l'Eucharistie*, le *Débarquement de Cléopâtre au port de Tarse*, *Danse d'enfants*, *Hercule entre le vice et la vertu*. Le musée d'Amsterdam est encore plus riche. Il possède six tableaux du maître. Le musée de La Haye n'en renferme qu'un.

A l'âge de cinquante ans, GÉRARD DE LAIRESSE devint aveugle. Cette infirmité toutefois ne ralentit pas son amour de l'art ni son goût de propagande. Les enseignements qu'il ne pouvait plus donner le pinceau à la main, il les produisit dans une série de conférences que venaient écouter, une fois par semaine, les peintres ses confrères et les élèves de l'Académie. Il mourut en 1711, laissant deux fils, ABRAHAM et JAN, qui s'occupèrent, eux aussi, de peinture et s'efforcèrent de marcher sur les traces de leur père.

Le peintre qui, après GÉRARD DE LAIRESSE, aida le plus, par ses étonnants succès, à pousser la peinture dans une voie perverse, est ADRIAEN VAN DER WERFF. Né à Kralinger-Ambacht, près de Rotterdam, en 1659, VAN DER WERFF reçut quelques leçons de dessin de CORNELIS PICOLLET, puis entra dans l'atelier d'EGLON VAN DER NEER, où il fit de rapides progrès. Tout d'abord, il sembla

vouloir se conformer aux conseils de son maître, mais bientôt les exemples et les préceptes de GÉRARD DE

FIG. 90. — LE CHEVALIER VAN DER WERFF.
Le Portrait du peintre. (Musée d'Amsterdam.)

LAIRESSE le firent brusquement changer de voie. Il déserta l'observation de la nature pour se lancer à la

recherche de l'Idéal, et, en visant l'Idéal, il tomba dans un sentiment glacial, dans un goût maniéré et fâcheux. Ses groupes devinrent prétentieux, ses têtes monotones, ses corps sans vigueur, et ses carnations acquirent le poli et la teinte de l'ivoire. Ces défauts, toutefois, ne l'empêchèrent pas de séduire un grand nombre de gens qui se croyaient connaisseurs. Le duc de Wolfenbuttel et de hauts personnages de son temps se disputèrent ses tableaux, les couvrirent d'or et portèrent aux nues le mérite de leur artiste préféré. Mais nul toutefois ne l'aida plus dans sa carrière et dans sa réputation que l'électeur palatin Jean-Guillaume, qui, non content de l'accabler de commandes, lui conféra le titre de chevalier et anoblit sa famille.

C'est à Munich, où se trouvent actuellement les compositions qu'il peignit pour son haut protecteur, qu'on peut le mieux étudier son contestable talent et s'étonner de l'engouement qu'il provoqua.

Les autres musées sont assez bien pourvus de ses ouvrages. On en rencontre sept au Louvre, six au musée d'Amsterdam, deux à celui de La Haye. Pour un grand nombre d'entre eux, « le Chevalier » se fit aider par son frère Pieter van der Werff (1665-1718), qui, après avoir été son élève, devint ainsi son collaborateur.

Livré à lui-même, Pieter exécuta, dans le goût de son aîné, des scènes mythologiques qui se signalent par un dessin encore plus froid et plus lourd, par une touche moins énergique et plus léchée, par une faiblesse et une pauvreté de sentiment bien regrettables.

Parmi les élèves d'Adriaen van der Werff on compte encore Hendrick van Limborch (1680-1758), Jan Philips

van Schlichten (1681-1745), et parmi ses imitateurs Philippe van Dyck (1680-1752), surnommé le *Petit van Dyck*. Au Louvre, on peut voir deux tableaux d'Hendrick van Limboch : le *Repos de la Sainte Famille* et les *Plaisirs de l'âge d'or*, qui montrent avec quelle fidélité il suivit les traces de son maître. Au musée de Munich, deux compositions de Van Schlichten, un *Saint André* et un *Paysan jouant du violon,* attestent qu'il fut un disciple non moins convaincu. Quant à Philippe van Dyck, quoique élève d'Arnold van Boonen, on peut dire que par ses tableaux historiques il appartient aux imitateurs les plus désagréables de Van der Werff. Il montre tous les défauts de ce peintre sans en produire les qualités. Ses compositions bibliques sont surtout fatigantes ; on en peut juger par sa *Présentation d'Agar à Abraham* et par le *Renvoi d'Agar,* qui figurent au Louvre ; dans ses tableaux de genre, il est un peu moins déplaisant.

Nous venons de dire que Philippe van Dyck fut l'élève d'Arnold van Boonen (1669-1729) : celui-ci, bien qu'ayant fréquenté l'atelier de G. Schalken, appartient aussi au déclin de l'art hollandais. Il imita, il est vrai, les effets de lumière si chers à son maître, mais son coloris plus faible et plus lourd est opaque et sa touche manque d'ampleur. Il fut cependant très goûté en Allemagne, et c'est là que se trouvent aujourd'hui ses principaux tableaux.

Si Arnold van Boonen fut le maître de Ph. van Dyck, Louis de Mons fut son élève. Né à Bréda en 1698, il étudia d'abord chez Van Kessel et Bizet, puis de là vint à La Haye et entra chez Van Dyck, qu'il accompagna dans la suite à Cassel. Plus tard, rentré en Hollande, il s'éta-

blit à Leyde, où il mourut en 1771. Ses œuvres, fines et serrées, se rapprochent du faire de son maître; parfois il côtoye Gerad Dov, dont il cherche à s'inspirer.

Parmi ces peintres de la décadence nous devrions encore nommer Willem van Mieris et Frans van Mieris (le jeune), Nicolaas Verkolje, Robert Greffier, Constantin Netscher, Isaac Moucheron, Jan van Nickelle et Karel de Moor; mais nous avons déjà parlé d'eux à propos de leurs ascendants ou de leurs maîtres.

Il nous tarde, du reste, d'arriver au terme de notre course, en mentionnant rapidement les quelques artistes du siècle dernier qui ont redonné à l'École hollandaise agonisante un peu de lustre et d'éclat, Langendyck, Quinkhardt, Liotard et Cornelis Troost.

Fils d'un marchand de vin, Troost naquit en 1697 et apprit la peinture chez Arnold van Boonen, dont nous tracions le nom à l'instant. Il se maria en 1720 à Zwolle, puis se fixa à Amsterdam où il commença à peindre. Toutefois, s'il conquit une rapide et durable réputation, c'est moins par ses peintures que par ses dessins et ses pastels. A cette époque, Rosalba Carriera était dans toute sa gloire et La Tour commençait à se faire connaître. Troost voulut marcher sur leurs traces et il réussit à s'illustrer, non pas par des portraits, mais par la façon toute humoristique dont il interpréta les scènes de la *Comédie hollandaise,* et par les fines épigrammes qu'il se permit sur la vie un peu licencieuse des Amsterdamois, ses contemporains. Ce sont ces petits tableaux, composés avec infiniment d'entrain, d'esprit d'observation, dessinés d'une main très sûre, indiqués d'un coup de crayon très spirituel, relevés de rehauts de gouache et

de pastel, qui ont valu à notre peintre le surnom de *Hogarth hollandais*, qu'il mérite assurément. Le musée de La Haye est particulièrement riche en ce genre. — C'est là qu'il faut voir Troost pour connaître son esprit.

On range Liotard (Jean Étienne, 1702-1788) parmi les peintres hollandais, quoiqu'il soit né à Genève et qu'avant de s'établir définitivement à La Haye, il ait singulièrement voyagé, en France d'abord, où il étudia chez Lemoyne, en Italie, en Turquie, en Allemagne et en Angleterre ensuite. Comme Troost, il peignit au pastel, avec moins de succès toutefois, avec moins de talent et surtout avec moins d'esprit. Le musée d'Amsterdam est abondamment pourvu de ses œuvres.

Jan Mauritsz Quinkhardt (1688-1772) vint de bonne heure s'établir à Amsterdam. Il reçut les premières leçons de son père, artiste honnête, mais de modeste talent, puis entra chez A. van Boonen et fréquenta dans la suite l'atelier de Lubinietzki (1659-1739), peintre d'origine allemande, élève de Gérard de Lairesse, et qui s'était fixé sur le sol hollandais. Quinkhardt peignit avec assez de bonheur le portrait. Il jouit de son vivant d'une grande notoriété, que la postérité n'a pas confirmée, et travailla jusqu'à quatre-vingts ans. Son fils Jules, qu'il destinait à la peinture, préféra le commerce et s'en trouva bien.

Enfin Dirk Langendyck (1748-1805), par lequel nous allons clore cette histoire sommaire de la peinture hollandaise, fut un peintre non sans valeur, mais surtout un des plus habiles et des plus charmants dessinateurs qu'on puisse trouver. Élève d'un peintre d'ornements et de voitures nommé D. Bisschop, il peignit plus spécia-

lement des scènes militaires. Il fut en quelque sorte l'illustrateur attitré des épisodes si émouvants, qui marquèrent l'avènement de la république batave et la présence des Français dans les Pays-Bas. Ses petites compositions, animées d'une quantité extraordinaire de personnages microscopiques, offrent le double intérêt de dessins charmants et de documents d'une vérité précieuse et d'une exactitude indiscutable.

Avec Langendyck, nous arrivons à la fin du xviiie siècle, c'est-à-dire au terme de notre étude. Ce n'est pas que l'École hollandaise soit morte, mais elle appartient au présent, et ses productions, trop rapprochées, ne prêtent pas à des vues d'ensemble et ne permettent point qu'on porte sur elles un jugement définitif.

Toutefois, si elle vit, si elle s'affirme par des œuvres nombreuses et dont beaucoup sont pleines de talent, il s'en faut qu'elle ait repris son ancien lustre et qu'elle projette autour d'elle des rayons comparables à ceux qui donnent un si vif éclat à son éblouissant « Siècle d'or. »

La raison de cette infériorité relative peut s'expliquer, du reste.

Nous avons vu qu'à sa grande époque l'art hollandais s'était alimenté à deux sources principales : une science magnifique et même un peu pédante à force d'être sûre d'elle-même, science que les précurseurs avaient été chercher en Italie, et une forte dose de *naturalisme*, c'est-à-dire d'observation et d'étude, qualité en quelque sorte autochtone, qui est le propre du tempérament et l'un des caractères de la race néerlandaise.

En dédaignant cette qualité, qu'on pourrait appeler nationale, pour se livrer à la pure imitation de leurs devanciers, en méprisant l'observation et l'étude constante de la nature pour n'obéir qu'aux règles classiques et au gout dépravé de leurs contemporains, les artistes du xviiie siècle amenèrent rapidement la décadence de l'art.

C'est peut-être par l'excès contraire que leurs descendants pèchent aujourd'hui.

La Hollande, régénérée par les grands événements qui ont marqué l'aurore de ce siècle, a repris les traditions de son passé. Ses artistes se sont retournés vers cette nature si chère à leur race, qui a fourni à leurs ancêtres tant de pages admirables, et c'est à elle qu'ils demandent désormais leurs inspirations. Mais peut-être, dans cet heureux retour vers leur source de fécondes études, ont-ils trop négligé cette science magnifique que leurs ancêtres possédaient à un si haut point, et de leur manque fâcheux d'éducation technique, de leur insuffisante préparation, résulte un défaut d'équilibre funeste pour leur production artistique.

Eux-mêmes, du reste, le reconnaissent. Tout fait donc espérer que la génération qui vient saura remédier à ce défaut de solidité dans les connaissances, de précision dans le savoir ; et ces deux qualités maîtresses, une science impeccable et une préoccupation incessante de la nature se trouvant de nouveau réunies, pourront amener une renaissance et préparer un nouveau « Siècle d'or » de l'art hollandais.

TABLE

DES NOMS DES ARTISTES CITÉS

AARTZEN (Pieter), 48.
AEKEN (Jérôme van), 42.
AELST (Evert van), 242.
AELST (Willem van), 265.
ASSELYN (Jan), 129.
AVERCAMP (Hendrick van), 122.
BACKER (Jacob), 98.
BACKHUISEN (Ludolf), 251.
BAMBOCHE (voir PIETER VAN LAER).
BEERESTRAATEN (Johannes), 256.
BEGA (Cornelis), 151.
BEGEYN (Abraham), 230.
BERCHEM (Nicolaas), 227.
BERCKHEYDEN (Gerrit), 238.
BERCKHEYDEN (Job), 238.
BERGEN (Dirk van), 218.
BEYEREN (Abraham van), 268.
BLOCKLAND (PIETER MONTFOORT dit), 60.
BLOEMAERT (Abraham), 60.
BOONEN (Arnold van), 278.
BOL (Ferdinand), 94.
BOS (Jérôme, voir VAN AECKEN), 42.
BOTH (Andries), 221.
BOTH (Jan), 221.
BOUTS (Dirck ou Thierry), 30.
BRACKENBURGH (Richard), 151.
BRAUWER (Adriaen), 139.
BREEMBERG (Bartholomeus), 235.
BREKELENKAM (Quiryng), 181.
CAMPHUYSEN (Govert), 214.
CAPELLE (Jan van), 254.
CEULEN (Cornelis Janson van), 117.
CODDE (Pieter), 130.
COELEBIER, 194.
COOPSE (Pieter), 253.
COORTE (A.-S.), 260.
CORNELISZ (Jacob), 44.
CRABETH (les frères Dirck et Wouter), 62.
CUYP (Aalbert), 218.
CUYP (Jacob Gerritsz), 116.
DE BRAY (Jacob), 118.
DE BRAY (Jan) 118.
DE BRAY (Salomon), 118.
DEELEN (Dirk van), 242.
DEKKER (Cornelis), 208.
DELFF (Jacob), 72.
DIEST (van), 124.
DOES (Jacques le jeune), 234.
DOES (Jacques le vieux), 234.
DOES (Simon van der), 234.
DOLENDO (Bartholomeus), 174.
DOV (Gerard), 174.
DROOCHSLOOT (Joost Cornelisz), 160.
DROST, 94.
DUBBELS (Jan).
DUBBELS (Hendrick), 253.
DULLAERT (Herman), 94.
DUSART (Cornelis), 151.
DYCK (Philippe van), 278.
EECKHOUT (G. van den), 103.
ENGHELBRECHTSZ (Cornelis), 35.
EVERDINGEN (Allard van), 200.
EVERDINGEN (César van). 200.
EVERDINGEN (Jan), 200.
EYCK (les frères Hubert et Jean van), 24.
FABRITIUS (Carel), 99.
FAES (Pieter van der), 118.
FLINCK (Govert), 96.
FURNERIUS, 224.
GAAL (Barend), 137.
GEERTJEN (van Sint Jan), 29.
GELDER (Aart de), 105.
GELDER (N. van).
GERRITSZ (Willem), 192.
GLAUBER (Jan), 229.
GOLTSIUS (Hendrick), 54.
GOLTSIUS (Hubert), 54.
GOYEN (Jan van), 192.
GREBBER (Pieter de), 118.
GRIFFIER (Jan), 229.
GRIFFIER (Robert), 229.
HAAGEN (Jan van der), 208.
HAARLEM (Cornelis van), 58.
HAARLEM (Dirck ou Thierry van), 30.

HACKAERT (Jan), 229.
HAERLEM (Jacques de), 41.
HALS (Dirck), 123.
HALS (Frans), 110.
HALS (Frans le fils), 114.
HEEM (Cornelis de), 157.
HEEM le jeune (David de), 257.
HEEM le vieux (David de), 257.
HEEM (David Davidsz de), 257.
HEEM (Jan Davidsz de), 257.
HEEM (Jan II), 257.
HEEMSKERK (Egbert van), 159.
HEEMSKERCK (Maarten van Veen dit Van), '50.
HEERSCHOP (Hendrick), 94.
HÉDA (Willem Klaasz), 269.
HELST (Bartholomeus van der), 106.
HEUSCH (Jacob de), 223.
HEUSCH (Willem de), 223.
HEYDEN (Jan van der), 238.
HOBBEMA (Meindert), 204.
HOECKGEEST (Gérard van), 244.
HOEKGEEST (Joachim), 117.
HONDEKOETER (Melchior d'), 266.
HONDIUS (Abraham), 214.
HONTHORST (Gérard), 62.
HOOCH (Pieter de), 162.
HOOGSTRAATEN (Samuel), 165.
HUYSUM (Jacobus van), 261.
HUYSUM (Jan van), 261.
HUYSUM (Justus van), 261.
JACOBSZ (Dirck), 44.
JACOBSZ (Lambert), 96.
JANSON VAN CEULEN (Cornelis), 117.
JARDIN (Karel du), 230.
JEAN de Bruges, 26.
JORISZ (David), 43.
KALF Willem), 269.
KEIZER (Thomas de), 73.
KESSEL (Jan van), 208.
KETEL (Cornelis), 60.
KLOMP (Aalbert), 214.
KLOK (Hendrick), 192.
KNELLER (Godfried), 94.
KNUFFER (Nicolaas), 153.
KOEDYK (N.), 189.
KOK (Luc), 36.
KONING (Philips de), 224.
KONING (Salomon de), 118.
KOSTER, 159.
KOUWENHOVEN (Pieter), 174.
KUNST (Cornelis), 36.
KUNST (Pieter Cornelis), 37.

LAER (Pieter van), 57.
LAIRESSE (Abraham de), 275.
LAIRSSE (Gérard de), 272.
LAIRESSE (Jan), 275.
LANGE PIER (voir AARTZEN), 43.
LANGENDYCK (Dirk), 280.
LASTMAN (Pieter), 60.
LELY (Le Chevalier), 118.
LEUW (Pieter van der), 218.
LEUPENI s, 94.
LEYDE (Enghelbert de), 35.
LEYDE (Lucas de), 37.
LIEVENSZ (Jan), 117.
LIMBORCH (Hendrick van), 277.
LINGELBACH (Jan), 232.
LIOTARD (Jean Etienne), 280.
LOOTEN (Jan), 209.
LUCAS (Jan), 50.
MAAS (Nicolaas), 101.
MADDERSTAG (Michiel), 254.
MANDYN (Jan), 43.
MARCELLIS (voir MARSSOEUS), 260.
MARSSOEUS (les frères Otto et Evert), 260.
MAYR (Johann Ulrich), 94.
MEER (Jan van der, dit le jeune), 224.
MEER DE DELFT (Johannes van), 187.
METZU (Gabriel), 156.
MEYERING (Aalbert), 230.
MICKER (Jan), 94.
MIEREVELT (Michiel van), 71.
MIERIS (Frans, le jeune), 173.
MIERIS (Frans, le vieux), 171.
MIERIS (Willem van), 173.
MIGNON (Abraham), 259.
MOLENAER (Barthelemy), 161.
MOLENAER (Claes), 161.
MOLENAER (Jan Miense), 161.
MONS (Louis de), 278.
MOLYN (Pieter, l'ancien), 197.
MOLYN (Pieter, le fils), 197.
MONFOORT (Pieter, dit BLOKLAND), 60.
MOOR (Antonie de), 52.
MOREELSE (Paulus), 73.
MOSTAERT (Jean), 41.
MOUCHERON (Frédéric de), 235.
MOUCHERON (Isaac de), 235.
MUSSCHER (Michiel van), 151.
MYTENS (Daniel), 117.
NASON (Pieter), 109.
NEER (Aart van der), 199.
NEER (Egion van der).

TABLE DES NOMS DES ARTISTES CITÉS.

NETSCHER (Constantin), 171.
NETSCHER (Gaspard), 169.
NETSCHER (Théodore), 171.
NIKKELEN (Isaac van), 244.
NIKKELEN (Jan van), 245.
NOOMS (Renier), 254.
OOSTERWYCK (Maria van), 259.
Os (Jan van), 264.
OSTADE (Adriaen van), 141.
OSTADE (Isaak van), 149.
OUWATER (Aalbert van), 28.
OVENS (Juriaen), 105.
PALAMEDESZ (Anthoni), 126.
PALAMEDESZ (Palamedes), 127.
PANDISS (Christoph), 94.
PAPE (A. de), 179.
PARCELLIS (Jan), 255.
PARCELLIS (Jules), 255.
PICOLLET (Cornelis), 275.
PIERSON (C.), 269.
PIETERSZ (Aart), 43.
POEL (Egbert van den), 157.
POELENBURG (Cornelis), 118.
POT (Hendrick), 269.
POORTER (Willem de), 106.
POTTER (Paulus), 209.
POTTER (Pieter), 209.
PYNACKER (Adriaen).
QUINKHARDT (Jan Maurtisz), 280.
RAUWAERTS (Jacob), 52.
RAVESTEYN (Jan), 73.
REMBRANDT VAN RYN, 74.
RENESSE (Contantinus van), 94.
RIETSCHOOF (Jan Claesz), 253.
RING (Pieter de), 259.
ROEPEL (Coenraad), 264.
ROESTRAATEN (Pieter), 269.
ROKES (Hendrick Maartens), 158.
ROMEYN (Willem), 215.
RONTBOUTS, 208.
ROODTSEUS (Jan), 116.
RUYSCH (Rachel), 264.
RUYSDAEL (Jacob van), 201.
RUYSDAEL (Salomon van), 196.
RYN (Rembrandt van), 74.
RYN (Titus van), 93.
SACHTLEVEN (Cornelis), 159.
SAENREDAM (Pieter), 241.
SAFTLEVEN (Herman), 229.
SCHALKEN (Godfried), 178.
SCHILDERPOORT, 192.
SCHLICHTEN (Jan Philips), 278.
SCHOORL (Jan), 47.

SINT-JAN (voir GEERTJEN van Sint-Jan).
SLINGELAND (Pieter van), 179.
SOOLMAKER (J-.F.), 230.
SORGH (voir Rokes).
SPRONG (Gerard), 114.
STAVEREN (Johannes), 179.
STEEN (Jan), 152.
STEENWICK (Hendrick van), 56.
STOCADE (Nicolaas de Helt), 118.
STOOP (Dirck), 129.
STORK (Abraham), 254.
SPILBERG (Johannes), 109:
STUERBOUT (voir BOUTS).
SWANENBURGH (Jacob van), 92.
SWART (Jan), 44.
TEMPESTA (voir PIETER MOLYN).
TEMPEL (Abraham van den), 109.
TER BURG (Gerard), 162.
TOL (Dominique van), 179.
TORENBURG (Gerrit), 255.
TROOST (Cornelis), 279.
UCHTERVELD (Jacob), 189.
ULENBURG (Gerard), 94.
ULFT (Jacob van der), 240.
VECQ (Jacob la) 94.
VEEN (MAARTEN VAN, voir MAARTEN VAN HEEMSKERCK), 50.
VELDE (Adriaen van de), 215.
VELDE (Esaïas van de), 123.
VELDE (Jan van de), 247.
VELDE le jeune (Willem van de), 248.
VELDE le vieux (Willem van de), 248.
VENNE (Adriaen van der), 124.
VERBECK (Pieter C.), 137.
VERBOOM (Abraham), 209.
VERELST (Pieter), 106.
VERKOLJE (Johannes), 180.
VERKOLJE (Nicolaas), 181.
VERMEER (Johannes), 187.
VERSCHURING (Henri), 223.
VERSCHUUR (Lieve), 254.
VERSPRONCK (Cornelis), 116.
VICTOOR (Johannes), 100.
VILLEMANS (Michiel), 94.
VLIEGER (Simon de), 164.
VLIET (Hendrick van), 244.
VOIS (Ary de), 173.
VREDEMAN DE VRIES (Jan), 56.
VRIES (Jan de), 208.
VRIES (Jan Vredeman de), 56.
VROOM (Hendrick), 57.
WALKENBURG (Théodore), 266

WALSCAPELLE (Jacobus), 259.
WATERLOO (Anthoni), 226.
WEENIX (Jan Baptista), 226.
WEENIX (Jan), 266.
WERFF (Adriaen van der), 275.
WERFF (Pieter van der), 277.
WET (Jan de), 93.
WETTE (Frans de), 106.
WILLEMS (Cornelis), 50.
WITHOOS (Alida), 261.
WITHOOS (Frans), 261.
WITHOOS (Jan), 261.
WITHOOS (Matheus), 261.
WITHOOS (Pieter), 261.
WITT (Jacob de).
WITTE (Emmanuel de), 242.
WOUWERMAN (Jan), 136.
WOUWERMAN (Philips), 131.
WOUWERMAN (Pieter), 136.
WULFHAGEN (Frans), 94.
WYCK (Thomas), 233.
WYNANTSZ (Jan), 197.
ZEEMAN (voir NOOMS), 254.
ZORG (voir ROKES).

TABLE DES CHAPITRES

		Pages.
I.	LA PEINTURE HOLLANDAISE, ses origines et son caractère	7
II.	LA PREMIÈRE PÉRIODE	23
III.	LA PÉRIODE DE TRANSITION	45
IV.	LA GRANDE ÉPOQUE	64
V.	LES PEINTRES D'HISTOIRE ET DE PORTRAITS	71
VI.	LES PEINTRES DE GENRE, D'INTÉRIEUR, DE CONVERSATION, DE SOCIÉTÉ ET DE SCÈNES POPULAIRES ET PAYSANNES	119
VII.	LES PAYSAGISTES	190
VIII.	LES PEINTRES DE MARINE	246
IX.	LES PEINTRES DE NATURE MORTE	256
X.	LA DÉCADENCE	271

Paris. — Typ. A. QUANTIN, rue Saint-Benoit, 7.

www.ingramcontent.com/pod-product-compliance
Lightning Source LLC
Chambersburg PA
CBHW071630220526
45469CB00002B/551